展覽複合體

博物館展覽的理論與實務

Museum Exhibition
Theory and Practice

著者	大衛・迪恩	David Dean
譯者	蕭翔鴻	Sean H.S

藝術家

目錄

Contents

圖例

Illustrations

著者序

　　生產的結果源自於需求。這本書的誕生是基於人們希望能有一本引介展覽設計的解說書籍。德州科技大學博物館 （Museum of Texas Tech University）所規劃的博物館科技課程中，上課的學生提出了初步對博物館展覽說明的需求，因此觸發了我寫書的行動。我要衷心感謝這些學生與這個博物館。

　　寫書的過程需要許多的支持才能成功。德州科技大學博物館館長蓋瑞愛德森（Gary Edson）在學術智慧與實務操作兩方面上提供了許多的協助，才有可能讓這本書問世。我很感謝他的支持。

　　寫書也需要時間來完成。我要向我體貼的妻子蘇（Sue），我的小孩肯德拉（Kendra）和丹尼爾（Daniel）致上特別的感謝，感謝他們在這段寫書期間給我的支持，以及慷慨奉獻他們所應有的時間來陪伴我。

<div align="right">

大衛・迪恩

David Dean

</div>

推薦序

　　現今社會博物館文化的成立與展覽政策的擴張息息相關。可以這麼認為，我們生活在一個無所不展，也無所不能展的世界。經由博物館環境的導入，展覽已經成為傳遞大眾知識與引導感官知覺的最佳媒體。它結合物件、文字、乃至影像，既平面又立體地可向觀眾滔滔不絕述說一位藝術家的創作與生平、或人類的演化過程、或一項偉大的考古發現。回應博物館收藏的包羅萬象，展覽希望無所遺漏地介紹每一項展示主題卻註定是有所選擇的。因為每一項展覽都必然投射出策展者的主觀認知與籌展時的客觀條件。但既使如此，展覽的權威性依然不受動搖。

　　如同作者在書中所言，設計展覽是一項藝術。藝術不但表現在展覽設計的技術面，更表現在展覽構思的理論面。它需要理論的基礎、細密的規劃、切實的執行；它可以先衍生自刹現的靈感，後訴諸龐大的社會動員，最終成為刻劃某一年代的重大文化事件－這種超級大展對國內觀眾並不陌生。做為一項當代最佳文化與智性表現的展示儀式，其實展覽亦期盼觀眾的回應，沒有後者便無從成立展覽，也因此博物館的觀眾研究早已被吸納為展覽理論及實務中的一環。

　　需要種種成本投注的展覽，更需要系統性分析其流程、面向與關鍵，方能知其行、見其能，使一項展出達到最佳效應。在此我們樂見國內出版如本書一般詳盡說明博物館展覽要旨與實務的著作，將能提供國內從事展覽相關工作與關心展覽的人士之寶貴參考。作者嫻熟博物館傳統與新進的研究理念，以當代的環境考慮展覽規劃各方面的要件，甚至新科技的運用，具高度的指導性。尤其作者處處留意觀眾的需求及心理，將其融入展覽設計的考慮，並深入淺出地說明考量的基準，對國內博物館策劃展覽的工作者而言，將是非常實用卻不失啓發性的著作；而譯者流暢專業的文筆與翔實精準的翻譯態度，更增添此一著作的份量與閱讀的愉悅，值得鼓勵與期勉。

　　我由衷希望類似的出版持續蓬勃發展，爲國內欣欣向榮的博物館與展覽事業投注更多的心力與關懷。

黃　光　男

前國立歷史博物館館長
現任國立台灣藝術大學校長

譯者的話

　　譯者曾經訪談過許多參與博物館展覽的設計師或工作人員，他們經常有一種無力、空轉或是不被尊重的感覺。或許是上層的「政治」因素或其他複雜變因使然，導致我們對展覽品質與後續的軟體經營抱持輕忽的態度。團隊無法平行合作也使得展覽資源重複浪費，或是流於刻版、無趣與教條的形式，「空殼館」之怪奇現象也就「順理成章」地浮現。

　　西方博物館學的移植到了台灣的確出現了許多「適應不良」的狀況。一些原本理所當然的方法與步驟，到了台灣不得不做「變形」與「妥協」。台灣的展覽品質、態度還有方法的改變確實需要一些時間去「紮根」與「成長」。譯者深切期盼藉由引介此一簡易入門的工具書，帶出一些值得本地展覽借鏡的方法學與態度。讓有志進入相關領域的讀者能有一個較為正確的開始與參考方向。

　　本書是譯者在就讀國立台南藝術學院博物館學研究所期間，利用課餘之時所翻譯而成的。其中尤要感謝博物館學研究所徐純老師的指導改正。徐老師切中要害的建議與專業的學養，讓學生在翻譯期間獲益良多。古物維護研究所的蔡斐文老師、張元鳳老師、威墨林（Antoine M. Wilmering）老師與博物館學所的吳岱融同學在譯書期間也給予許多的幫忙與指正。藝術家出版社對書中文句的斟酌認真，讓本書的中文化能更臻完備。最後感謝家人與朋友的鼓勵與支持，也希望天上的母親能看到翔鴻的努力。

<div style="text-align: right">

蕭翔鴻

2005年

</div>

前言簡介

Introduction

博物館開始時就等同於人類社會的文化記憶存取庫。在經過許多年之後，博物館進化得更加精細複雜。雖然它最主要的傳播媒介仍是實體的物件，但是典藏品它本身的價值就在於它自己所蘊含的知識與它對整體地球村的意義。或許也有其它類型的機構同樣也在處理資訊，但博物館獨一無二地擁有典藏、保存、研究和公眾物件展示的重要功能，這也是它存在的價值。

　　在二十世紀的後期，博物館變得更多元化、多種目的，以及多重面向的組織。使用者親善(User-friendly)策略的時代正在不斷邁進；資訊時代正在接近著我們。博物館必須試著去適應這個客戶導向的世界，並和所謂的休閒時間活動競爭。不論你是否認同休閒是早期「學習殿堂」(temples of learning)中的一項適當分類，它都是一項值得討論的話題。不管其他人的觀點如何，博物館之所以存在，就在於它選擇保有大眾日常生活中大多數的原件。就這點來說，博物館就必須改善自身，使觀眾值得付出他們的注意力與時間。

　　在過去幾十年來，博物館在典藏品的維護與使用、展覽呈現與公眾節目領域方面有長足的進步。在博物館領域中，幾乎每個技術層面的知識層級都在不斷地擴張。新的領域與其下的規範細目正在持續延展。二十一世紀的博物館或許會和我們現在理解的博物館非常不一樣。然而有一點特徵將會持續地保存，且將可能繼續成為博物館機構認同的基礎，那就是公眾展覽。

　　展覽發展與準備工作的領域是一個複雜和要求甚高的地方。它包括許多的主題與訓練規範，因此對此要有所精通並且要有專業的了解。設計者對此需要有積極的態度和解決問題的創造力。他們必須要有和別人溝通意見的意願，要有發展良好的美感，在寫作、管理能力、電腦使用

與詮釋上也要有相當的技巧。對於觀眾本身、動線控制和教育目的的知識要求也在逐漸增加中。

　　很顯然地並不是每個進入博物館領域的人都是受過訓練的，或是在展覽過程中的每個方面都表現得天賦異稟，當然他們也並不都是傾向把策劃展覽當成是一個職業生涯。然而展覽鮮少是一人獨立完成的傑作。展覽需要包括博物館內各種專業的工作團隊。由一到兩人主導整個展覽設計與製造資源的博物館中，知識是到達成功的有力工具。展覽理論的一般常識、方法學和實作是任何規模組織中展覽團隊成員的最佳工具。對需要專業知識以達成組織目標的展覽，這本書將聚焦於提供對此領域有興趣的讀者一個概要的論述。

一、博物館的展覽任務

　　當利益不是特別的動機考量時，博物館必須要有意願去「促銷」自己、改變態度、調整行為並增進知識的和諧性。這些都是博物館實際且合理的目標。商業與公眾服務展覽以及博物館展示之間最主要的差異在於各別機構不同的動機或任務。商業展示顧名思義，它存在一個為了獲取利益而銷售商品或服務的目標。公眾服務展示它的目的同樣也是顯而易見：那就是告知大眾，並試著改變他們的態度與行為。然而博物館展覽一詞是否就能顧名思義呢?只要「博物館」這個詞能被好好地考慮到，它是可以顧名思義的。博物館它的含義就是謬斯神（Muses）的住所：一個進修、沉思與學習的地方。由此來說，博物館展覽就已經証明了它的自身定義。也就是博物館展覽要有提供教育與沉思之處的任務。

　　展覽中「博物館性質」的動機就是要去提供學習必需的物件與資訊。就某方面來說，博物館利用公開物件，讓大家鑑賞的行為就已實現了博物館機構的任務，因此也奠定了大眾對一個作為社會紀錄保存者機構的信任。博物館展覽也擁有幾個其它的目標，他們包括：

・陸續提供可以使個人或團體找到值得的休閒活動經驗，促進博物館對公眾的利益。

・支援博物館的財務：展覽證明博物館存在的目的，以及持續贊助者的期望。贊助人不管是團體或私人兩方，都樂於支援積極和受歡迎的展覽檔期。

・如果贊助人願意捐贈物件，展覽可提供保存藏品責任的證明。適當呈現的展覽將可加強大眾對博物館身為一個維護與安全保存藏品之地的信任。物件或藏品的潛在贊助者將更樂於將他們的珍藏品放在能夠受到妥善照顧的博物館，而且博物館還能將他們的物件以理想和資訊詮釋的方式呈現給大眾。

　　一般來說，一個健全的公眾展覽節目將提升組織的信用度以支持它的社區與更廣闊的博物館社群。展覽有其促進組織任務的目標，藉著公開展示藏品、提供啟發和教育的經驗，並取得大眾的信任以達到它的目標。更進一步地說，博物館展覽所期待的特定目標，還包括轉化態度、調整行為與有效地增加知識。「對訪客而言，展覽環境是主要的溝通媒介。」（註1）

註1：Loomis, Ross J. (1987) Museum Visitor Evaluation: New Tool for Management, Nashville, TN:American Association for State and Local History, p.160.

二、展覽的種類

　　為了使展覽名正言順，最好對展覽這個詞下個定義。展示（exhibit）、展覽（exhibition）和陳列（display）在組織和組織、人與人之間都有不同的意義。或許字典上的定義能對解決語意差異的問題有點幫助，這對定義上一直都模糊不清的傳統是非常必要的。以本書的目的而言，陳列（display）一般指的是沒有加入特殊詮釋的物件呈現。展示（exhibit）通常是指局部的物件群與組成畫廊內整體性的詮釋物質。展覽（exhibition）習慣用於可理解的元素群（包括展示與陳列），並形成完整的典藏品呈現與供大眾使用的資訊。

　　一般認為博物館展覽就只是組合典藏的物件，並把它當成主要的溝通管道。然而這並不全是對的。有的與博物館相關的陳列或許加入很少的物件甚至根本沒有物件。這樣的呈現在內容與目的上是資訊式的(informational)。這樣對陳列的形式而言是正當與合理的，但更廣泛來說，博物館展覽的獨特性就在於它對「真實事物」(real thing)的處理工作。

　　展覽的意圖或目的端看策展人。展覽的幅度範圍是從一端的物件導向到另一端的概念。也就是說取決於物件主導展覽還是訊息主導展覽。圖0.1的示意圖源自於Verhaar和Meeter的展示計劃模式圖表（見下頁）。（註2）

註2：Vehaar, Jan and Han Meeter (1989) Project Model Exhibition, Holland: Reinwardt Academie, p.28.

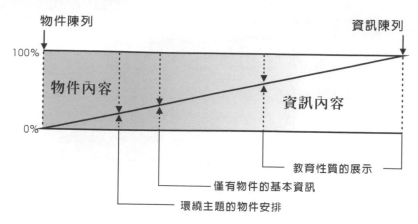

圖0.1　展覽內容比例示意圖

‧靠圖的左端屬於物件的陳列。這是純粹物件自身的呈現；不含詮釋的資訊。這就像把典藏的花瓶或陶製肖像放在家中的陳列架上一樣。它的目的只是單純地想把物件以吸引人的方式來安排，這端靠物件自身來表現自己。

‧靠圖的右端是屬於資訊的陳列，也就是不展出物件或是物件不具展示的重要性。這類的呈現倚賴文字與圖像來達到他的訊息傳播，其實就跟書本一樣。它的目的就在傳達想法或是策展人決定觀者最有興趣想要知道的概念。圖0.1中的對角線地帶就是我們常見的展覽形式。其靠近某一方或另一方的相關位置決定了展示是物件導向或是概念導向。比較可能與常見的組合如下：

■物件導向的展示代表了典藏品比較重要。教育性的資訊有限。關聯性、價值觀，其隱含或暗示的意義並不佔重要的地位。策展人著重在直接的美感或呈現上的分類方式，美術展示經常是以此種方式呈現。

■**概念導向的展示，是注重在訊息與資訊的傳達更甚於典藏品本身。其目標就是在傳達訊息，不管典藏品是用詮釋或插圖的方式來呈現。文字、圖像、攝影和其它教材在此類展示中扮演了很重要的角色。這類呈現跟書本來比的話，它的主要優點就在於規模與更廣泛的使用度。**

　　在圖0.1中間就是展覽認定博物館的雙重任務，也就是有典藏的物件也有教育性的詮釋。

· **主題式展覽較接近於圖0.1中的物件導向，使用圍繞著主題的物件安排，並提供基本的資訊，像是標題和說明標示。舉例來說，一個以畢卡索（Pablo Picasso）作品為主的展示，其作品或許僅以基本的資訊來輔助展示，這要靠藝術家的聲譽，與有效的材質安排和簡介手冊，來說明訪客想知道的詮釋細節。**

· **接近概念導向那端的展覽是結合百分之六十的資訊和百分之四十的物件所形成的教育性展覽。（見圖0.1）協助傳達展示訊息的重責大任就落在文字性詮釋的資訊上。**

　　要特別注意的是圖0.1兩端之間並不存在明確的界限，而且沒有說哪一種組合就一定是對或錯的。關於要使用哪一種展覽的規劃決策，必須要視傳達何種訊息，以及哪一種物件與資訊詮釋的組合對工作能產生最大的效益。像這樣的抉擇應當要深思熟慮，並且要考慮組織的目標與策展者對目標觀眾的知識。

　　引人爭議的是博物館的主要背景既然是以「真實的事物」為前提，或許該假設博物館所必須做的就是把物件置於公眾的面前並且讓物件來彰顯自身的光彩。當詮釋與溝通的資訊降到最低，讓呈現物本身來主宰

一切時，結果就是所稱的「開放式儲藏庫」（open storage）。這類的展覽環境可以追溯到早期大型舊式的陳列方法學。在某些特例和特殊目的展示中，把開放式儲藏庫做爲陳列的策略仍是有效可行的。

然而一幅畫、一根骨頭或一個石頭，該如何跟人溝通或表現自己呢？到底是物件背後的故事才是主要的表現重點？還是感性的衝擊才是主要的目的？這些都是爲達成目標所做的展覽決定時，必須考量的問題。

三、詮釋的角色

當博物館在二十世紀對他們所在社區轉換爲更爲積極主動的態度時，教育的任務就變爲展示主要關注的重點。這代表了過去靜態的展示方法，已經轉換爲對典藏品中所蘊含的溝通資訊採取主動的詮釋。一幅畫不經過詮釋，究竟能顯露出多少它潛藏的歷史或意義呢?物件背後的資訊必須要透過規劃與直接的解釋來賦予其意義，使其與觀者產生聯結。

詮釋是解釋、澄清、轉譯的一種行動或過程，或是對於主題或物件，個人理解的一種呈現。

博物館策展者爲了溝通的需要，在博物館與博物館之間、展示與展示之間與社區與社區之間是非常不同的。然而對大多數的博物館展覽而言，有些訊息仍是可以採用普遍合理的方式規範出來。

博物館是與真實事物相遇之地。展覽至少讓大眾可以接近典藏品。

這樣的效果可以刺激好奇心與興趣。達文西 （Leonardo da Vinci）的蒙娜莉莎（Mona Lisa）或是暴龍 （tyrannosaurus rex）的遺骸的呈現價值，是無庸置疑且無法計量的。我們所希望的結果或許可以培養人們美術與科學的敏感度與學習整體人類經驗的領域。然而我們所熱切渴望的結果該如何與石器時代農業設備的展示產生關連呢?期待的答案仍是一樣的：那就是讓人產生興趣與好奇，這樣才能對個人長期的成長與充實有所幫助。

　　除了展覽能對個人提供無形的利益外，它還能對大眾機構和博物館本身帶來更廣泛的好處。身為替代學校教育性功能的夥伴，博物館有其難以衡量與比擬的價值。博物館調和了展覽目標和學校的課程，可以為大眾帶來極大的好處。將主題以實際的方式賦予生命，正是博物館展覽所要做的。一次成功的博物館參觀教學可以激起學生對某一主題終生的興趣與探索。

　　博物館展覽雖然提供了令人易於接受的資訊，但有時候卻有他高度複雜的一面。其實就觀賞真實物件本身而言，就是一件能讓許多人得到知性上愉悅的事。在一個輕鬆、舒適的環境，也就是觀者與物件、學生與老師、訪客與導覽員、學習者和同儕能產生互動的地方，觀賞物件才有機會引領人在不同學術領域中潛移默化。去看一個真實的史前哥倫比亞雕像，會比只在書上閱讀文字與看圖片要好得多。靠著觀看實物與學校教育兩者的共同努力，才能維持長久的印象與持續增加新知。

　　展覽的娛樂價值也不應該被忽略。再一次地，在輕鬆、舒適的環境中才有可能產生良好的溝通互動並促進學習意願與持續吸收的動力。「驚奇感」（Gee whiz!）是娛樂不可或缺的一部分。巨大的、著名的、真實的或一些感覺印象深刻的事物將迅速有效地為大多數人所接受。當某

人的注意力被吸引時，學習也就跟著發生了。當學習由自發的興趣與容易理解的說明或導覽員解說來引領時，學習本身就不會變成一種強迫或不舒服的行為了。

■　　　■　　　■　　　■　　　■　　　■　　　■　　　■

四、結論

教育中的博物館學任務大部分是在公眾展示的呈現中完成。資訊以一種刺激好奇心與激勵學習慾望的方式來呈現，可以讓人們更主動地對學習活動加以回應。當訪客離開展場之後，他能夠感到參觀的經驗已豐富了他個人的內涵時，對那個訪客或博物館而言，目標就已經達成了。這些訪客不僅對學習產生了正面的態度，也同時得到了知識。

博物館機構同時肩負了社會存在與學術教化的任務。博物館提供了一個非直接衝突與折衷的場地來表達有時會是具爭議性的話題。身為一個自由表達的廣場，展覽是絕佳的典範。它奠基於文化的實體物質證據與人類的科技進步。呈現一個能讓觀者學習、互動與能以他們個人步調來學習這個世界的環境，這可以使刻板印象與偏見的包袱都遠遠拋去，並且產生出新的啟蒙火花。

不像正規的學校教育，博物館的大門隨時都是開啟的。這裡並沒有年齡或智商的限制條件。博物館歡迎每一個人，實際上博物館是利用博物館藏品的呈現來鼓舞大家分享人類成就的資產。不管是小型的地方遺址紀念物或是大量集合的美術與科學文物，所有的博物館都需要展覽：一個對外的窗口，來讓人們能接觸到博物館中的寶藏並從中得到好處。

第一章

展覽發展流程

The exhibition development process

一、規劃的取向

　　博物館這類機構或組織，其實很像一座大冰山。大部分的物質潛藏在可視的表面之下。幾乎所有的博物館都仰靠大眾的使用並承認博物館自身是社會的一部分，對博物館的實際需求就是一個潛藏豐富意涵的實證。展覽與節目就是博物館的核心：典藏品，也就是他們對大眾表達的原則。

　　一般人普遍對展覽的瞭解，並不會認識或欣賞到它背後籌備與呈現的內在機制。就像雅典娜女神（Athena）從宙斯（Zeus）的腦袋中出生一樣，當展覽呈現給大眾舒適感時便會有這種神話般的特質。然而就像任何計畫一樣，展覽需要許多的規劃與管理才能實現最終的結果。經過一段時間，公眾展覽的努力結果將可以建立起一套規則。不管它最後的結果如何，規劃與執行任何展覽計畫的程序元素是舉世皆同的。創造展覽和籌劃行銷策略與製造一部汽車之間的主要差異，僅在於機構執行計畫的任務不同罷了。

　　在商業事務中，工作的完成是一個高度組織化的操作。商業上用來管理計畫的系統化方式如果和展覽發展產生關連的話，也是相當具有參考價值的。那是因為任何以生產品做為其最終目標的行動就稱為計畫。當用於生產商品的過程被證明是有效率時，博物館應當採用此種方法，甚至在商業上用來描述的術語也同樣可在策劃展覽的發展階段上使用。大略勾勒出系列化的階段與次要的步驟將可讓我們更容易了解整體的流程。

　　所有的計畫不管它的開始或想要得到的結果，都有著共同的特徵。發展與執行計畫的規劃時間都是有限的。計畫是循環式的。開始產生的

概念是由先前的活動所產生的，然後在執行完整步驟之後，這些活動又對未來的計畫產生新的方式與概念。

　　圖1.1顯示計畫可被描繪為一系列的時間排序事件。這就稱為計畫模式（project model）。（註1）這樣就很容易看出展覽發展是如何跟計畫模式吻合。

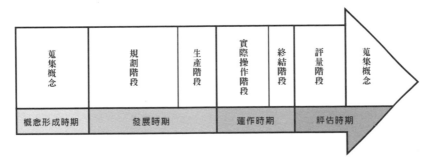

圖1.1　展覽計畫模式

　　計畫模式累進、持續的本質可以在博物館展覽發展中良好運作。勾勒出持續階段排程與步驟，可以使活動的種類與特殊的工作更容易辨別。貫穿整個發展流程和逐一步驟，可以發現有三種主要的工作領域，分別是：

・**生產活動—集中在藏品物件與詮釋的工作**

・**管理活動—專注在提供資源與個人需求，使其達成計畫的工作**

・**協調活動—讓生產與管理活動能朝同一個目標邁進**

註1：Vehaar, Jan and Han Meeter （1989） Project Model Exhibition, Holland: Reinwardt Academie, p.4.

二、展覽發展大綱

1.概念形成時期

- 生產活動

　　蒐集想法

　　比較觀眾需求與博物館任務的概念

　　選擇發展計劃

- 管理活動

　　評估計劃中可用的資源

- 完成結果

　　展覽行程表

　　確認潛在或可用的資源

2.發展時期

A.規劃階段

- 生產活動

　　設定展覽目標

　　編寫故事線

　　設計展覽硬體

　　教育計畫產生

　　研究促進展覽的策略

- 管理活動

　　評估費用

　　調查資金的來源與使用

　　建立預算

　　任命工作

- 完成結果

　　展覽計畫

　　　　　　教育計畫

　　　　　　展覽行銷計畫

B.生產階段

　・生產活動

　　　　　籌備展覽元件

　　　　　架設與裝置典藏物件

　　　　　發展教育節目與訓練導覽員

　　　　　執行展覽行銷計畫

　・管理活動

　　　　　監督資源的使用狀況

　　　　　追蹤計畫進展與協調活動

　・完成結果

　　　　　對大眾呈現展覽

　　　　　展覽中所運用教育節目

3.運作時期

A.實際操作階段

　・生產活動

　　　　　在一般的基礎上對大眾呈現展覽

　　　　　執行教育節目

　　　　　指導觀眾調查

　　　　　維持展覽運作

　　　　　提供展覽保全

　・管理活動

　　　　　建立帳目報告

　　　　　工作人員的行政運作與對外服務

　・完成結果

　　　　　達成展覽目標

　　　　　防止藏品惡化

B.終結階段

- 生產活動

 撤除展覽

 將物件送回典藏庫

 紀錄典藏品狀況

- 管理活動

 平衡開支

- 完成結果

 展覽結束

 典藏品送回原處

 展場清理與修復

4.評估時期

- 生產活動

 展覽評量

 發展流程評估

- 管理活動

 建立評量報告

- 完成結果

 評量報告完成

 對生產品與展覽流程提出改進建議

　　這個模式與大綱的使用，對展覽發展的實際過程可以更清晰地做逐步分析檢測。特別要注意的一點的是，雖然分析流程可以提供我們一個有用的工具來把握住概念，但現實的活動卻不會總是如此地條理分明。當計畫進行時，經常是許多活動同時一起發生，且彼此互相混雜交錯。

三、概念形成時期

　　為了著手展覽發展的細部探查，我們必須從頭開始。展覽始於來自與各方的概念。以下列出經常可見的概念來源：

· 觀眾建議
· 理事會成員
· 典藏管理人員
· 公眾代表或首長
· 館內專業人員
· 適當的話題事件
· 館長
· 教育人員
· 館員與義工

　　展覽的概念經常不是很有秩序地形成，且常是來自於不同的人事物。贊助人、館員和理事會成員，或許在其它的博物館看過展覽、在電視上看過某個節目、或讀過某本雜誌，因而成為計畫一個展覽主題的動機。個人的經驗、社區的評估需求或新獲得的典藏品，都有可能提供展示驅策的動力。在某些案例中，更換展示的需求也會刺激新想法與主題的探求。

　　在所有的例子中，展覽的動機應該導向於服務公眾的性質。博物館在他們的社區應該扮演像易於吸納承載的容器或海綿的角色。展覽應該吸收各界的想法，並持續地散播意見，找尋能夠達到公眾服務與教育目標的方法。對展覽而言，館員與理事會成員們自吹自擂並不是一個好現象。通常發言人踴躍地表達想法與意見，可以使思慮與計畫更加理想完

善。若無法將熱忱導入組織合作的流程中，會導致混亂與溝通之間的衝突與混淆挫折，以及目標的模糊化。結果將變成主題失焦、人員情緒不滿與差勁的展覽。

為避免造成令人後悔的局面，行政單位在決定展覽主題之前就要安排好博物館成員的角色與功能。負責藏品維護的工作與正確評估博物館公眾的需求，將是一個良好展覽與詮釋節目的核心。然而無論想法從何產生，階段性的發展計畫允許每一個人看清他們在整個流程中所扮演的角色。

雖然想法點子從各方而來，但最終還是要做一個決定取捨。機構必須要發展一個配套的決策方式。決策若管得太多的話又會造成單一標準，限制了機構的發展。然而要特別注意的，是決策必須是基於對公眾導向標準的完善定義，而不是個人的偏見。

理想的狀況是良好的長期與短期的規劃，可以建構出博物館的任務、訪客需求、教育目標、藏品的廣度表現與博物館登錄庫中可用的資源。建立好標準以確定展覽的選擇具有擔當的能力。在行政的層面上，應把經常性檢視展覽政策的工作視為優先要務。指派委員會來處理先前的研究與提供建議可以對展覽有所幫助。使用基本的方式來訂立展覽策略將可符合訪客的需求。展覽節目規劃的精確度若是不足，將讓博物館為填補空間的要求所役使，而不是立基於倫理的目的或教育性的設計上。

博物館在他們社區中所扮演的適當角色落在兩個基礎上：一個是對社區居民的義務，另一個是保持博物館的專業水平。和其它的休閒活動選擇來比，展覽主題若任意、片面地選定，將不會為大眾所接受。館員的個人表現與理事會成員並不足以構成建立展覽節目的基礎。即使在館

員少且經常是義工服務的小型博物館，展覽節目的決策流程與發展也需清楚地設定，這將可以建立起社區需求的認同與專業化。

對社區需求與期待的了解，來自於觀眾評量。一連串有關展覽節目的常見錯誤根植於內部對社區需求自以為是的假設，而不去好好地對社區本身來搜集資訊。要獲得關於觀眾的知識需要時間、技巧和精力來搜集與保持正確。這些資源在大量義工主導的理事會中是很難獲得的。專業的顧問或熟練方法學與社區評量技術的館員，將是發展與應用展覽評量標準的良好組合。其實在許多社區中，一些商業組織協會都已做了觀眾調查、人口統計和心理分析研究。他們對公眾服務導向的機構經常是相當願意分享這些資訊的。

要得到社區需求與期望的運作知識，並且準備好博物館的任務聲明與展覽政策後，接下來的工作就是評估所要做的展覽。把這些所獲得的知識與文件檔案，當成過濾器與指導守則來使用，將可產生適當的展覽，當遵守著機構目標與水準而運作時，展覽對大眾的需求與期望的靈敏度將顯示出來。

概念形成時期的活動，可視為是生產與管理的，雖然這時期的生產與管理導向沒有後面的發展時期來得清楚。概念形成時期的生產活動可以摘要為：

· **蒐集想法**
· **評估在博物館任務、政策與社區需求架構下的概念**
· **選擇發展計畫**

　　管理活動包括：

　・核准與排定展覽發展
　・評估可行性或潛在性的資源

　　概念形成時期的活動結果應該是展覽計畫的時程排定與所需呈現的
資源之確認。

四 、 發 展 時 期

　　展覽發展是專注於理解概念的一個過程：也就是賦予其骨架與具體
內容的階段。館員的大部分精力將投注在生產相關的目標上。然而管理
活動也是同樣重要的。管理的責任集中在採購、分配與資源調整。包括
了下列數項：

　・時間管理
　・金錢管理
　・品質控制
　・溝通協調
　・組織控制－分配工作

　　在缺乏對方的輔助下，不管是生產或管理的活動都難以獨立運作成
功。這是雙方人員團結努力的結晶－也就是展覽。

　　當展覽發展的決策訂下之後，概念就需要轉化為實際目標下的行動。館長依照所需的訓練與技術來決定誰來參與規劃的過程。不管計畫是由團隊或一兩個人來完成，基本的工作性質是一樣的。工作內容的廣度與深度根據預估完成的時間長短來調整。在某些狀況下，只需一兩個工作人員就足夠了，調整計畫的規模以符合可用的資源是必須要做的。

　　一般來說，生產導向工作所需的角色包括專業館員、教育人員和設計人員。展覽項目中專業館員與專家所做的工作包括：研究、提供學術資訊，以及選擇與輔助適當的典藏物件。為了指導詮釋規劃與呈現，必須要擁有教育背景與訓練的團隊成員。教育人員將提議有關設計、行程與節目資訊發展的教育需求，並提供導覽員導引的訓練。另一個需要是把主題、物件與概念轉化為視覺型式的人就是設計人員。設計人員接收其它團隊成員所提供的資訊，並創造出具體呈現於大眾的計畫。

　　在管理導向這一方面，需要有一個人來監督並協調規劃資源：那個人就是計畫經理。他的目的就在於輔助促進工作、增進溝通、觀察是否有需要用的資訊或資源、召開會議與分配所需的工作，以及必要時做一個仲裁者。這個工作大部分來說不會太煩人或是壓力過大。然而當難題產生時，計畫經理必須要有處理問題的專業經驗與能力。關於計畫經理的工作，大概主要是對館長或主管單位做定期進度報告。

　　一些複合或特殊的活動或許需要技術顧問。在典藏管理的方面，典藏維護人員可供諮詢。視展覽的規模與設定觀眾群之範疇來決定聘請市場調查專家之需求。為了有效起見，展覽規劃團隊應針對所需來做調整。團隊規模愈大，溝通與交錯性就愈為複雜。另一方面來說，正確的工作也該納入適當程度的專家建議。

A.規劃階段

　　規劃階段將訂下建立最後所完成展示的標準。在這個發展過程中，決定優劣的關鍵點上若是沒有投注適當的時間與努力，將導致展覽缺乏內容與方向不良。

　　展覽發展人員以「觀眾調查」做為決定展覽的目標觀眾群或團體的依據，依照設定觀眾群所發展與設定的展覽目標，將對釐清短期目的有所助益。從目標設立到實際標準的建立，將可以評判日後的展覽效能。

　　展覽目標與短期進度建立之後，更為具體的工作，像物件導向的研究工作、腳本撰寫、設計和明確的教育與行銷計畫就可以展開。

　　在規劃階段中，管理活動將全力專注在預算上。預算指的是三個大方向，就是時間、人員與金錢。這三個方向對實現展覽目標是很必要的。舉例來說，分配某人工作時，同樣也要負起給予工作期限以提供充足時間的責任。當館員在某一地方工作時，他們無法分身在其他地方。在大多數的博物館中，工作完成的負荷超過人員所能負擔的量。這使得時間預算變為對顧聘人員技術與精力的效率要求。然而沒有資金與採購的支援，工作也無法進行下去。估計費用必須編列，找出並獲取資金的來源，設定出預算，並且在協調與時間條件的限制下，會計系統要建立和資金持續連繫與追蹤的管道。

　　這所有活動的結果就是展示誕生的行動規劃。展示規劃應該包括工作期限、工作預算、故事線、保存與維護的排程、設計繪製與草圖、教育目標與規劃以及增進計劃或市場策略。

B.生產階段

　　生產階段是展覽循環中包含最多數量的活動，也需要最多的協調與努力。在這個階段有幾個生產導向的活動要完成。包括：

- 專業館員或典藏經理對設立初步所需要的維護等級評估。
- 所需的支援設備等級、種類的項目，以及可接受的環境控制參數 （光度、相對濕度、溫度等）。
- 展覽中典藏物件的替換排程與維護規劃。
- 借貸和訂約的談判與安排。
- 典藏物件從典藏庫到展場移動的狀況紀錄。
- 安排運輸所需要的物件或人員。
- 撰寫、檢查與準備標示、文字和成品的標題。
- 建構活動－包括準備裝置典藏物件的主體結構、展場空間與符合特殊條件的環境控制、創造印刷品與圖像，以及製作陳列櫃與展示櫥窗。
- 教育與公眾節目發展，包括展場指導手冊，初次參觀與再次拜訪的教育材料。其它工作包括材料準備和導覽員訓練、協調發言人與指揮。
- 行銷活動像是撰寫新聞稿、焦點專欄與媒體協調召開記者會或開放攝影時間。其它活動包括設計和執行公關策略，像是租用公佈欄、分發海報與小冊子或安排廣告費用。
- 展覽裝置－實現或執行展覽設計的活動。包括設立展覽硬體結構，如牆壁與面板、裝置環境監測設備、在展示空間中放置輔助元件與典藏物件。設立指示牌、物件標示、裝置隔絕物，並提供安全指示，以及展場中對人員的適當照顧都是必須要有的。

　　發展時期的管理活動，集中在可用資源的控制與持續追蹤他們的使用狀況。包括：

· 展覽裝置期間的預算控制與收支維持－採購裝置材料與置展或維護活動等服務的付款。
· 進度控制，這需要定期的檢查、開會和決定計畫狀況的必要報告。
· 需要品質檢驗來確定是否符合先前決定的水準。
· 行政活動包括核准費用、准許並監督修正過程，提供適當人事管理。

　　生產階段活動的成果應該有下列數項：

· 達成如先前預期規劃的展示品質與範疇。
· 公佈展覽中適當照顧與維護的指導原則，並分發至需要的部門人員。
· 功能性的節目如校外教學、導覽、公共議題等，應準備執行。

五、運作時期

　　展覽開放給大眾之後，就進入了運作時期。在運作時期下分爲兩個階段。第一個是實際操作階段，包括每日執行的活動和展覽的管理。

A.實際操作階段

　　生產導向活動包括：

· 展覽運作：包括售票和入場程序、展場和典藏品的維護、保全以及館員與訪客的安全、監督維護的狀況，這些都是主要的重點。
· 執行節目、導覽、演講、表演和所有博物館的特別節目，像是主題展

或延伸的節目。

· 評量活動像是觀眾調查、觀眾參觀前與參觀後的問卷調查、非正式觀察法和相關的工作。這些工作需要在展覽運作時開始執行，提供日後評估展覽成功或失敗的依據。

實際操作階段的管理活動包括：

· 支付開銷。
· 人事與服務的行政運作。

實際操作階段的結果應該是達成先前規劃所設定的教育目標。以典藏管理的立場來看，主要結果是確認展覽中藏品沒有發生嚴重的毀損。

B. 終結階段

在實際操作階段的末尾及公開展覽期結束之後，就是所謂的終結階段活動。其生產活動包括：

· 撤除展覽。
· 藏品物件從展場運回典藏庫的紀錄。
· 典藏物件包裹封裝送回原借貸機構或送至下一個展覽場。

終結階段的管理活動包括：

· 平衡收支，評估資金的使用狀況，並向贊助機構提出報告。

其活動的結果就是展示結束、藏品歸還原處、展場清理完畢，並待命下一檔期的展覽。

六、評估時期

　　展覽發展最後也是最重要的時期，就是評估時期。檢視博物館是否達成早期所設立的目標，評量工作會逐漸顯出它的功效。評估的過程也可指出展覽的未來方向、方法與技術的改進、策略和目標設定。評量同時是針對生產與管理的活動。

　　生產活動包括：

・從生產導向的觀點來評估展覽。決定展覽所完成的教育與公共目標的程度，還要評估為達成此目標，展覽被參觀與使用的廣度，以及維護活動是否足以達到保護藏品的程度。
・檢視展覽流程與執行或評估流程的成功度。

　　評估管理活動包括：

・生產與評估過程中有所發現的紀錄報告。
・評量報告準備－有些贊助機構需要一份使用狀況評估與他們贊助資金的效能報告。

　　評估時期的成果就是建立書面的評量報告檔案。然而評估的真正價值在於改進下一次展覽的生產與流程，並激發未來的新想法。

第二章

觀眾與學習

Audiences and learning

一、人與博物館

　　人是博物館存在的唯一理由。這句話似乎是顯而易見的，但是事實上，在日復一日的博物館運作中，有時這個理由會被忽視掉。博物館的每件事物都是圍著人類這個族群打轉。因此理解人類的學習方式，對於符合觀眾需求的展覽發展計畫有很大的助益。

　　了解博物館服務的人已成為二十世紀後半所追尋的課題。「了解你的觀眾並緊跟市場的脈動。」（Know your audience and market accordingly.）這句話或許很適合做為今日博物館的箴言，雖然有些人並不認同如此物質化與商業氣息重的語句。然而即使是最大公無私的博物館專家也必須承認，了解博物館所服務的觀眾對展覽規劃是有所助益的。

　　在博物館所有影響決策的因素中，觀眾這個因素是最鮮為人知，但其影響力卻是最大的。那是因為人本身複雜與難以預測的特性。我們人類過去曾處理過並累積有關我們身體、心理、情緒如何運作的知識。這些知識對想要吸引並留住觀眾的博物館規劃者來說，是相當有價值的，藉由提供豐富意義的經驗，規劃者可以達到他意圖的目的。

　　大部分的知識都是自然而然地從美術與科學教育領域進入博物館的專業之中，其中對人的理解大多是從醫學與心理學的領域而來。在博物館中運用這些知識是很合理的，他們是教育的中心議題。明瞭人們如何學習以及有益的教育經驗需求，已經證明對博物館策展者有很大的幫助。這些知識經常可以協助我們解釋一些在博物館中觀察到難以理解的行為，（像是觸碰的需求，迴避某些展場的趨勢導致不可避免的一些結果，想要遠離其它人群，對某些刺激產生明顯的正面回應，而相對於某些刺激卻反應冷淡。）老話一句，了解觀眾的需求與期望將可提升展示流程與生產的水準。

二、目標觀衆群

　　要深入了解訪客的需求與趨向，端看你對吸引哪一種團體有沒有清楚的概念。博物館經常要對外開放以認識與吸引新的觀衆，這是爲了要超越目前既存對訪客性質與取向（visitorship）的想法。對社區態度與期望的注意應該是一個持續進行的過程。當這類的知識基礎累積增加，以及社會變遷下人口統計、教育程度和經濟壓力的因素加入時，博物館館員應該定期地評量觀衆的性質與取向。自我檢定以確認未來觀衆的取向，對博物館是有益無害的。對社區的理解與自我評量將可讓我們更了解串連起的各種性質包括文化、休閒活動、學科領域、種族、社團、殘障人士、不同社經地位等的團體或個人。任何社區中的次團體也有潛力成爲博物館的目標觀衆群。透過博物館的資源補助，嚴謹的學術研究將擔當起決策的責任，並開發新的觀衆群。

　　建立起可靠豐富的大衆分析檔案，將可協助決定目標觀衆群的需求與期望。搜集社區資訊的有效方法包括：

・詳細查閱既存的人口統計與心理學分析資料，這些資料經常可從商業協會或是工商機構與政府機構獲得。
・訪問個人、公民團體、領導人與負責人。
・從不同的社區取樣，組成焦點團體（focus group），並加以訪談與聆聽。

　　要抓住某個目標觀衆群的關鍵在於兩點主要的原則：

・相信觀衆可以爲博物館帶來利益
・吸引並抓住目標觀衆群的成效

　　要把人加以分類，即使是分為一般的團體，也是一個充滿問題與陷阱的重擔，諸如刻板印象、給某人貼上標籤，以及不公平的偏見等問題。博物館在任何社會中都應該是最民主的機構，它對每個人都不會偏心或存有成見，並讓所有人都能得到良好的服務。然而博物館需要以實際的眼光來看待資源分配有限的問題。因此，客觀標準的運用與理解可能產生的偏見將可對人的區分有所助益。

　　這裡有兩種模式可以幫助分析公眾，以避免不必要的主觀斷定。一個是馬斯洛（Maslow）的「人類需求階層圖」（Maslow's Hierarchy of Human Needs）見圖2.1。（註1），以及阿諾德（Arnold）的「價值觀與生活型態的分區模式」（Values and Lifestyles Segments，簡稱VALS。）見圖2.2（註2）

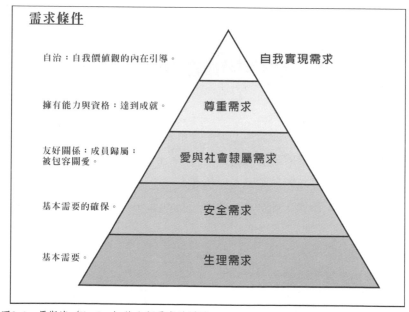

需求條件

自治：自我價值觀的內在引導。　　　　　**自我實現需求**

擁有能力與資格：達到成就。　　　　　**尊重需求**

友好關係：成員歸屬；
被包容關愛。　　　　　**愛與社會隸屬需求**

基本需要的確保。　　　　　**安全需求**

基本需要。　　　　　**生理需求**

圖2.1　馬斯洛（Maslow）的人類需求階層圖

註1 ： Maslow, Abraham H.（1954）Motivation and Personality, New York: Harper & Row.
註2：Mitchell, Arnold（1983）The Nine American Lifestyles, New York: Warner Books.

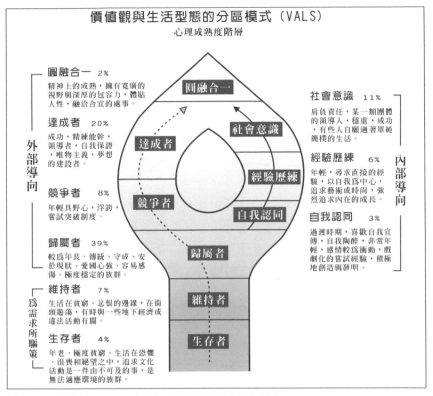

價值觀與生活型態的分區模式（VALS）

心理成熟度階層

圓融合一 2%
精神上的成熟，擁有寬廣的視野與深厚的包容力，體貼人性，融洽合宜的處事。

達成者 20%
成功，精練能幹，領導者，自我保證，唯物主義，夢想的建設者。

競爭者 8%
年輕具野心，浮誇，嘗試突破制度。

歸屬者 39%
較爲年長、傳統、守成、安於現狀、愛國心強、容易感傷、極度穩定的族群。

外部導向

維持者 7%
生活在貧窮、忌恨的邊緣，在街頭遊蕩，有時與一些地下經濟或違法活動有關。

生存者 4%
年老、極度貧窮、生活在恐懼、沮喪和絕望之中，追求文化活動是一件由不可及的事，是無法適應環境的族群。

爲需求所驅策

社會意識 11%
肩負責任，某一類團體的領導人，穩重，成功，有些人自願過著單純簡樸的生活。

經驗歷練 6%
年輕，尋求直接的經驗，以自我爲中心，追求藝術或時尚，強烈追求內在的成長。

自我認同 3%
過渡時期，喜歡自我宣傳，自我陶醉，非常年輕，感情較爲衝動，戲劇化的嘗試經驗，積極地創造與發明。

內部導向

圓融合一　社會意識　達成者　經驗歷練　競爭者　自我認同　歸屬者　維持者　生存者

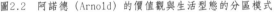

圖2.2　阿諾德（Arnold）的價值觀與生活型態的分區模式

在任何的人口組成中都會有部分的人是在生存的邊緣掙扎奮鬥，這些人必須爲了他們自己與家人提供溫飽與庇護的場所。阿諾德（Arnold）的價值觀與生活型態分區模式指出這類型的人是維生者（Sustainers and Survivors）。他們是收入不固定或是薪水微薄的一群人。一些極度貧困、無家可歸或某些老年人歸於此類團體。博物館明顯有倫理與道德上的責任，來尋訪並服務這類團體。這類的服務活動必須要在博物館外實行，服務的社區範圍則是相當廣泛。從街上到學校，透過向外延伸的節目，將可對這些在生存邊緣的人們產生影響。然而若完全不顧現實的狀況，硬是意圖說服這類團體多花些時間在博物館內，將會造成不當的反效果。

　　馬斯洛（Maslow）的階層圖所列出的需求順序，說明必先維持基本的人類生存條件之後，人們才能有精力、意願或時間來追尋文化活動。當你把全付的精力都放在生存的掙扎上時，歷史、美術與科學對你就沒有太大的意義了。另一類人是定期會去博物館的人。他們經常到博物館，而且只需要一些能引誘他們來的因素就夠了。他們對博物館的興趣很多樣化，這些人通常受過良好的教育，且基本的資源條件不虞匱乏。然而家財萬貫的人並不代表他就會常到博物館。

　　前述所提博物館觀眾有著兩個不同的類型：從未進入博物館的人與偶爾拜訪博物館的人。這之間存在著一個難題。這難題就是去說服擁有基本資源條件的人，讓他們明瞭博物館是值得去的場所，一個能豐富個人，甚至是有趣而且可打發空閒時間的地方。

　　一些例外狀況，如某些有著特殊需求的團體就可以將之視為目標觀眾群。舉例來說，老年人在大多數的社會中是一個快速成長的族群，他們有他們所關心的事與必須做的事。一些像是交通運輸限制的問題、討厭單獨一人到某個地方、不願夜間冒險外出、視力衰退的限制、對於不熟悉的情境感到不適，這些問題都會影響老年人的參觀經驗。視障、聽障與行動不便的人也有著特殊的需求，並且也該視為目標觀眾群。

　　博物館努力地服務各式各樣的團體。這些努力包括：

- **對視障的訪客提供觸覺式的展覽**
- **導覽員導遊**
- **視聽裝置**
- **特別活動**
- **提供交通運輸**

- ‧探索活動
- ‧導覽員擁有手語表達能力
- ‧強調第一手的經驗
- ‧示範操作

　　這些方式都能提供特殊觀眾群一個有效且值得的博物館經驗。

　　我們所要針對的重點就是許多不同因素與狀況組合起來造成人們不想去博物館的問題。當鎖定一個觀眾群之後，博物館人員就必須對這個族群所關心之事特別敏感，找出負面的地方、主動並具創意性地明瞭他們的需求。事實上，這樣的努力將可以改進每個人的博物館參觀經驗。

三 、 動 機

　　人們有理由選擇某種休閒活動而不選其他的活動。不管一般人是否意識到，他們都是在尋找某個符合他們個人標準的場所、人物或是活動。因為每個個體的不同，標準也就各異其趣。然而當人們專注於決定何種消遣時，仍存在著動機這個通則。胡德（Marilyn Hood）列出六個成人做決定時所考量的因素（註3），分別是：

- ‧希望和人在一起，或是期盼社會互動
- ‧做某些自己認為值得做的事

註3 ： Hood, Marilyn G. （1983） "Staying Away: Why People Choose Not to Visit Museums," Museum News
61, 4 （April）:pp.50-7.

・對新經驗的挑戰
・獲得學習的機會
・積極主動地參與
・感到舒適與對周圍環境的適應

　　社群交流的需求在此扮演著重量級的角色。大部分的訪客比較希望和家庭成員、朋友或團體的一份子一同前往博物館。

　　參觀的價值觀、挑戰性和教育機會的提供，都和展覽本身的設計與內容息息相關。這些需要事前的規劃，並安排納入展覽的呈現中。展覽的互動性設計也和預定的目標與計畫執行有關。然而要讓人感到舒適，那又是另一個更廣泛的話題。它牽涉到訪客所有的博物館經驗。

　　什麼樣的環境才叫做博物館？是要像學校？圖書館？超級市場？遊樂園？或是像有拱廊一般的街道？其實博物館擁有以上的所有特徵，但最重要的一點特徵是他的非正式性（informality）。即使是被視為最嚴肅保守的博物館，經驗中非正式性的本質仍是難以避免的。在博物館參觀中，你不會被強制地去做某一件事。即使是校外教學和導覽這種可能例外的情形，人們仍然有理由去做他們想做的事。他們可以用自己的步調、自己的方式來學習，甚或是選擇完全不去學習。

　　訪客會對一個環境有負面的反應，是因為他在生理或心理上感到不舒服。如果一個人對環境感到不舒服，就有可能產生找尋出路或逃避的行為。舒適是人們參觀博物館動機的重要指標。這端靠博物館能否提供訪客一個有利學習經驗的非正式且舒服的環境。

　　舒適是一種對周圍事物與環境的適應狀態。造成情緒或生理壓力的

情境或狀況就稱爲不舒適。然而在許多的娛樂中都帶有某種程度的不舒適感。像棒球、板球、足球或美式足球等運動競賽，都會帶來一定程度的生理壓力。參與競賽、加入志願服務殘障人士的活動、甚或是讀一本書，都會對情緒產生刺激。但是人們仍會不斷地熱烈追尋這些即使帶著不舒適感的休閒活動。

上述顯示出不舒適感，也分爲可接受與無法接受兩種程度。但只要是不舒服，人們幾乎毫無例外地要去逃避它。大多數人選擇某種休閒活動是因爲它有正面的交流作用，以及不用對失敗產生太大的恐懼。休閒活動可以創造確定的參與感。人們會迴避容易產生自卑、不安全感、脅迫性或尷尬感覺的活動。然而對許多人來說，博物館就是一個這樣的地方。博物館中的設施顯得冷酷與嚴肅，展覽讓人覺得需要高等教育的程度和九牛二虎之力才能掌握它的重點。在這種情況下，沒有人會喜歡無法理解的感覺，或願意去欣賞展覽對他們所呈現的東西。

爲了選擇某項休閒活動來調劑每日繁忙的工作，人們會挑那些能讓他們感到受歡迎、受重視、能夠提供好處與適合他們的活動，簡而言之，就是能夠享受其中且值得去做的事務。至於要去呈現一個有趣生動且友善親切的展覽於公眾面前，博物館仍有一段很長的路要走。然而，如果訪客對展示的內容與詮釋感到不適，即使有指示標誌、服務台、空調和親切的警衛，仍無助於改善狀況。他們會害怕顯出自身的愚笨與無知，在參觀一段很短的時間之後就會馬上離開博物館，也許永遠不會再回來了。

許多博物館的專業人員普遍認爲，觀眾若是不看標示就不會去看物件，因爲這些觀眾不改變他們的想法和態度，所以他們才會不斷地找尋逃離博物館的出口。這種態度若是在博物館人員身上發生，那你又怎能

期待他們能做出吸引訪客的展覽呢?事實上,大部分的觀眾都是希望能尋求正面積極、富含意義的博物館經驗。若是在博物館無法找到這樣的氣氛,那或許他們就真的不會再來了。

對於觀眾的問題,博物館應該要儘量提供解答以排除疑惑。像是事物如何運作、一件事是怎麼發生的,以及在久遠的時代之前,人們與世界是什麼樣子等等的問題。展示能提供一個體驗真實事物的機會。它能引起並滿足好奇的心,讓興趣持續成長下去。

四、學習與博物館展覽的關係

滿足期待與刺激好奇心的做法可以將人潮帶入博物館,並可讓他們再度回來參觀。然而觀眾的興趣層次相當廣泛。要成功地抓住觀眾興趣,得靠展示如何吸引他們的注意力。

博物館觀眾有三種基本的類型。這之間會有重疊的部分,也就是說有些人在某一時間的某一博物館內會表現出某類型的行為,而在另一個地方卻表現另一類型的行為。這樣可以幫助我們把這些觀眾群視為是有智能理性來選擇活動的人。他們會在腦中形成一種架構,思考並過濾展覽中所呈現各式各樣的訊息,因為並不是每個人都會把展覽的所有細節一一看完。

第一種類型就是在展場中快速穿梭並表現出極欲尋找出口行為的人。這類訪客大多是想要利用他們的休閒時間來參與他們覺得值得參加活

動的人，但他們也不希望這活動給他們帶來很大的負擔。或許他們打從心底就很厭惡博物館如此結構性的情境。他們可能也希望被人視爲他們懂得欣賞「文化」事物，但實際上卻無法真正體會博物館所帶給他們的樂趣。不管其動機爲何，這類型的人花費極少的時間在欣賞展示的物件與內容上。

第二類型的人，換句話說是真正對博物館經驗與藏品有興趣的人。然而他們通常不會花太多的時間在閱讀文字，尤其是那些顯得困難與需要花很多力氣去理解的文字。這些人較喜歡隨意且概要地瀏覽資訊式的陳列。他們對於視覺刺激的情境較能產生迴響。物件是他們注意的焦點。在他們認爲某樣物件的一般資訊已經吸收足夠時，他們轉而尋找更進一步的刺激。有時候可見匆忙穿梭的訪客，會突然停下仔細欣賞某件激起他相當好奇心與興趣的物件。這種情形在整個展場中是零星不定地發生。

第三類型的人，在整體中來說算是少數族群。他們是會花很大的精力去參觀展覽的人。不管這些事物多麼專門，他們都願意，也有能力去瞭解呈現的物件資料。他們在展場中花費許多的時間閱讀文字與標示，仔細地觀賞展示物件。他們大部分是博物館的常客，不需要太大的誘因就可以讓他們前來博物館。

爲什麼有些人在展場中行色匆匆，而有的卻能優游其中，或從中學習呢？這些行爲和人們的背景與他們所喜歡獲得知識的方式有關。事前的訓練、早先的經驗與教育的程度都會影響人們吸收知識的方式。然而，展覽吸引觀衆的能力卻是學習成效最關鍵的影響因素。如果注意力能集中在某個主題、物件或活動上，學習的良好機會就應運而生。

　　大部分的人喜歡主動的參與更甚於被動的觀察。那是因為人類雖然主要是以視覺獲取資訊的生物，但其它的感官仍然可以支援視覺所獲得的資訊。舉例來說，對雕像的視覺感受立刻會引出想要觸碰它的慾望。觸覺將補充、強化並增加視覺之外所獲得的資訊。這也是博物館為什麼對於衡量展品公開的義務與藏品維護責任之間的孰輕孰重，需經過詳細的討論，以學習環境的角度來看，這兩者經常是處於對立的狀態。「禁止觸碰」在心理上就是一種極具攻擊性的標示，因為它否定了人類基本的學習行為。

　　解決衝突的方式就在於瞭解人類是如何搜集、處理並儲存這些資訊。人類以三種主要的方式來搜集資訊，分別是：

・語言（words）－語言包括聽與寫，都需要極大的心智處理能力來吸納它的含義。
・感覺（sensations）－味覺、觸覺、聽覺，以及其他立即、關連性的知覺。
・影像（images）－視覺刺激是最強烈也是最容易記憶住的方式。

　　人類資訊搜集的過程中有很大的比例是來自於視覺。人們以六種基本的方式來處理所見的影像。分別為：

・尋找典型與認同
・心理上賦予物件空間感
・識別動態的結構，或心理上形塑物件運動的能力。
・辨識想像力或是在思想上將二維平面的呈現轉換為三維立體的具體物，例如地圖與一般繪畫的圖解。
・X光的視覺穿透或是像能看穿物件的視覺關係
・視覺判斷或是想像中的動作與反應事件

　　當展示能夠引發人們產生心智上的活動時，在那一瞬間，注意力就會立刻集中而興趣也就隨著增長。安尼斯頓自然史博物館（Anniston Museum of Natural History）的康羅伊（Conroy）提出人們容易受下列特徵的物件所影響（註4）：

· 較大型的物件會讓人的觀看時間較長
· 會動的物件會讓人的觀看時間較長
· 新奇或特別的物件能吸引較多的注意力
· 物件的某些特質也能引起極大的興趣，舉例像危險的物件、動物的幼兒、價值高的事物等。

　　雖然視覺是主要的接受感官，但是人類其它感官所形成的整體經驗，仍比單一視覺經驗要來得強。加入更多的感官經驗將可使人更容易記憶事物。

　　若是展覽設計中僅存在著單一因素的話，那解決方法似乎就簡單得多了。這單一因素就是針對不同思考與技術程度的人，以不同等級的展示方式來加以影響。然而，訪客至少有一點仍是展覽設計難以預測的－那就是價值觀。

　　展覽以戲劇化的方式來刺激觀眾的感知。然而不管展示設計者有多聰明，不管對於學習因素有多熟練的處理方式，價值觀這個因素就像是戴上一付有色眼鏡一樣來看待所有的感覺。

　　價值觀是個人的、認知的架構、一種如何看待自身與世界組成的模式，以及看待現實的觀點。下列有幾項因素影響個人的價值觀：

註4：Conroy, Pete（1988）"Chapter 20: Cheap Thrills and Quality Learning," in Steve Birgood（ed.）Visitor Studies- 1988, Jacksonville, AL: Center for Social Design, p.189.

- 文化
- 信仰
- 生理
- 心理
- 社經地位
- 族群背景

建立認知架構的基礎分別是：

- **個人所感知的事實**
- **概念與主張**
- **理論與概化**
- **第一手的感知數據**

事實上，每個人的所見所聞都會影響他的價值觀。即使這些影響是潛意識方面的，但對於意識思考都會有實際的牽連。

一個人的價值觀將形成處理資訊的過濾器。他的功能包括：

- **評斷**（evaluated）
- **先前認知。有時也形成偏見。**（anticipated）
- **詮釋。處理意義的內涵。**（interpreted）

每個進入博物館的訪客都帶著不同的預期想法。如果他們所遇到的是不熟悉或無法符合他們價值觀的事物，他們就會顯得缺乏自信，或感到不自在。在進一步的溝通時，這種反應會更加明顯。當面對一個詮釋不足的物件時，天馬行空的各種說法自然就會出現，或是展覽以一種學

究式、極為技術面的方式表現，大部分的觀眾大概都會避之惟恐不及。

對於訪客行為這種無法預測的本質，它的答案到底為何呢?在展覽設計中對於大眾態度的敏感度、習性與其背景的了解都是答案的一部分。獲得觀眾注意力與合作的有效方式，就是在展覽中呈現為人熟悉與容易理解的事物。如果這點可以做到，學習就會跟著發生。當以易懂與深入淺出的方式來呈現時，事實上各種程度不一的難題都可迎刃而解。

可認知的活動 （如日常生活與常接觸的物件），以及人們的親友關係 （家庭、近親、孩童、家庭活動、寵物等）都是大多數人可以立即認同與感覺適宜的主題。影像或情境的親切感將會喚起人們深層的回憶。這樣就能引出人們的認同、興致、好奇心，以及最終希望達到的學習行為。

除了親切感與認同感之外，展覽還要提供有關物件存在的脈絡（context）與架構。記憶是以一種架構、典範與關連的方式儲存於大腦中。孤立的事件是難以長久記住的。當事物能夠呼應腦中參考的架構時，所造成的印象就能長遠留存。

人類大腦的生理結構與功能運作也同樣會影響學習效率。人類的大腦實際上是由佈滿聯通網路的兩個半腦所結合而成的。這兩個半腦稱為左半腦與右半腦，功能各有其不同與互補之處。人們學習上各有其顯著不同的方式，是因為在思考過程中左腦與右腦不同的宰制程度而定。

左半腦主要的功能包括：

・將知覺轉換為邏輯性的語意

・以邏輯分析的處理過程進行溝通
・控制語言、理性、閱讀、書寫、計算與數字等能力。

　　右半腦以更為宏觀的方式運作：

・從複雜的樣式與結構中辨別其整體的涵義，也就是一種直觀能力（
　intuition）。
・從片段與少量的訊息中，辨識出整體的脈絡意涵　（gestalt）。
・包含整體的價值觀體系
・對於笑話、圖片、聲音、嗅覺與觸覺的刺激有直接的反應。（這也是
　卡通能吸引人的一個原因）

　　大多數的正規教育都著重於認知學習。（如意義、功能運作、概念
、智性、規則、定義等）這些都是屬於左腦的活動。在西方文化的學校
體制中是以此種的智能運作方式來架構學習的模式。但是聯合左腦的分
析能力與右腦的影像處理能力，可以更加提升學習的速度、回饋與效率
。理解左右腦互補的角色功能，並應用在展示設計上，將可使學習成效
向上提升。

　　右腦可以從暗示與片段的圖像中找出關連性。牛仔的帽子與靴子可
以引發出一連串有關美國西部的複合圖像，並將之轉化為故事線。這就
稱為一種直觀能力（intuition）。但是這裡也潛藏著一個危機，若是以偏
頗的概念為基礎，來轉化現實所接受的訊息，也可能產生嚴重的錯誤。
有關牛仔帽的聯想也可能引起某人把電影中描寫不實的影像當做是真實
的西部，而與實際牛仔工作重、報酬低的歷史產生矛盾。

　　博物館提供真實的物件－這是一種適於大腦運作的理想狀態。藏品

可以促進右腦辨識與左腦邏輯的互相合作。當大多數人主要透過口語或
印刷品的二手方式來獲得資訊時，博物館對於學校或一般大眾就成爲重
要的選擇，而且是互補的學習環境。

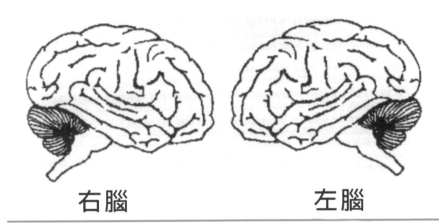

| 右腦 | 左腦 |

| --- | --- |
| • 辨別複雜樣式與結構的整體涵義－直覺推論。 | • 將感知轉化爲邏輯性、語言上的意象。 |
| • 對視覺資訊做出回應 | • 經由邏輯分析思考程序來達到溝通 |
| • 情感學習的中心 | • 認知學習的中心 |
| • 從片段的資訊來認知全體的脈絡 | • 控制語言、合理推論、閱讀、書寫、計算和數據溝通的能力。 |
| • 對於笑話、圖片、聲音、嗅覺與觸覺的刺激有直接的反應。 | • 理解並處理實際、具體的資訊。 |
| • 大腦的「創意」部門 | • 大腦的「邏輯」部門 |
| • 理解幽默和抽象。主宰視覺思考。 | • 經常是大腦運作中佔優勢的部分 |

圖2.3　大腦的功能

五、結 論

上述的討論如何整合為展示設計的方法學呢？有以下幾點建議：

- 博物館是屬於人民的地方。博物館應該用各種方式來提供訪客一個舒適、有價值的參觀經驗。指示標誌、適當的輔助設施與公眾為優先考量的展覽，可使訪客有歸屬的感覺。
- 觀眾調查是必要的。博物館必須積極地去評量並鑑別觀眾的需求，主動發現觀眾未注意到之處。
- 展覽應該充分利用本身的長處，把它變成人們與藏品對話的地方。很顯然地「真實的事物」是大多數人來博物館的理由。
- 包含可認知的特點、象徵與關連性強的圖像與展覽元素可幫助觀眾留下深刻的記憶。要獲得觀眾的注意力，還需要了解大眾的價值想法與背景。使用人們感興趣的元件如影像等，來增強觀眾的信心，儘量讓他們以自己的能力來理解事物。
- 使用強烈的影像衝擊來勾起觀眾的好奇心。明亮的顏色、巨大的圖像、多樣的形式與相近的視覺元素，將可以吸引觀眾的注意力。
- 用圖像來說故事並激發訪客心智的活動。藉由發問問題與提供示範，來激發人們腦中處理感官與心智的能力。
- 以脈絡化的方式安排物件。提供物件架構性的安排，可以幫助訪客的學習。在故事線中擴充物件安排的架構，好讓整個展覽能有連續性。
- 使用感官刺激的手法－包括聲音、嗅覺、觸覺、味覺來輔助視覺影像。可能的話，使用感官綜合的方式，儘量運用兩到三種以上的知覺。
- 在脈絡化的故事線下與整個展覽的圖像中，安排能夠使人認知並能教育觀眾的元件。
- 當撰寫文字、標示與錄製語音介紹時，使用能引起心靈想像的語意。為避免內容平庸或具攻擊性，使用生動的描述（word pictures），而不　要用太專業的術語。

第三章

展覽設計

Designing exhibitions

設計博物館的展覽是一種藝術，也是一種安排視覺、空間與環境中物件的科學，展覽設計將形塑一個觀眾能夠進入拜訪的組織空間。這是需要前置目標（pre-established goals）的設立才能夠完成的。博物館中的展覽呈現絕對不是任意產生的，雖然說規劃像是一帖萬靈丹，但是一個品質好的博物館展覽除了規劃之外，仍需要相當高程度的設計與發展，才能滿足大眾的需求。設計的決策需要經深思熟慮與精細的計算，在執行時方能達到最大的功效。雖然藏品本身的價值性也扮演相當程度的角色，然而太過依賴它也會造成錯誤的結果。完整的設計知識基礎可以幫助展覽設計用有組織的方式進行。

設計的基本元素對視覺藝術是很重要的。以下對這些設計元素的介紹可以幫助我們了解，為什麼有些設計安排能達到他的意圖，而有些卻不能。當組織一項設計時，即使主題不是很讓人舒適，也要讓人的視覺感到安適。若是設計不當，不管內容再好，訪客也不會有正面的反應。

設計元素的認定端看使用者的命名與興趣。在此介紹六種主要的設計元素供大家參考：

- 明度（value）
- 色相（color）
- 質感（texture）
- 均衡（balance）
- 線條（line）
- 形狀（shape）

一、明度（value）

　　明度是光亮或黑暗的狀態，與色相不同。黑色區塊代表低明度，白色區塊代表高明度。由黑到白之間的無數區塊就代表明度不同的等級。

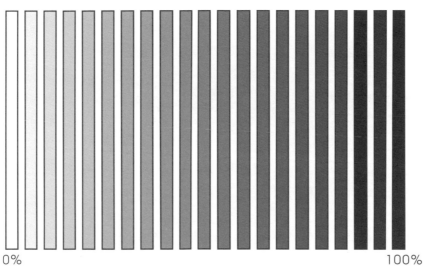

0%　　　　　　　　　　　　　　　　　　　　　　　　　　100%

圖3.1　逐階減少5%明度的示意圖

　　明度也與視覺的重量感有關。一般來說，較暗的調子會給人較重的感覺，較亮的調子給人較輕的感覺。以設計的目的來說，明度在強調、導向與吸引／排斥作用上佔有重要的地位。巧妙地運用明度，並配合其它設計元素，將可戲劇化地改變視覺衝擊。明度與色料、表面處理與光線的控制有關。

二、色相 (color)

　　色相是一種延展性強的元素。這裡並不適於討論花花世界中有關色相的所有細節。僅在此說明幾個基本的原則。很少有物質是完全沒有顏色的。即使有的是無色或單色的，但也都在某種程度上受到光線的影響。色相需要光源的物理性與人類大腦運作兩者的配合。它經由感知器官而獲得訊息，並賦予其意義。

　　色相有其物理的特性。光線是一種電磁波或幅射的形式，這種能源的應用包括像鎢絲燈、蠟燭和日光燈等。整體的情況來說，能源在物質上作用的結果就會產生波形／粒子的射出，稱做光子（photons）。我們也叫做光線。光子移動或波動的速度稱為頻率。其頻率的範圍相當廣泛，人眼僅能辨明一小部分的區段。這一小部分的頻率區段就稱為可見光譜（visible light spectrum, 簡稱VLS.），或叫可見光。在可見光譜之外有熱能、紫外線、無線電波、微波，以及其它許多種頻率。

　　光線在空間中從光源到障礙物的移動，基本上是直線的方式。所有的介質都會影響光線的行徑。光線到達眼睛時，直接觸發視網膜上的感應器。 光線到達另一個物件再折射回眼睛時，在方向和頻率上都會有數次改變。光線觸發眼球視網膜感應器，造成一連串的訊息透過感光神經傳往大腦的視覺中樞。這些訊號就成為我們所知的顏色。
當光線經過某些物質時，可能會造成光線性質的一些改變。在大多數的情況下，可能會有超過一種以上的能量轉變發生。當光子從物質表面反射、或從物質中傳導、折射時，波長會分離與改變方向，或為物質吸收轉化為熱能或化學能。這整個反射、折射、傳導和吸收的過程，決定了光線波長到達視網膜時所感受的顏色。

　　顏色有許多的特性。有許多的物質能生成我們所想的顏色，我們稱爲色料（pigments）。有些色料是天然的，而有的是人工製造。紅、黃、藍是色料基礎的三原色。以不同的比例混合這三原色將可得到其他的顏色。

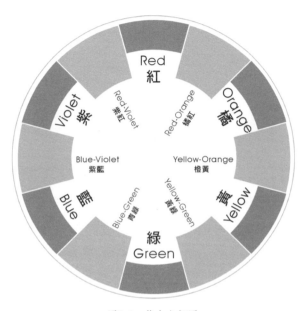

<div align="center">圖3.2　基本色相圖</div>

　　除了黑與白之外，色料混合將增加色彩的混濁度。色料混合的過程將增加其本質吸收光線的能力。當實際上的光線頻率都被吸收時，只有少部分的光線反射回我們眼睛，結果就會讓我們感到黑暗。而白色則是屬於色譜的另一端，它反射並混合了所有波長。

　　以光源裝置來直接刺激視覺的方法看起來似乎和前述色料混合的方式又有所不同。事實上道理是一樣的，只不過一個重在色料反射光線，一個則是直接談論光線。將所有可見光的波長混合之後將產生白色，將所有可見光的波長混合就等同於可見光的完全反射，使得我們大腦感

知到一片光明。反之移去所有的波長就如同色料完全吸收可見光，自然就感覺一片黑暗了。

　　不管光線如何產生或它如何影響物件的表現，人類的大腦都是一個轉譯器。顏色的特徵與它的聯想性有關。可見光譜中從黃色的中間到紅色，我們一般認爲是暖色調。可能是因爲在幅射頻率中，紅色以下的光譜總帶給人溫熱的感覺。另外靠向藍色的一端就讓我們有冷酷的感覺，它讓人聯想到天空的湛藍、冰凍、水與其它寒冷的物質與情境。

　　其它影響顏色特徵的因素還包括文化背景與占重要角色的個人價值觀。二十世紀，粉紅與藍色曾各自象徵女性與男性。然而在一百年前的美國，情況卻是完全顛倒過來的。白色在某個文化中或許代表純潔，但在另一個文化可能表示憂愁與死亡。黑色、紅色、綠色及其它顏色都有其文化背景詮釋的含義，有的也呈現其複雜的一面。顏色觸發的意涵充滿情感的衝擊，也可說顏色就是象徵著情緒。藍色或許讓人憂傷或沮喪、綠色代表著嫉妒、紅色是憤怒。不同的文化會有不同的顏色聯想。

三、質感（texture）

　　質感是事物表面的視覺粗糙度或光滑度。平面的二維影像也許難以呈現表面質感，但藉由改變色料的濃淡變化、線條的排列、和明度的強弱，也可讓表面出現質感的味道。質感也指實際對表面的處理與觸覺的感受。

平滑 ←――――――――――――――→ 粗糙

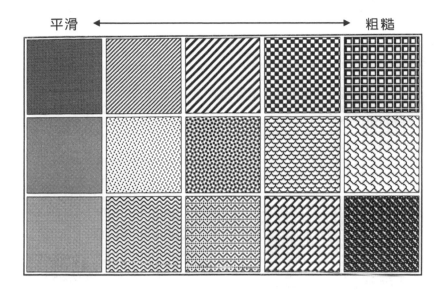

<div align="center">圖3.3　視覺質感示意圖</div>

四、均衡（balance）

　　均衡指的是視覺重量分配的狀態。當影像或物件均衡地分佈，也就是相同大小與重量的物件等距分佈在中央點的兩端，稱為對稱均衡。當配置不等時就形成不均衡的狀態。均衡狀態可以是看起來很正式的，或是比較隨意的。在對稱與不對稱之間有無數種的均衡變化。一般的看法，對稱是一種較正式的配置。而不對稱則較為不正式。

　　均衡並不一定都是用物件來平衡物件。另一個方式是用非物件（負向的元素，如空間）來與物件（正向的元素）平衡。熟練運用負向空間可以戲劇化地促進配置的視覺趣味，並產生令人愉悅的均衡。

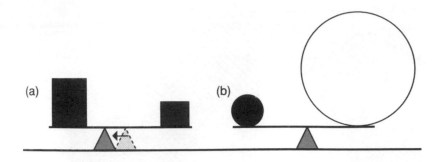

圖3.3　視覺均衡的達成方式：
（a）移動平衡點的中心
（b）使用負向空間
（c）使用複合樣式對抗單一元素
（d）運用明度和體積大小來互相抵抗

五、線條（line）

　　線條由點所串連而成，點與點之間或許間隔不大，但我們人眼仍易視做為一條指向線。線條給予展覽配置強烈的方向性。線條擁有不同的強度、濃度、寬度、和其它特質。這些特質在加入了質感的表現後，將影響視覺的重量、方向的暗示性、含義與空間性。

圖3.5 線條示意圖

六、形狀（shape）

　　形狀是包含物理與空間的元素。它是各元素的混合物，並形成展覽配置的內在與外在表面。二維平面或三維立體的形狀充滿整個世界，並有著無窮的變化。有的是呈幾何形與硬邊形式（hard-edged）的，像矩形、正方形、三角形、圓形和圓筒狀等。其它有的較為軟性、曲線更多，像生物體之類的。這些稱為有機形制。對比、結合、重疊和混用形狀可以為展覽配置增加更多的視覺趣味。有機形制與幾何形狀的並置可以增強互相的特質。

　　這些設計元素還可以不斷地擴充。許多參考資料足以提供更進一步的資訊，但設計者必須要知道各個元素的基本特質。藉著運用實驗性與傳統組合兩者的設計元素，將可建立良好的展示配置。周詳的思慮方能生出有效的設計，但有時天外飛來一筆的靈感，將可引爆內在的想像力，並產出驚奇獨特的展示安排。總而言之，成功設計的關鍵就在於實驗與觀察。

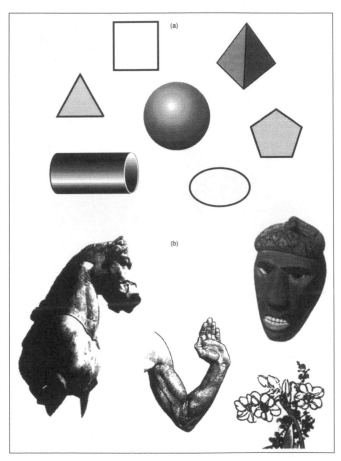

圖3.6　形狀示意圖
　　(a) 幾何形
　　(b) 有機形

七、展示設計中人的因素的考量

　　人類是影響所有相關配置考量的因素。基本上，人類在尺寸、重量、特徵和外貌上的基礎原型並無太大的變化。基本原型包括主軀幹（trunk），附屬肢體（appendages）如手腳，以及頭部。其外在器官以脊椎（spinal column）為中線呈對稱的狀態。不管一個人如何注重自我，人類寬度、高度、腳長和頭部尺寸的變化比值其實不是很大。變化最大的階段在於幼兒到成人這段期間。從五歲到二十歲身高平均會有162%的成長。相對來說，成年男性與女性的身高變化平均不到1%。圖3.7中的數值適用於大部分人的平均值。（以美國地區為主）估計數值也要考量到有特殊需求的人。本表也提供需要坐輪椅的人的測量平均值，這對無障礙空間需求的設備考量是很重要的。

標準	女性	男性	8歲孩童
站立高度	163.8cm (64.5 inches)	177.8cm (70 inches)	129.5cm (51 inches)
站立的眼睛水平高度	152.4cm (60 inches)	167.6cm (66 inches)	121.9cm (48 inches)
肩膀寬度	50.8cm (20 inches)	50.8cm (20 inches)	30.5cm (12 inches)
手臂前伸長度	83.8cm (33 inches)	91.4cm (36 inches)	64.8cm (25.5 inches)
手臂上舉高度	204.5cm (80.5 inches)	227.3cm (89.5 inches)	160cm (63 inches)
兩臂平伸寬度	167.6cm (66 inches)	182.9cm (72 inches)	152.4cm (60 inches)
轉向半徑	121.9cm (48 inches)	121.9cm (48 inches)	91.4cm (36 inches)
座位高度	38.1cm (15 inches)	45.7cm (18 inches)	33cm (13 inches)
輪椅寬度	63.5cm (25 inches)	63.5cm (25 inches)	63.5cm (25 inches)
輪椅高度	108cm (42.5 inches)	108cm (42.5 inches)	108cm (42.5 inches)
坐輪椅者的眼睛水平高度	111.8cm (44 inches)	124.5cm (49 inches)	91.4cm (36 inches)

圖3.7　人類基本伸展尺度（以美國地區成人為主）

　　這些人類的尺度對於設計者來說傳達了什麼樣學習經驗的訊息呢？要讓人們在空間中感到安適，必須使人感到行動的自由，而不是過份限制與被監看的感覺。這就與設計者對人類尺度的敏感度有關了。我們藉由調整物件的尺寸來使我們和空間產生關係。在大多數的房屋中，天花

板的高度在9到12 英尺之間（2.7到3.6公尺），這可以讓我們的手臂舉過
頭部，但仍是不夠舒適的。讓人印象深刻與敬畏的空間通常是又高又大
的。想想大教堂、銀行、公共建物與商業中心等地就知道。愈大的空間
，人就相對地愈顯渺小。在巨大的空間中迷失，會讓人有無法控制環境
的感情激動。一個人所能控制的事物越少，他對這個空間的敬畏與印象
就越深刻。

　　另一方面來看，狹小與緊縮的空間，讓人有擁擠、壓迫與喘不過氣
的感覺。許多人對此都有負面的聯想。一個人延展手臂並上下左右擺動
的長寬度是空間舒適感的最低限度。在展示中，空間舒適度這個因素的
重要性與有效性端看設計者對空間衝擊感的企圖。較為親切性質的展覽
所需要用的空間，自然不會比要表現宏偉氣勢的展覽來得多。

　　當行為趨勢和這些主題搭上線時，我們對於人類空間反應的內涵與
搜集資訊的意義就更加清楚了。當設計者熟悉於某些行為時，便會發展
出一套實用的指導守則。

1.觸摸的需求（Touching）

　　人天生就有想觸摸的傾向，一是為了試驗並證實他們所看到的，另
一則是為了加強記憶。如果物件或表面在人類可伸及的範圍內，它就會
被觸摸。我們當然可以立起障礙物來隔絕觀者與物件。但是有時基於設
計的理由，這卻不是挺恰當的。但空間隔絕的方式可以保護物件並免於
許多糾紛。如果物件不能在人們伸展範圍之內，自然就不會產生觸摸行
為。某些藏品若是有禁止觸碰的考量，對於尚未學習社會規範行為的幼
童要避免其觸碰，以保護藏品安全。

(a) 屏障和玻璃箱 　　　(b) 暗示法。莎拉瓦特斯 (Sara Waters) 的作品

(c) 屏障裝置 　　　　　(d) 繩子阻隔

圖3.8　障礙物、繩子和暗示性的分界。障礙物可以是實際的物體或是暗示性的界線，可以用購買的或是自己製作。它們的目的是在保護物件與區隔訪客。然而，這些障礙物不應該干擾訪客欣賞展示物件，或是畫蛇添足，減少觀眾欣賞物件的美感。

(a)　屏障和玻璃箱
(b)　暗示法。莎拉瓦特斯 (Sara Waters) 的作品
(c)　屏障裝置
(d)　繩子阻隔

2.入場反應 (Entry response)

　　當人們入場時看到許多展示，通常會先選擇最大的來看，其它的情況也大致雷同。這就是所謂的入場反應，當進入一個全新、未知的大型空間時，充足與適宜的光線會有較正面的回應。留給觀眾探索的空間越多，其壓迫感與不自在感就越少。

圖3.9　展場入口。展場的入口要設計符合整體展覽的基調和氣氛，它讓訪客可以知道他所期待看到的東西，入口處的設計同時也要考量到展場的動線。

3.視覺高度 (Viewing height)

　　當印刷品或物件合宜地配置時，人們感到舒適，就會花較多的時間
去觀看及閱讀。物件的中央應儘量配置在視角的高度。成人的平均高度
大約在5尺3寸 （1.6公尺，此爲美國的標準）。視角的範圍從眼球開始
形成一個以水平軸心爲中線，上下延伸40度角的圓錐體形態。和物件的
距離將決定於圓錐體內舒適視覺範圍的程度。將物件或圖像放置於視角
錐體之外，將導致觀看不易與疲勞產生。視覺錐體之外的空間，可以放
置一些大型、顯眼的元素，但要避免一些過於強調細節的物件。

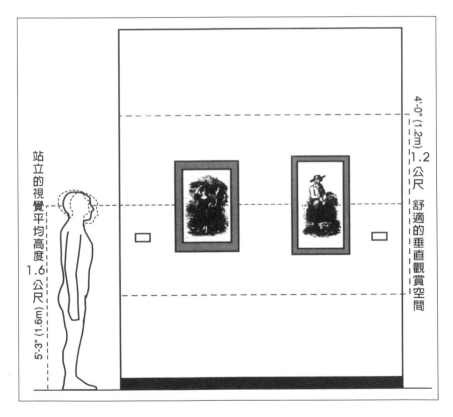

圖3.10　觀看高度和舒適的視覺空間

4.端坐或倚靠 （Sitting or leaning）

人們會坐在任何接近舒適觀看高度或接近展品水平高度的表面。人們會把他們的腳放在或靠在合適高度的物體上。這些動作是自動性且不經思考的，經常是一種疲勞的反應。

人類感知空間通常伴隨著感情聯想與生理反應。許多種類的空間會激起相當程度可預期的情感反應。這種反應對設計可以是很有助益的。舉例來說，為增加對小型物件的仔細觀看，其給予的空間會較小，光線會較暗，而希望被強調的物件則會加強光線照射，好引人注意並刺激好奇心。小型物件放置在大型廳堂中，或許會顯得微不足道，但同樣的物件放在較為隱密的空間中，就會顯得重要與焦點集中。反之亦然，空間的變化應用端靠設計者意欲物件的呈現方式。

我們可以區分引起情感反應的空間，如下列：

- **正式或非正式**
- **冷酷與溫熱**
- **陽剛與陰柔**
- **公開與隱私**
- **敬畏與親密**
- **優美與粗俗**

人們不只是感知他們周遭的空間，他們也把這種感覺當成他們身體與精神延伸的一部分。總而言之，許多明顯的行為和空間的變化是息息相關的。

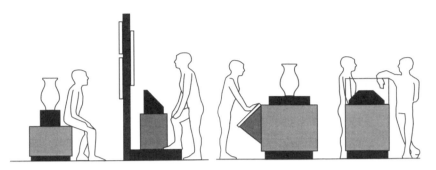

圖3.11　端坐和倚靠行為

圖3.12　空間關係
（a）冷酷與正式

　　高挑的天花板、工整的地板、全面性的照明和明亮的牆面，讓訪客對展場留下冷酷且正式的印象。

(a)

（b）親切與溫暖

　　較為低矮的天花板和具質感的地面、單獨設置在較低處的聚光照明，讓人對空間感到親切與溫暖。

(b)

5.個人空間（Personal space）

個人空間指的是一個人延伸的距離，也是個體對外界安適感的反應行為。朋友、家庭成員、配偶或許能被允許進入個人空間，但我們卻希望與陌生人或點頭之交保持適當的距離。在某些社會中，個人空間或許會因需要性而比較緊縮。這種情形常見於擁擠都會地區的人。然而若感到個人空間遭到侵犯，人們就會有想驅逐或遠離不速之客的反應。這兩種反應都會讓人有不舒服與負面的感覺。將這個原則運用在展場上，指的就是給予訪客足夠的空間，讓他們與其他人一起看展示時，彼此之間都能維持充足的個人空間。

另一種空間的形式就是地域觀（territorial space）。地域空間是個人行動能夠掌控的三度空間區域，像辦公室或臥房。空間關係的主要形式是交流空間。這裡是人們彼此間從事各種活動與表現的地方。在交流空間中的個別子空間是各類活動發生的地方。他們分別有數種形式：

- **中途空間**（distributional spaces）
- **聚集空間**（collecting spaces）
- **過渡空間**（transitional spaces）

人們進入或走出某空間要到另一個空間的路途上就叫做中途空間。像走廊或是大廳，本質上就是中途性的。房間或是人們在一起；為了一般目的集會的地方就叫聚集空間。像教室或禮堂等。人們從一個地方穿過到另一個地方的關鍵就是過渡空間，像是門口。交流空間在博物館中是很常見的，因此對展示設計者也是特別的重要。瞭解個別區域的本質，可以幫助規劃或發揮其固有的特色。

(a)

(b)

(c)

圖3.13　空間圖例

(a)　聚集空間（collecting spaces）

(b)　中途空間（distributional spaces）

(c)　過渡空間（transitional spaces）

　　戲院和教室屬於聚集空間。大廳和走廊是中途空間。門廳和入口處是過渡空間，它幫助訪客從某一空間轉移到另一空間。

八、行為趨勢

人類擁有共同的行為趨勢。在某些情況下，一些典型表現行為會被文化或社會偏好所調整。為了增加展覽效果、驅動人群和吸引注意力，善加利用人性的趨向要比違抗它聰明得多。一些共同的行為趨勢將在下文中加以討論。

「長久以來的觀察，至少在美國地區，當人們進入一個開放或未組織的區域中時，右轉是一個明顯的趨勢。」（註1）

· 右轉趨勢（Turning to the right）

在其它的因素都等同的情況下，大多數的人都偏好右轉。一個可能的解釋是與大多數人都是右撇子有關。

· 跟循右牆（Following the right wall）

一旦向右移動時，大多數的人就會跟隨著右牆而走，使得觀看左邊展示的機會減少許多。

· 停在第一個展示的右邊（Stopping at the first exhibit on the right side）

第一個展示區的右方通常會得到最多的注意力。相對地左邊的注視就比較少了。

註1： Loomis, Ross J.（1987）Museum Visitor Evaluation: New Tool for Management, Nashville, TN: American Association for State and Local History, p.161.

・**第一個展示的停留時間通常比末端的展示來得久** (Stopping at the first exhibit rather than the last)

　　因為博物館疲勞症與接近出口的關係，開頭的展示會比末端的展示得到更多的注意力與興趣。

・**最靠近出口的展示是最不被注意的** (Exhibits closest to exits are least viewed)

　　越靠近出口的人，他們的注意力就越偏向出口，對展示的注意力就越少。

・**偏好可見的出口** (Preference for visible exits)

　　或許是因為潛意識中要逃避陷阱的慾望所造成。在進入一個看不到出口的地方，其勉強與不願的態度可以表現出這種偏好行為。

・**尋求捷徑的偏好** (Shortest route preference)

　　到達出口的捷徑上，其沿途的展示將得到最多的注意。

・**偏好在房間邊緣擺上物品** (Lining up furniture around edges of rooms)

　　這種趨勢在西方文化中特別常見，雖然它不一定是個陳規。但大多數的房間中央都留做人們交流的空間。而東方文化中更是注重房間中央的運用。

・**偏好轉角** (Square corners preference)

　　西方文化典型來說偏好建立轉角更甚於曲線。

·偏好直角與45度角 (Preference for right-angles and 45° angles)

大多數的西方文化喜好用90度角與45度角來安排牆面與家具。

·習慣由左至右，由上到下閱讀 (Reading from left to right, top to bottom)

這是一種語言慣性。亞洲語言通常與此習慣相反。在西方世界的語言中，通常以由左至右、由上到下的方式來觀看物件與圖像。

·厭惡黑暗 (Aversion to darkness)

在許多物種中，人類缺乏敏銳的夜視能力。我們是典型的日行性動物。因為缺乏在黑暗中辨識內容與大小的能力，所以人們會儘量避免到這類地方。害怕未知的生存直覺或許為此行為的基本動機。

·對明亮色彩的視覺偏好行為 (Chromaphilic behavior)

明亮的顏色通常會引起大多數人的注意。雖然有的人不一定喜歡明亮的色調，他們的視覺還是會不由自主地移往明亮色彩的物件或區域。

·偏好大型物件的刺激 (Megaphilic behavior)

類似於明亮色彩的反應，巨大也能刺激視覺注意。當人們進入某空間時首先會對巨大的物件產生反應。

·喜好光亮 (Photophilic behavior)

與喜好明亮色調也有關係，大多數人對於光亮照明的地方有較正面的反應。這或許與遠離黑暗的習性有連帶關係。

·展示疲勞症 (Exhibit fatigue)

心理與生理過度的刺激或使用，將產生一般俗稱展示疲勞的情況。

·三十分鐘的注意力限度 (Thirty-minute limit)

成人觀眾維持注意力的最大限度平均為三十分鐘

·偏好閱讀較大型的字體 (Larger type is read more)

字體越大越粗，引起的注意力就越多。相反地，太小的字體、較難理解與太過專業的說明，人們通常會跳過不看。

九、方法學與設計策略

　　到目前為止所談的這些行為趨勢、態度與反應，對於展覽設計的過程將有明確的影響。運用這些知識的方法就在於實踐這些知識。如果展場不能以符合正常行為趨勢與反應的方式來建構的話，他們就要為可能發生的各種行為付出代價。另一方面來說，巧妙運用這些人性反應，就可以促進不同的現實經驗。一些運用這些知識的建議如下：

·扭轉入場趨勢

藉著在入場左方設置具吸引力、大型、明亮的開場展示或在左邊放置障礙物來阻擋人潮，設計者可以在右轉行為的趨勢下，選擇他想要人們走的方向。

·可透視的面板，展示櫃和窗戶的運用

藉由使用這些裝置，設計者可以抓住觀眾注意力、引領觀眾到下一個區域、加強神祕性、創造開放性與增加趣味和流動。

·光線與色彩的應用

依據人們對明亮色彩的視覺偏好與喜歡光亮的趨向，使用光線與色彩來做重點強調，引誘觀眾朝路徑前進。

·指標性展示 (Landmark exhibits)

定期在整個博物館中舉辦醒目的展示，以吸引訪客進入展場。

·使用標題與大型字體

這樣可以快速地傳達基本訊息，如主題、次目與課題給觀眾。標題比文字區塊更具吸引力，且更常被閱讀。

·運用斜線與曲線

人類的視覺會跟隨著線條。斜線與曲線在視覺上是較主動活躍的。它們可以引領人們前進，並能吸引足夠的目光讓訪客從一個展示移動到下一個展示。

·過渡空間

改變天花板的高度、色彩設計、光線強度、走道寬度和其它視覺與生理的處理方式，可以使人轉移注意力，產生對下一個空間的好奇心，並引起情感上的反應。暗淡的光線可以產生安靜與平穩的氣氛。它可以緩和與調整人們從一種空間過渡到另一個空間的情緒與行為。

十、觀眾動線路徑

在討論過的設計原則中，有一點附加的因素要特別提到，那就是訪客在展覽中行進的方式。下列介紹的三種方法是基本原則。依展覽概念與教育目標而言，每個方法都有其優缺點。設計者可以根據不同的選擇方式來使用各種技巧，以達到他預計的成果。雖然下列的三種方式已合理地包含許多層面，但調整變動的因素仍是有可能存在的。

1.指示性路徑 (Suggested approach)

這種方式運用顏色、光線、路徑指示、標題字、醒目的展示與類似的視覺元素來吸引注意，使觀眾可以預先就選好路徑，而不需要設立任何的障礙來壓縮行動至單一路徑。這可能是挑戰性最高與最困難的設計路徑，藉由它給予訪客行動自由的選擇，並同時維持展覽脈絡的連續性，它可以促進觀眾舒適的學習經驗。

・優點－指示性的方式提供訪客一個隨意的路徑，並同時在緊密的設計架構　與易吸收的詮釋份量中，呈現資訊給觀眾。
・缺點－ 這種方式十分依賴成功的設計元素來引領觀眾的學習經驗。

圖3.14　指示性動線平面圖

2.非結構性路徑 (Unstructured approach)

　　進入展場之後，若是沒有指示建議的路徑，人們就會以自己的方式選擇前進。基本上，這種路徑的人群移動方式是無方向性且隨機的。在美術館中經常可見這種路徑方式。

· 優點－這對強烈的物件導向　(object-oriented) 展覽是很合適的方法。這可以讓觀眾以自己的步調移動，並自己決定觀看的優先順序。其詮釋的內容必須是個別物件導向的，且不需依靠前進順序的格式規劃。

· 缺點－這種方式不適用於有故事線或方向性的呈現。

圖3.15　非結構性動線平面圖

3.固定方向式路徑 (Directed approach)

　　這種方式比其它種路徑更為硬性且限制更多。這種展場通常只安排單一流動路徑，讓人在看完全部展示之前，比較沒有半路離開的機會。

・優點－這種取向適於非常結構性與一致性的主題以及教育導向為主的展覽。
・缺點－這種方式經常促使尋找出口 (exit-oriented behavior) 的行為產生，使得人們急於尋找一條離開展場的路。在某些情況下，會讓人有陷入困局的感覺，另外一種情形是當某人要瀏覽與學習時，另一個人卻急著找到出口，因而造成人潮流動的阻塞瓶頸。

圖3.16　固定方向式動線平面圖

十一、物件的安排

　　從典藏品或其它來源所選出的物件是大多數博物館展覽中的主要元素。物件的安排是設計者主要的考量。設計者不但要利用空間來加強觀者感受與吸收展覽內容的能力，也同時要組織物件來增加衝擊面與強調物件之間的重要性。物件的安置與訪客、環境和彼此之間的關係，決定了展覽是否能吸引並留住觀眾的注意力。

　　展覽設計者所必需處理的物件有兩種類型，分別是二維空間平面式的物件與具深度的三維立體物件。二維通常指的是附於平坦表面的物件。繪畫、印刷、圖樣、海報與一些紡織品都包含其中。雖然它們仍有某種程度的厚度，但視覺重點仍是二維平面。另一方面來說，三維的物件在長、寬、深度上就有明顯的程度與延伸。

　　一般來說，二維的物件經常是掛在牆上，放置在斜面上或鋪在地板上。三維的物件據有足夠的空間，來當做人們進入展場時走動路線的變數。其中的區別可以用比較繪畫與獨立雕像的例子來闡明。不管平面或立體的屬性，所有的物件都有其視覺上的特質，並進一步地影響其安排的方式。這些特質分別是：

1.視覺衝擊 (Visual impact)

　　這裡指的是物件吸引並留住觀眾注意力的特質，並和單一物件與全體因素的強度有關。顏色、方向性、質感與其它的設計元素，共同組合並創造物件的視覺震撼力。單一色調的物件群組就十分仰賴明度、質感、視覺區塊與視覺重量來加強力量。色調多的組織也同樣需要上述的因素來加強，只不過多了色彩關係的考量。然而有一點特別要注意，若只

是為設計理由而將物件塗上顏色而使其遭到損害，其後果是難以承擔的。設計並沒有說有很硬性的規定或是很快捷的方式，完全要看設計者的意圖與期望帶給觀眾的衝擊。

2.**視覺重量** (Visual weight)

明度、質感、顏色與其它設計元素結合起來，將形成一種重量的特質影響整體的架構。舉例來說，一幅大量描繪明亮顏色天空的畫，將帶給人輕盈與開放的印象。而帶著陰森與暗沉色調的畫就顯得比較沉重。

3.**視覺方向** (Visual direction)

許多物件都有引領觀眾視覺方向的特質。線條的元素、顏色順序、重量的配置與其它種種設計因素都會影響物件或組織的方向性。

4.**視覺均衡** (Visual Balance)

視覺重量、顏色和方向性的結合給予物件均衡的特質。不均衡就是指視覺上的不安定，給人動感或傾斜的印象。均衡則能讓人感到安定。

5.**視覺區塊** (Visual mass)

物件有其視覺上的硬度與透明度。顏色、質感、明度和方向性都會使物件增添其區塊的特徵。也就是說視覺區塊和物件的密度表現是息息相關。

博物館處理許多繪畫、攝影、印刷或草圖以及其它像紡織品、海報

與繡畫等各式平面物件。物件的整體安排是很重要的，尤其是對於吸引與保持注意力，引領視覺到焦點中心，以及創造舒適的視覺經驗而言。理所當然地，設計者的意圖並不總是要提供舒適感，有些例子就是希望主題能帶給觀眾不舒服的感覺。然而提供傳達學習的情境，就是意味著在大多數的情況下，能夠做到視覺連貫性的地步。

當在垂直的表面如看板與展場牆面上安排平面物件時，首先的要務就是將物件安排至舒適的觀看高度。對成人而言，可接受的視覺高度平均在1.6公尺（以美國地區為標準而言）。安排物件視覺區塊通常是使物件的橫切中線對齊視覺高度的切線，使其一致。

中線對齊的安排方式可以使不同尺寸的數個平面物件呈現視覺上的均衡關係。即使在許多件作品中有某一件是置於另一件作品的上方，也可以利用貫穿全體視覺區塊的中線，來做對齊與兩作品間隔的基準。

另一種較少用到的方法是齊平式安排 （flush alignment）。就是以對齊物件頂部或底部的方式安排。在這種安排下，中線與視覺高度齊一的關係不再。除非是特殊的情況，不然這種安排方式的成效並不是很好。因為它顯出不是很自然的效果，抑或是因為硬體環境限制所做的一種退讓選擇。

若以視覺高度線與物件中線做為安排的方式，有數項物件自身的特徵會影響到配置。以下將加以敘述。

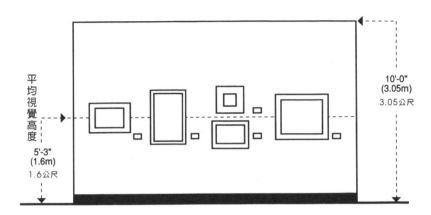

圖3.17　觀看高度與區塊中線對齊

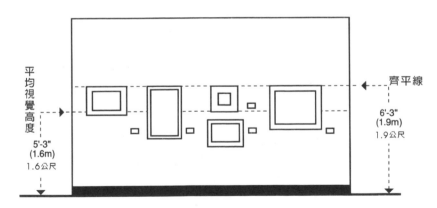

圖3.18　齊平式安排

a.水平線 (Horizon lines)

　　水平線在美術作品的呈現上特別常見，作品中內容的配置安排，對於觀者的視點有著暗示作用。水平線就相當於繪圖內容中天空與地面交接的地平線。各式作品中的水平線都不盡相同。在安排繪圖上應該特別注意，儘量將不同水平線的作品放在一起。這樣可以產生衝擊力與創造視覺上的不均衡，使得人們更能注意到作品之間彼此的相異點，而不只是單一作品的內容。

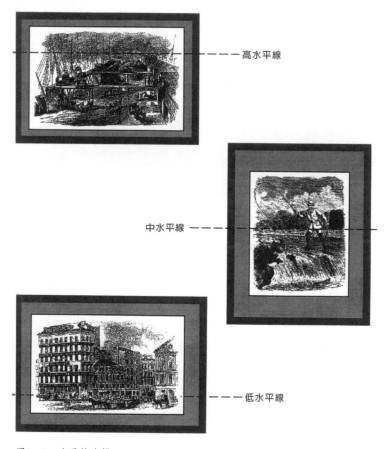

圖3.19　水平線安排

b.方向性 (Directionality)

　　方向性指的是影像引領視覺的方向，它應該要符合設計者所意圖的目的。有些物件顯示出強烈的方向性。群體的物件安排應該要努力抓住觀者的注意力使其能回頭檢視整體的配置。有些繪畫作品本身內部就包含視覺循環方向性的內容。而有的作品則會將視覺方向移往它處。藉由組合數個不同方向性的物件，將可促進作品間呼應與視覺上的趣味。

圖3.20　方向性
(a)　將視覺方向從群組物件中引導出去，使人容易分心並造成視覺上的不適。
(b)　讓觀眾的視線方向圍繞在物件之間，可以幫助維持觀看的興趣與視覺的舒適感。

c.均衡（Balance）

均衡通常是物件安排的理想狀態。各別不同特徵的物件應以整體環境的角度來平衡。將陰暗的繪畫與明亮的繪畫分做兩邊，會形成視覺上不平衡與對比強烈的現象。有時候適切地使用負向的空間，可以替代正向的物件元素來創造均衡。即使是很小型的正向物件，這種均衡也需要相當比例的負向空間來抵抗。過大的負向空間變成不是用來平衡物件的元素，反而形成了背景。

不管是展示個別物件或群組物件，上述的原則都適於各類的物件安排。把物件組拆成具凝結力與有效的單元其實就是表現藝術品的自身。群組的整體配置會深深影響到對於個別藝術品的注意力。

圖3.21　均衡的物件配置

d.側面包夾（Flanking）

　　側面包夾是使用沿著同一條水平線相對的元素來平衡彼此，迫使視覺移向群組物件的中央。

　　這種方法可以使用正式和非正式的平衡，或對稱與非對稱的運用。主要的差別就在透過一個想像中心點對相反的視覺作用力所做的平衡。

圖3.22　側面包夾的物件配置

e.螺旋式配置（Spiraling）

　　螺旋式的配置更具動感，並且以物件的方向性特質來創造視覺在群組物件中心周圍繞動的螺旋模式。

　　對於立體物件使用同樣螺旋模式的規則可以增加視覺的深度。深度在要建立的立體物件之間有著非常有趣與複雜的關係。和平面物件放在一起時，個別獨立的立體物件就會在團體中鶴立雞群。不論是平面或立體的物件，只要將其孤立，就會突顯出它的重要性，並且增強其戲劇效果與突出它的地位。群組的立體物件需要特別注意它的配置，以確定每一個物件的重要性與注意力能達到適當的程度。

　　前述所提到的螺旋式配置，應加入立體關係的考量中。這種關係指的是在深度面向中，物件配置彼此的之間的呼應程度。物件深度的產生

圖3.23　螺旋式的物件配置

是由視點上事物交疊的情形而來。因位置改變而產生的重疊情況，可以產生無限多種的關係，增加群組物件的觀賞興味。水平面的重疊指的是將某物件重疊在其他物件之前，使其擋住後面部分的物件，因此形成深度。垂直面也是一樣的道理。觀者在相關群組物件中的游移行動，造成物件位置、觀者視點與視覺移動之間複雜的交互作用。把視覺引導至物件彼此之間，讓觀者的注意焦點能停留在群體物件之中，就是螺旋配置形式的精神。

所有的這些原則與首要規定都只是一種指引的參考。它不會也不能取代設計者經過良好訓練的視覺敏銳度。最後要說的是，設計者對於物件彼此之間的關係，以及空間與視覺的判斷，就奠基於經驗與對物件安排的內心感受。然而藉由瞭解這些基本原則，入門者可以開始建立起一個逐漸成長的經驗基礎。

十二、特殊考量

在今日的博物館中為一般民眾設計展覽是件必要的工作。數年前，博物館人員或許還認為川流不息的人潮在這裡是理所當然的，但現在的博物館已不再停留在這樣的觀念。如果沒有在展覽中表現出親切的可使用度，一些重要的觀眾就容易被忽略或流失掉。在一些情況下，展覽應該規劃強調視障、聽障、行動不便與心智障礙人士的特殊需求。通常所有的展覽設計都應該致力於特殊的需求。這會影響並增進每個人的博物館經驗。下文將提及展覽設計人員應該注意的易使用性（accessibility）考量。

• 讓坐輪椅的人有足夠的空間舒適的移動。不只是在展場之內,也要包括博物館建築的入口與出口、廁所、食品服務區、引導空間和會議室等。實際上就是指博物館建築的全部範圍。

• 提供多樣不同的資訊服務管道,讓聽障或視障的人也能參與其中。音效裝置、高反差的細緻攝影、大型字幕的影帶放映、互動裝置、可觸摸的設備與類似的視聽裝置等的運用,對於傳達訊息給所有類型的訪客而言都是實際與有價值的工具,也藉此豐富觀眾的學習經驗。

• 展場空間內的休息區可以幫助消除博物館疲勞症,並且提供老年人、孩童與其他行動不便的人必要的停歇。除此之外,休息區也可以當做每個人思考與討論的地方。

• 指示標誌的規劃包括博物館的內部與外部。清楚,高度可視性的指示標誌是歡迎訪客進入博物館建築中的基本方式。人們不喜歡迷失或走錯地方的感覺。指示標誌可以增強新來訪客的信心,並促進他們的博物館經驗。這些指示標誌可以策略式地扮演提供觀眾資訊的角色。在醒目的地點中,利用廣播和電子媒體的支援來輔助,或是將指引建立在展覽設計之中以達到目的。當人們可以更容易地找到盥洗室、可以坐下來的地方或是喝飲料的地方,他們會感到更舒適,並且可以真正地享受他們的參觀之旅。如此便可以促成他們接納學習的心境,並且是他們再回博物館拜訪的保證。

• 符合安全法規是任何設計的主要重點。適當的緊急火災出口指示,並不一定要是耀眼的紅色標示,但一定要提供緊急照明與適當的緊急撤退出口。有堅固欄杆防護的陽台,適當的展示文物維護措施,展場沒有危險的障礙物妨害,以及其他類似的考量,都可以讓帶著孩童的家庭觀眾或是殘障人士感到安心。

　　以上的建議並不是最周詳的，但它們可以解決一些最急迫的需要。許多可用的資源可以增進博物館的親近度與安全需求。但最重要的一點是這些需求不應想成是一種拘束館員或處罰館員多做事的手段，而應該視作增加訪客博物館經驗品質的做法。

■　　　■　　　■　　　■　　　■　　　■　　　■　　　■

十三、呈現設計的概念

　　在設計和展覽規劃的流程中，存在著與他人溝通的需求。在博物館展示的流程中，很少有一個人不用他人的協助或其他資源的幫助，就可以獨立完成全部的規劃與執行工作。展覽主要的信念就是它是一個共同創造的活動，與合作人之間的溝通是必需的，除了合作夥伴之外，時間控制、工具、材料與財務狀況的溝通也是同等重要。

　　或許人類最古老溝通想法的方式就是繪畫圖案。這是交換展覽脈絡概念的第一步。平面規劃圖、高度繪圖、機械製圖、上色素描，表現繪圖或其他圖樣的設計，都可以提供不知情的人一個有關設計者想法的視覺線索。

　　實物模型藉由提供視覺上實際的深度，讓觀者可以更進一步地了解設計者的想法。許多人在觀看繪圖或藍圖時的視覺辨識能力並不是很好。對某些人來說平面圖上的一道牆，只不過是一些線條罷了。然而一個立體模型可以把線條轉化為一道實際有高度、長度和厚度的牆壁。

　　在某些方面設計者必須把平面或立體作品轉換為行政人員或捐贈人所能了解的形式，也就是正式的規劃設計報告（formal presentation）。

　　絕大部分的現代建築都是依藍圖來裝置設備的。建築承造商參照這些繪圖來建造設施。建築完工之後，就會繪製一些稱作實際完工（as builts）的藍圖。這些藍圖包含在建造過程中所做的圖樣修改，且更能正確反應建築真實的風貌與結構體的測量值。

　　當建物已經老舊到藍圖已不符合實際情況時，就需要製作新的繪圖。可以請具有建築設計能力的人來完成繪圖工作。詳細的空間測量將轉換為基礎規劃和設計所需要用的平面示意圖。我們當然可以花錢請建築公司來製作這些繪圖。但是通常我們可以先讓博物館館員畫出初步可行的規劃圖，即使可能會有缺乏結構細節的情形發生，但至少館員可以比較清楚展覽所需要的元素。對於任何的博物館建築而言，讓名聲較好且注重品質的建築師來完成確實的藍圖，通常是比較好的選擇。因為他們可以找出結構上的問題與強度，而這些問題對於日後擴充與建築內外部的裝潢的改變都有關鍵性的衝擊。

　　藍圖可以做為繪製展場空間的參考基礎。換句話說，這些藍圖可以做為展覽規劃的輔助工具。藉著複製藍圖，規劃者可以很方便地繪出數種不同的平面圖和展示空間側視圖。

　　平面圖（floorplan）指的是從上而下垂直俯瞰的水平面描繪圖。這樣的平面圖包括展示規劃中重要的特性與測量值。側視圖（elevation）描繪垂直面的直視空間。包括地面凸出物的特性與測量值。一個由四面牆所組成的房間將會有四個個別呈現的側視圖。

　　當某些空間對於展覽規劃特別重要時，頂部仰視圖（reflected ceiling plan）或許就可以派上用場。當某些特殊的構造必須緊臨著天花板，或是一些奇特方位的裝置設定時，頂部仰視圖就會顯出它的用處。頂部仰

視圖其實就是天花板的平面圖，只是用抬頭向上看的方式來繪製。

　　其他種的繪圖如透視圖與等比例大圖等，視需求而製作。但製作與觀看的人都要對建築繪圖有相當程度的理解。通常來說平面圖與側視圖就足以應付展覽規劃的需要。

　　模型製作是繪圖過程的持續階段。它把平面繪圖加上立體的深度。它可以像圖3-24一樣的簡單，或是做到如圖3-25較複雜與完備的程度。使用模型的主要用處就在於規劃者可以對展覽設計中元素之間如何運作，有一個比較確實的感覺。藉由移動和改變模型，設計者可以檢視問題的各個角度，並且可以對平面繪圖中所看不到的缺點加以改進。在模型中修改設計，要比日後展示都已經實際裝置好時再來修改，要來得簡單輕鬆得多。

　　在等比例縮放的模型中，可以利用顏色、形狀、大小和空間等元素在細節上做表現，及早發現問題可以為日後省下不少的時間與精力。然而使用模型所省下的資源也可能在創造模型時被抵消掉。細緻的模型需要耗費時間與相當程度的精力與技術。這就產生了一個兩難的問題，到底要做模型或不要做模型。建議若是時間匆促且計畫不是特別的複雜時，例如畫廊的油畫展，製作精緻的模型或許就不是最恰當的資源使用。然而若是規劃一個新的常設展覽，需要耗費許多的人力時間和費用來完成，則等比縮放的模型正是非常需要的工具。

　　另一種類的模型是預先為了需要適當裝設和保護的精緻物件或稀有寶物所做的特殊訂作。這類模型通常會更接近原寸，且為了評估的目的所做的原寸模型大部分是栩栩如生的。它提供規劃者一些不一樣的檢測方式，如實際測試、觸摸或刺激。藉著獲得觀者不同的回應與意見，設

計概念是否成功就可以評估出來了。這對於發展互動性的展示非常地有幫助，也可以避免展覽中一些常見的錯誤，我們經常可以看到在規劃中館員認為很理想的展覽元素，在實際上卻被訪客認為是不當的設計或是誤用。

圖3.24　簡易模型。一個簡易的模型通常包含少部分的細節，顏色也比較單調。它主要提供展覽設計者處理空間的配置與試驗、建立展場的設計稿與規劃動線之用。

圖3.25　複雜的模型。一個複雜的模型會表現出顏色、表面質感、材質、標示甚至模擬出展示文物，為的就是創造出接近真實空間的原型。許多的設計問題可以利用這類模型來找出並加以解決。這些問題包括展場的入口設計或是一些在模型中可以預見的困難。

第四章

展覽環境的控制

Controlling the exhibition environment

任何一個封閉的空間－箱子、房間、或建築物－都包含了一個環境。這環境包含了其中所有的事物和細節狀況。任何的展覽環境都包括了兩個基本的部分：

· **物質（有機和無機的物質）**
· **能量**

　　沒有一個物質與能量系統是處於完全穩定的狀態，任何一部分的影響作用，都會造成持續狀態的動作與反應。博物館的保存任務就是要把這種反應作用降到最低，也就是說要能控制造成反應作用的因素。在展覽中展示人員要儘量地了解物件呈現的環境。保存物件的理由就是博物館學的基本原則，也就是基於倫理與專業的水準，典藏物件應被妥善的照顧，使藏品在可見的未來得以保存延續下去。在展覽時為了提供物件適當的照顧，人員應該精確地控制環境因素。主要影響環境的因素有：

· **溫度**
· **相對溼度**　（relative humidity,又稱RH值）
· **特殊物質與污染**
· **生物有機體**
· **材質的反應作用**
· **光線**

　　這些都是所有典藏管理活動與展覽活動主要關切的課題。在任何的物質或能量系統中，維護唯一能達到的目標就是減緩物件自然的毀損程度。依據潛在的損害程度所安排的典藏管理活動，可以明顯地降低藏品的衰敗程度。

　　直到近年為止，這些展覽所關注的課題才逐漸地被認同與重視。在典藏維護的研究陸續發表之後，一些新的問題與解決方案才逐漸為人所知。對於適當的典藏管理活動而言，隨時閱讀新的研究文獻變得越來越重要，困難度也越來越高。

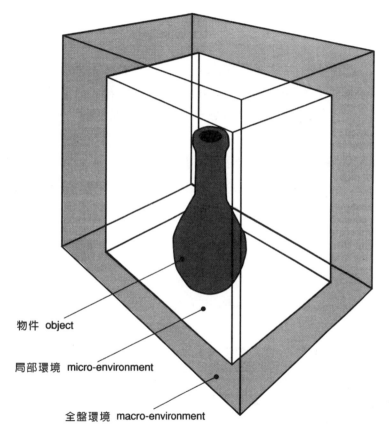

博物館外部環境
external environment

物件　object

局部環境　micro-environment

全盤環境　macro-environment

博物館外部環境
external environment

圖4.1　「箱中箱」（box-in-a-box）的展覽環境結構

一、問題的認定與範疇

　　典藏維護比較可取的方式是找出潛在的問題，並採取預防性的測驗措施。我們常常在問題發生之後才察覺到它的嚴重性。不管問題是否能解決，我們都應該及早發現潛在的危機，並確認它發生的範圍做爲決定如何控制的權宜之計。

　　在一些例子中，控制局部環境（micro-environment）要比控制整棟建築物來得容易。全盤環境（macro-environment）指的是從房間大小般的空間到整個建築物空間內所有的影響因素。局部環境指的是包圍物件較爲貼近的環境，像是展示櫃、玻璃陳列櫥窗、儲藏室或箱子等。局部環境被全盤環境所包圍並受其影響，本質上來說，它的形態就類似於箱子中的箱子（box-in-a-box）。管理全盤與局部環境有著相同的控制因素。主要的差別就在於控制因素的規模與範圍。

　　每一個展示櫃、玻璃櫃、房間或箱子都有各自的內在氣候，箱子封裝得越緊密，就越形成獨立的環境。如果在展場中放置一個展示櫃，則大型空間的環境將影響其中小型空間的環境。

　　理想的狀態是能管理控制整棟建築物內的環境條件，就是要讓其中的每一個部分都控制在最好的狀態。然而在許多的例子中，最好的方式或許是控制好局部環境，而不是去控制整棟建築物，尤其是當建築物內的環境比較不易控制時。

　　控制全盤和局部環境有差異不同的考量。但主要的方式都是要儘量持續地保持穩定的環境條件。然而對於玻璃櫥櫃有效的控制方式，卻不一定適用於整棟建築物，反之亦然。

二、全盤環境（macro-environment）

　　要決定全盤環境的控制測量值，必須要先建立參數。為了做到這點必須要擁有可用的資訊，尤其重要的是區域性的氣候條件資訊。不管環境是潮溼或乾燥、寒冷或炎熱、被污染的或乾淨的，都是極重要的環境資訊。我們要建立起藏品的溫度條件。華氏70度（攝氏21度）正負2度與50%相對溼度正負5%的保存條件是否理想或合乎實際？如果不是，那要怎樣的程度才能被接收並且有可行性？空氣中灰塵和污染物要到什麼程度才會形成影響藏品衰敗的因素？從維護的觀點來看，怎樣的程度是在可容忍的範圍內？我們第一件要做的事就是設定可接受的光度、溫度、溼度和環境要求條件。換句話說，這些參數決定了環境控制的發展策略。下列討論控制方法中需要了解的主要影響因素。

1.溫度與相對溼度

　　展覽設計中有一大部分的工作包括調整與製造空間。瞭解博物館內的溫度類型與變化、通風設備、中央空調系統（HVAC, heating, ventilation, and air conditioning system.）對於設計者是很必要的。通常當地的建築師和空調系統承造商會較熟悉當地區域的空調需求。他們可以建議博物館所需的適當設備。

　　中央空調系統裝設費用昂貴，它大部分用於保持理想的大部環境，並且需要持續的監控與維持，因為中央空調系統的裝置花費不貲，將此設備裝在新式的建物中，要比在一個既存的建築中重新裝置它來得更經濟。許多現代的環境控制系統，以電子偵測的方式來持續監控建物的氣候條件，並且在需要時自動改變設定。

在許多博物館中無法裝設中央空調系統的原因在於費用過高。雖然在這些機構中控制氣候變得更加困難，但也不是不可能的任務。世界上許多高溼度的區域中，冷氣系統對於去除進入建物的空氣水分有不錯的效果。進入建物的空氣通過寒冷的表面，會使水氣凝結並聚集進入冷氣的水槽中，因而使得空氣變乾燥。大部分的中央空調系統為了降溫，都會使用像Freon的氟氯碳化物（chlorofluorocarbons, CFCs）冷媒劑或是冷水來拉低溫度。中央空調系統除了可以乾燥空氣外，還可以達到降低溫度與去除雜質的目的。

中央空調系統並不是對博物館的每個角落都適用，一些房間大小的空間單位可能要尋找其他替代的裝置，也就是要更便宜更容易安裝與操作的設備。一般的冷氣是個不錯的考量，它對於維持展示區和典藏庫兩個地方的適當溫度很有幫助。能夠達到控制溫度的目標也就代表能更容易控制相對溼度。

如果小型的冷氣設備無法使用或不適用，就使用風扇來循環空氣，把會讓陽光射入的窗戶封閉起來，並利用牆壁與隔板的阻隔來幫助減少每日溫度的波動。以上這些工作的目的都是殊途同歸的。一旦可以維持適當的環境溫度，藏品就可以保持在更穩定的狀態。

在相對溼度較低的區域，增加空氣中的溼度就成了主要的考量。常見的方式是在水凝結之後再把溼氣注回空氣中。空調系統也有溼潤的功能，或是可以單獨使用溼潤機 （humidifier）的裝置。若是都沒有這些裝置，將全盤環境 （macro-environment）中異常敏感的物質，以緩衝的介質封裝好，或許可以對溼度管理有所幫助。

典藏品維護的主要活動之一就是監測環境。如果博物館人員不知道

環境真正的狀況，就不可能去控制環境。為了監測環境中的溫度和相對溼度，以下的重點工具是必備的：

- **溫溼度計**（thermohygrometers）
- **溫溼度圖表記錄器**（hygrothermographs）
- **溫溼度校正儀，乾溼計**（psychrometers）

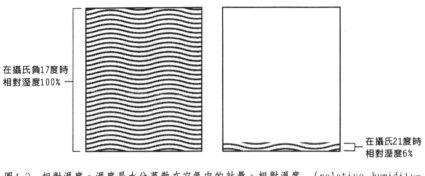

在攝氏負17度時
相對溼度100%

在攝氏21度時
相對溼度6%

圖4.2　相對溼度。溼度是水分蒸散在空氣中的計量。相對溼度　（relative humidity–RH）是某一空間體積中，同一溫度下空氣中蒸散水份的重量相對於另一個同樣空間體積空氣所能保持最多水蒸氣重量的比例。如圖所示，在低溫時同一體積的空氣會比高溫時的空氣攜帶更多的蒸散水分，這也代表溫度越高，相對溼度也就越低。

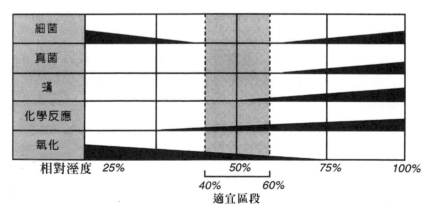

| 細菌 |
| 真菌 |
| 蟎 |
| 化學反應 |
| 氧化 |

相對溼度　25%　　　　50%　　　75%　　100%

40%　　　60%
適宜區段

圖4.3　相對溼度對於典藏品造成潛在威脅的關係圖

　　檢測大型空間環境狀況的方法包括使用溫溼度計與溫溼度圖表記錄器。溫度（thermo-）指的就是測量空間的冷暖度，溼度（hygro-）指的是潮溼的狀態。溫溼度圖表記錄器可以產生固定期間內溫溼程度變化的記錄圖表。而溫溼度計的數據只能讀取卻無法自動產生記錄。

　　市面上有許多種類的溫溼度計。最好選擇能校準的種類。一些夠小的測量計可以放入展示櫃或玻璃櫃中而不至於太醒目。溫溼度圖表記錄器因為動力裝置和記錄器的機身設計而顯得較為龐大。這些記錄器通常放置在原裝的台座上，或裝設在不太顯眼的牆面上。溫溼度圖表記錄器的用途就是在持續記錄環境的狀況。它可以讓館內的工作人員掌握典藏物件的環境變化情形。

　　溫度與溼度監測設備的放置地點是非常講究的。必須將裝置定位在和物件相同的環境條件下。溫溼度計可以放在展示櫃或玻璃箱的內部。將較大型的儀器放在與物件或展示櫃同等高度或相同條件的地方。把儀器放在不易碰到的天花板附近，會造成不可靠的測量結果，因為溫溼度在垂直高度的升降上有相當大的差異。把監測裝置放在地板上，也同樣會造成不準的結果。

　　溫溼度校正儀（psychrometers）有兩種不同的基本類型。腕帶型的溫溼度校正儀可以戴在手上讀取數據。另外還有馬達式和電子式的溫溼度校正儀，可用來測量局部面的環境狀況，並可校準溫溼度圖表記錄器與溫溼度計。

　　如果無法使用溫溼度計或其他複雜的儀器時，仍然可以使用單一的溫度計或溼度計來監測環境。這些裝置相對來說，比較便宜而且也可以發揮不錯的功效。

2.特殊物質與污染物

　　特殊的物質如灰塵和污染物，像空氣中的化學物質，會形成環境控制的另一個問題，解決之道通常是經由一連串的過濾方式，把空氣在進入建物之前清理乾淨。在某些例子中，使用人工纖維濾淨器就已經足夠除去塵土與砂石。另外使用電離式或其他較為精密的濾過設備，可以清除更微小的粒子與化學氣體。

　　家庭所產生的灰塵是一種複合的物質。它是由許多不同的混合物所組成，包括植物和動物的組織纖維、砂石、工業廢料、產品燃燒後的化合物，或是任何能經由空氣傳播的物質。毋庸置疑地，其中有許多成份對藏品都會有破壞性的效果。細微的砂粒會產生磨蝕作用，纖維會提供害蟲養分，而化學物質會造成物件表面嚴重與無法挽回的傷害。

　　控制進入展場和典藏庫的塵土是很重要的，但這不是一項簡單的任務，尤其是博物館的建築物和外界環境沒有良好的隔絕時。可能的話，最好在展場入口或建築物入口之間設立兩道門，以形成一個灰塵的濾過區。清潔與保養對於任何一個環境都很重要。展場內一些容易沾染上灰塵的物質應該勤於清理與打掃。如果無法使用過濾的方式，使用沾溼的拖把拖地也可以幫助除去灰塵。

　　空氣中的化學物質是較為棘手的問題。一些中央空調系統可以濾過有害的氣體成份。雖然大部分的博物館並沒有如此高科技的設備，但是我們仍然可以採取一些行動。知己知彼方能百戰百勝。瞭解氣體的種類是很重要的。同時也要理解這些氣體對藏品所造成的反應。一些極為敏感的物質應該和外界的空氣隔絕。遮蓋物對藏品的保護也有所助益。應該把門窗封閉以減少進入建物的氣體數量。空氣閘門（air locks-也就是

雙層門的入口）的使用可以降低氣體的交流。

　　控制空氣污染的一個基本法則就是禁止在展場、工作場所和典藏庫內抽煙。抽煙除了對健康有害之外，也會對暴露其中的藏品造成傷害。

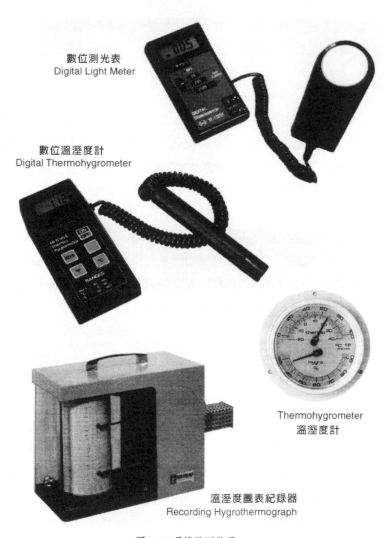

數位測光表
Digital Light Meter

數位溫溼度計
Digital Thermohygrometer

Thermohygrometer
溫溼度計

溫溼度圖表紀錄器
Recording Hygrothermograph

圖4.4　環境監測裝置

3.有機物的控制

透過三個主要的活動可以有效地控制展示和藏品的有機活體，分別是：

· **監視**
· **預防**
· **滅絕**

昆蟲、哺乳類和微菌是常見的有害物質。監測是控制有機物的起點。害蟲的誘捕應該是設備管理與典藏管理的例行公事，這些都是便宜與簡單的行事。瞭解進入博物館的有機物種類可以使得有害物質與藏品安全之間的關係更加明確。

藏品目錄中應該可以發現損害的記錄。然而藏品的記錄周期可能一年只有一次。對於一些極為敏感的物件更需要經常性地重點檢視。在展示中的典藏品比在典藏庫中的風險要來得高，更應該一週一至二次檢視是否有損害的跡象。

預防重於治療。事前的檢查可以減少有機物所需的養分與生存機會。麵包屑、汽水容器、口香糖、糖果紙等都會提供入侵害蟲足夠的營養。若使害蟲存活，就會對藏品造成威脅。

詳細檢驗進入典藏庫和展場的事物，看看是否含有有害物質，並為此設立一標準的工作程序。典藏庫與展場應該禁止食物與飲料攜入。平日就要固定清理周邊設備，這是預防有機物滋生與維持清潔的必備條件。

　　若是發現包括各型種類、範圍、質料及有機體上的損壞，在採取行動的同時，也應該對物件的檔案留下紀錄。（見損害報告，附錄一）典藏維護人員首先可提出救援建議並實施必要的行動，減少有害物的影響區域，第二步就是修復並控制傷害的程度。

竹子粉屑甲蟲
(*Dinoderus minutus*)

粉屑甲蟲
(*Lyctus brunneus*)

地毯甲蟲
(*Anthrenus scrophulariae*)

儲藏室甲蟲
(*Dermestes lardarius*)

家具地毯甲蟲
(*Anthrenus flavipes*)

婚紗蠹蟲
(*Tineola bisselliella*)

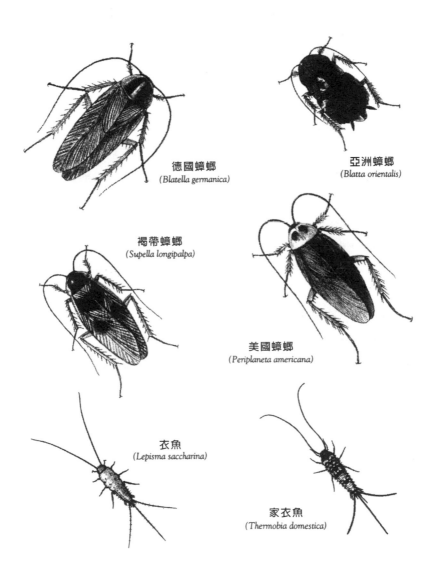

德國蟑螂
(*Blatella germanica*)

亞洲蟑螂
(*Blatta orientalis*)

褐帶蟑螂
(*Supella longipalpa*)

美國蟑螂
(*Periplaneta americana*)

衣魚
(*Lepisma saccharina*)

家衣魚
(*Thermobia domestica*)

圖4.5　博物館內常見的害蟲

4.材質反應

　　用於建構展示的材質都各自存在對於藏品維護的潛在問題。依據博物館建築物的架構、展覽所在的區域、用於設展的材質來源,設計者在把物件置於其內或周遭之前,必須要考量其緩衝性、通風性與表面的封閉性。

　　在使用含有黏著性與腐蝕性成份的建構材質時,典藏物件應利用阻隔物或空間距離來加以保護。每個展示情境都會有許多的可能性與獨特性,這就足以說明為什麼展示設計者必須對設備使用、建構材質、和藏品的需求條件要有熟稔的認識。

　　在展覽設備架構的同時,要特別注意材質使用的種類。展覽物件經常隔絕在展示櫃與玻璃箱之內,並且直接與共同封裝其中的物質接觸。

　　許多物質會產生化學物或氣體進而促發對藏品的作用。物質釋放氣體的過程稱為蒸散(off-gassing)。木質會產生數種不同的酸性與甲醛(formaldehyde)。合板、硬紙板、與小型紙板在使用黏接物組合時也會散發化學氣體。許多的油畫和塑膠製品都會持續地蒸散化學氣體。

　　展示的構築材質對於展覽設計者是非常重要的考量。展示所用的材質或典藏物件本身所產生的油性物質、塵灰、與化學物等,將使得設計人員、館內專業人員和典藏維護人員必須小心地重估所有裝置對藏品的潛在威脅。

5.光線

　　另一個主要的環境影響因素就是能量。能量是所有化學作用和機械運動過程的必備元素。前面已討論過熱能是能量的一種型式。而光線包括可見光與不可見光，這對所有的博物館工作人員也是一項主要課題。

　　自然的日光包括各種頻率的電磁能量或幅射。我們所能看到的只是整個光譜的一小部份光線，且是比較不具殺傷力的幅射線種類。不可見光才是對典藏物件殺傷力最大的元兇。

空間類型	設計照度　（FC）*
禮堂，教室	30
會議室	30
走廊，大廳或進出通路	15
典藏區（一般用途）	10
典藏區（需要檢驗細部的地方）	30
服務與公共區域	15
人潮流通區域	30
*燭光（footcandle- FC）是測量照明的單位。1燭光等於10勒克斯（1FC=10 1ux）	

在展示區域，照明通常保持在30 FC（300 1ux）之下。某些對於典藏維護考量特別注意的地方，下表可以提供一些指導原則，避免在照射物件時紫外線所造成的損害。

對於紫外線敏感的物件	限制的最大燭光量　（FC）
油畫和人工調劑的繪畫，天然皮革，獸角，骨頭，象牙，漆器。	15 FC
紡織品，布料，掛氈，織畫，印刷品，水彩畫，手寫原稿，書籍，郵票，不透明水彩，上色皮革，植物，動物標本，表皮，毛皮，羽毛，昆蟲。	5 FC
不容易對紫外線反應的金屬，石頭，玻璃，陶瓷，珠寶，琺瑯，天然木材等，最大光照量的限制需求就比較寬鬆。	低於40 FC爲原則*
*一些物件會因紅外線（熱度）或急劇變動的溼度而損害。光照量應該以不超過40 FC爲原則。	

圖4.6　照明程度

　　低於可見光頻率的輻射線通常以熱能的形式出現（如紅外線，又稱IR）。熱能會對物質內的原子與分子產生刺激與活躍的作用，使其更易發生反應與敏感。

　　頻率高於可見光的輻射稱為紫外線（UV）。這是對藏品最具傷害性的輻射種類。高能量的紫外射線其作用就如同微型的子彈。它活化並傷害物質中的分子並且促進物質內部架構的化學變化。在活體上紫外線會造成皮膚灼傷與皮膚癌。在非生物的物質上會嚴重破壞分子的架構。

　　有些物質對於紫外線異常的敏感。像是毛髮、羽毛、皮革、絲綢、象牙和某些染色物質特別容易受光害的影響。關於紫外線對於物件影響的文獻探討相當豐富，新的研究報告仍在持續地發表中。

　　一般照明的人工光源中，螢光光源（fluorescent lighting）產生最多量的紫外線。白熾光源（incandescent lighting）產生最多的熱能。減低輻射傷害的簡易方式包括對螢光光源使用過濾紫外線的材料，對白熾光源而言，藏品要保持適當的距離以及良好的通風。

　　基於人類必須依靠光線才能看到物件的因素，展覽中的藏品就必定要承受某種程度上的光害。這種傷害是逐漸累積且不可逆轉的。然而適當的管理是延長物件展覽壽命的關鍵，而且只要一點小小的改變就可以做到這個目標。

　　對於藏品適當的維護活動必定包括系統性的光線管理。預防傷害最有效的方法就是限制曝光的時間，並且降低光線的強度。測光表（light meter）可用於測量多種頻率的光線，包括可見光與紫外線。常見的測光表種類是攝影師用來測量可見光的。其顯示的光度單位有流明

（lumens）或呎燭光 （footcandles）。

　　給予物件適當的照明並且提供最低程度所需的光線，是照明管理的目標所在。目標的完成與否端看環境周遭光線的測量值。明亮或黑暗是我們人類的感覺，這並不能代表光線的強度。如果展場的光線是三燭光，而物件的照明是五或十燭光，則展示物件會顯得明亮，在大多數的情況中，這樣的照明強度對於藏品是可以接受的。物件所能給予的最大光度，必須由專業人員或典藏維護指導原則來決定。展示的照明可以被設計為符合大多數情況的需要。目前一些應用在展覽中的裝置例如光纖燈管 （fiber optics），就幾乎可以提供無紫外線與紅外線成份的照明。

■　　■　　■　　■　　■　　■　　■　　■

三 、 局 部 環 境 的 特 殊 考 量

　　在許多例子中，展覽設計人員會在大型的環境中創造小型的隔離區域。就如同前述箱子中的箱子一樣的架構（見圖4.1）。就像展示櫃中的情形一樣，在箱中的典藏物件就暴露在一個微型氣候之中。

　　局部環境包含許多複雜的變數。因為藏品直接暴露其中，這個環境的要求也最為嚴苛。溫度、相對溼度、材質反應和有機物的問題，在這小型的空間中都會擴大其嚴重性。

　　展示箱或玻璃櫃通常是只能讓能量進出的封閉系統。照明裝置通常設在展示櫃的內部，而熱能控制裝置則是考量環境控制的主要課題。在某些情況下，外在的能量系統或許距離玻璃櫃好幾呎遠，但是它所產生

的熱能已足夠嚴重影響玻璃櫃中的溫度。

能量過高會產生以下幾個問題。高溫會增加分子的活動力,加強化學反應的作用。同時謹記相對溼度也直接和溫度相關,溫度越高,相對溼度也越低,並且會造成環境乾燥的現象。

這裡出現一個較為複雜的問題,就是在公眾展示時間和夜間休館時間光線調整的切換,所造成溫度和相對溼度的急劇波動。聚集以上的種種因素將形成對典藏物件潛在威脅的氣候環境。

控制局部環境通常有兩種方式:

· **儘量分散並移開局部環境中的能量來源,藉此來減緩能量所造成的氣候衝擊。**
· **在局部環境內部設置調節的媒介來降低氣候條件的變動。**

根據物件對光線、熱能和溼度各有不同的敏感度,一到兩種的環境控制是必要的手段。像是象牙、毛髮、羽毛、木材、皮革、絲綢、石頭、紙類和一些染色材質都深為環境變數所影響。必須給予這些材質特別的照料,以確保它們的穩定狀態。

透過持續的照明來提供穩定的能量並不是一個可行或是經濟的方式,能量仍然會有相當程度的波動。減緩溫溼度波動最可行的方式是對環境的變化做自動化的控制。有兩個主要的方式可以減緩環境波動。

· **使用具有自然調節作用的材質**
· **使用人工的調節材料**

　　許多典藏物件和建造材質對於環境變動具有自動調節的作用。木質、紙類、膠彩畫、石頭、布類和其他許多材質都能藉由吸收和釋放能量與水份，來改變大氣中的熱度與溼度。把典藏物件放在一個空氣體積大約是物件體積五倍的局部環境中，藉著自然調節的作用，將可以對維持穩定的環境條件有很大的幫助。（註1）但是空氣與物件體積若是50比1的比例的話，對於調節環境則毫無作用。

　　溫度與溼度快速的變化將會威脅物件的完整性。沒有了調節物或緩衝物來減緩與降低照明開關所帶來的環境變化，大氣條件的波動將會十分嚴重。當大氣條件改變時，一些親水性（hydrophilic）的物質具有吸收與釋放水分的特質。矽膠（silica gel）或許是最普遍使用也是最佳的親水物質。矽與氧的混合反應將快速改變大氣中的溼度。矽膠的反應作用不會產生有害的化學物，因此對藏品相當安全。使用矽膠也可以事前設定好所需控制的相對溼度。矽膠可以做出顆粒、小包裝或壓縮硬塊的形式。經設計後放置在展示箱或玻璃櫃之內也不會顯得過於突兀，甚至可以讓它隱藏起來。當然展示櫃必須完好地密封起來，不然矽膠會降低或喪失調節環境的能力。

　　一些氫氧化合的鹽類（hydrated salts）也具有親水性，但使用它的困難點在於某些情況下它會對物件產生腐蝕作用，而且僅適用於高穩定的環境條件中。在持續融合與重新結晶的過程中，鹽類會溜出它們的容器而與典藏物件發生接觸。雖然這種親水鹽類並不是很理想，但對於控制相對溼度它提供了一個經濟而便宜的解決之道。

註1：Stolow, Nathan （1977）"The Microclimate: A Localized Solution," Washington, DC: American Association of Museum, p.1.

四、結論

　　關於典藏維護和專業討論的文獻相當多且在持續地增加中。展覽設計人員應該要特別注意有關典藏維護的課題，以及其他相關的專業文獻。平時多向專業人士與典藏維護人員諮商請教，經常閱讀資料文獻，這些都是設計人員的首要功課。俗諺云：無知就是福　（Ignorance is bliss），但是當藏品安全正在面臨潛在的威脅時，一無所知就不是真正的福氣了。

第五章

展覽行政

Exhibition administration

除了典藏與設計工作外，展覽還需要大量管理與行政活動的支援。博物館行政人員必須處理非常多的事務，包括日常的設備操作、人事管理、公共關係、財務和教育方面的分配工作。行政工作的內容有幾項和展覽規劃與生產活動有直接的關係，分別是：

・時程安排與展覽契約
・服務項目的合約訂立
・生產與資源管理
・記錄與登錄
・公關與行銷

一、時程安排 （Scheduling）

展覽就是計畫。計畫就要定義出工作的起始與結尾。在始末之間包括了許多為了達到計畫目標所必須努力的一連串活動。這些活動的目標就是完成展覽。展覽必須佔用空間、需要資源來生產、操作與維持。

展覽計畫有兩種類型。基本上是根據展覽所延續的時間來作分類：

・**有固定且明確時間期限的就稱為特展** （temporary exhibitions）
・**比較沒有明確的展出期限就稱為常設展** （permanent exhibitions）

通常特展的展示期限大約在一年之內，然而特展的「特」這個字只是個形容詞，它當然可以指更長的展示時間。超過三年時間的展覽就經

常被視作長期的常設展。當然這規定也不是死的，每個機構都會有自己
對展覽的定義。因此明瞭自己機構的定義是很重要的，因為它與典藏物
件的使用息息相關。有些物件只適合短期暴露在展覽環境中，最好是在
六個月之內。而使用特展的「特」這個字之時，也要顧慮到藏品使用的
侷限性。

在博物館的工作活動中，在特定的時間點安排展覽活動就稱為計畫
時程表（scheduling）。而預排檔期（Booking）就是安排和其他的博物
館或機構借展事宜的時間表。

展覽時間安排的內容就是分派工作給博物館組織內的人員。誰來安
排展覽的時程表就端看館員的結構與職位的工作性質。在某些狀況下，
或許登錄員適合擔任分配時間的角色，但在某些案例中，展示人員、教
育人員或行政人員卻有可能要擔負起這個責任。在小型的博物館中，所
有的時程安排和規劃工作或許由一到二人來完成就夠了。不管分配的人
或單位是誰，時程安排的主要原則就是公平。

協調與溝通是基本的動作。每個參與規劃、管理、生產和維護展示
的人員都應該注意計畫的進度。人是任何成功展覽的關鍵因素，也只有
在時間和人力資源的雙方配合下才有可能完成繁雜的工作。以下是準備
展示時程表時所要注意的事項：

- **可用的人力資源**
- **可用的時間**
- **有效的財務來源**
- **工作的優先緩急**
- **其他博物館的活動與計畫**

・國定假日、宗教節日以及區域性的假期。

・社區事件，例如像特殊節日、運動大事、商業拍賣與市集日期等。

・展場的大小規模，這與展覽的需求有關。

　　要做到這種種考量並非易事，展覽時程表中應該設計監督活動進行的方式。它可以幫助計畫發展，並且可以追蹤記錄，見圖5.1與展覽申請核定表（附錄二）。

　　監督的過程必須在展覽發展中的概念時期就開始運作與注意。監督的過程對於常設展而言將更加延長。展覽時程表的記錄中應該包括重要的工作時間期限，因為它會影響到館員在短程工作方面的完成能力。行政人員必須檢視展覽的概念，觀察它是否符合博物館的任務。行政上的權責也包括核准與否定展覽的設立。在核准名單上的任何一個展覽都要檢查它的有效性與可行性，確定展覽所需要的空間，館員和財務資源。如果必要的資源已經到手，展覽也已經排定時程，規劃與發展的工作就可以接著開始。

日期		展場一	展場二	展場三	展場四
7月	5	1991年4月14日 開幕	1991年11月17日 開幕	1992年3月1日 開幕	1992年1月8日 開幕
	12				
	19				
	26	Diamond M: Sculptures			
8月	2				
	9				
	16		Diamond M: People	Sculptures from the Collection	Through the Viewfinder: Photography from the Collection
	23				
	30				
9月	6				
	13	9月13日			
	20		換展		
	27				
10月	4	9月24日 John Pavlicek Exhibition	Diamond M: Selections: Trees. Etc.		
	11				
	18				
	25				
11月	1	11月1日		11月1日	
	8				
	15	11月15日			
	22	Robert Henri & Lacquer Boxes		Romare Bearden Prints	11月29日
	29				
12月	6				
	13				
	20				
	27				
1993 1月	3	1月3日		1月3日	
	10				1月10日
	17			1月17日 Art of Private Devotion	Face, Faced, Facing
	24	1月24日 Souvenirs			
	31				
2月	7				
	14				
	21				

圖5.1　展場時程表

二、合約訂立

　　展覽發展中有幾種情況需要訂立合約同意書。包括特展中博物館所使用的智慧財產以及借展的典藏物件，另外還有與其他機構合辦的巡迴展與商業服務等，都必須要訂立相關的合約。

　　不管是商借整個展覽或只是一小部分的典藏物件，其過程都會牽涉到合法的契約訂立。即使沒有訂立契約，至少也會有書面的協定同意書與預期聲明。巡迴展覽的合約經常包括幾個不可或缺的元素：

- 展覽的正式名稱
- 借貸的日期
- 展覽的出租費用
- 收支款項時間表
- 取消之規定
- 公關宣傳的訂約與限制
- 保險需求
- 運輸需要的裝備，費用和安排事宜。
- 保全需求
- 針對一些特定事務所做的協定，如簡介手冊的使用與販售，展覽裝置人員、演講者或表演示範人員的特別需求等。
- 機構代表同意的簽名欄位

　　大型的巡迴展或是名聲高的博物館都會小心翼翼地，以直接不拐彎抹角的方式來訂立合約。但很不幸地，有些展品的來源並不是合乎倫理道德的。因此，由一個精通展覽安排的人來檢視合約的訂立，通常是比

較明智的辦法。一些該注意的事項還包括：

・間接的貨運費用
・保全、保險、公關、包裝等不合理的要求。
・對於支付諮詢顧問、展覽裝設人員、演講者等車旅費用的同意事項。
・過度膨脹的保險評估
・過分嚴苛或不切實際的撤約罰款
・不合理的契約內容負擔
・對於博物館不合理的要求責任，例如費用支付，執行工作，保全工作，公關或其他事項的契約。

　　合約簽訂的另一個重點就是藏品的借貸。物件借貸的方式與標準應該清楚地記載於雙方借出與借入組織的租借政策與借貸程序中。借貸的條款、借貸期限、檢查方式、歸還與更新的方法，都必須明確地以書面方式列出。借貸的記錄文件必須清楚說明雙方機構的角色與期望。借貸契約同意書至少要包括下列的資訊：

・借貸物件的描述
・登記借貸的藏品數目
・展覽目錄的藏品數目
・借貸的目的
・借貸的期限日期
・保險需求
・宣傳限制與信用尺度
・運輸規定說明
・檢視展品的時間
・借貸中的特殊狀況
・機構代表同意的簽名處

　　合約更進一步的格式就是處理服務與產品方面的事項。在某些案例中，展覽會部分或全面性地代理館外的一些事務，這就需要詳細列出代理的事項，並且簽署合法的共同契約。最好也是由熟悉此種事務的人或組織來檢視合約中的權責內容。

　　和承造商交涉時，博物館應該保有所有計畫與建造的核准權。在計畫開始的時候就建立起委託者與供給者的關係是很重要的，並且要清楚劃分溝通、檢視與核准等權責的界限。在計畫開始之時，承造商與博物館代表應該共同勾勒出整體計畫與期望的成果。他們應該共同建立工作期限與進度報告，簡而言之就是建立工作時間表。

三、生 產 與 資 源 管 理

　　第一章展覽發展的文中就曾提及，基本的管理活動就是在處理資源使用的效能。完成任何工作所需的元素包括時間、金錢、以及人。這些將轉化為五個主要的管理活動：

- **時間管理**
- **財務管理**
- **品質管理**
- **溝通**
- **組織控制**

　　有效地評估並持續追蹤這些活動需要行政這項有力的工具。不同的機構與行政人員各自有管理資源的一套方式。但是至少有兩項必要的記

錄文件，那就是活動的確認清單與時間期限表。

1.活動確認清單（Checklists）

　　將所有流程整合起來的管理工具就是展覽活動確認清單　（見展覽發展確認清單 Checklist for exhibition development，附錄三）。確認清單包括了預算資訊、工作分派內容、時間期限和其他基本的發展要素。它也算是時間排程與計畫管理的追蹤記錄，對於展覽發展有很重要的作用。它提供展覽實際進度一個迅速的參考指標。

　　雖然活動確認清單可適用於各種博物館的展覽發展流程之中，但它還需要包括幾個基本的項目才算完整，分別是：
- **決定計畫如何進行的方式**
- **預算項目包括募款獲得方式與款項用途兩點**
- **所需的工作期限**
- **工作的分配內容**

　　確認清單應該要能確實反應展覽工作與評量活動，這些活動對於展覽是否能順利進行具有決定性的作用。一連串組成的工作步驟決定了展覽進行的狀態，在時間排程核准之前，這些工作步驟必須要符合展覽的概念才能決定執行。確認清單也包括了流程中的重要指標，它可以顯示展覽發展的實際階段。一系列的核對項目與日期可以使我們更容易掌握流程與生產活動進行的地步，以及施工建造的執行進度。

2.時間期限表（Timelines）

　　要完成任何的工作必須按部就班地做好各項活動才能達到目的。時間期限表在此時便發揮必要的作用。時間表是工作執行順序的管理工具

。（見展覽發展確認清單，附錄三）時間表詳列了工作項目及事前擬定的完工日期，並且確認所有的工作項目都能符合展覽的內容與需要。透過時間表可以促進工作的時間效度。

時間表設定的決定在於展覽開幕日期的確定，也就是計畫的完成目標期限。時間表上的任何事件都與展覽開幕息息相關。時間表應該顯示出展覽規劃與生產活動中從開始到結束的所有相關活動，也就是計畫中的階段性目標。

時間表也是評量展覽流程實際成效的工具。改進程序的方式有很多種。藉著評估工作期限是否能符合預期的展覽規劃，可以幫助我們更有效率地規劃未來的展覽。

四、建檔（Documentation）

每一個典藏品的活動都需要詳細地留下記錄。它可以提供典藏物件可靠的歷史資料，並且有助於未來的評估與典藏活動。記錄文件應該分類爲兩個主要的格式：整體的展覽資訊（展覽檔案）與個別的物件資訊（物件檔案）。通常這兩類的記錄不會放在一起。有關展覽記錄的資訊經常是存放在行政部門或展覽組辦公室。和藏品物件相關的記錄文件則是儲存在典藏組和登錄的檔案中。

任何符合展覽目標的物件，典藏品檔案都應該要確實反應它的出入記錄與附帶的狀況報告。典藏維護活動的測量工作、特殊準備活動、或

是其他對於物件的處理都必須記載在物件的檔案中。

　　為了匯集所有關於展覽的資訊使工作人員能夠追查進度，時程計畫表必須要保留下來或附入展覽的檔案夾中。每一個展示都應該要有包含各式相關文件的檔案夾。檔案夾中應該包括展示概念、時程計畫、合約文件、時間期限表、核對清單、物件列出項目、故事線、簡介手冊和其他相關資訊。這些檔案應該被永久保留。最好是在其他地方保留備份的記錄文件。這些展覽的檔案可以形成博物館展覽歷史的資料庫，並且提供評量參考的依據，以及未來可能的查詢調閱。

五、公關與行銷

　　對於今日大多數的社會而言，尤其是在已開發國家，需要依賴公關與行銷的方式來吸引大眾對休閒活動的注意力。展覽可以用非常多種的宣傳與廣告手法呈現。要瞭解使用何種的宣傳策略，必須要先認清楚你的觀眾群。聘請行銷專家可以有助於發展公關事務，但是大多數的機構並沒有能力去負擔這樣一項職務。反而是館員自己必須去評估觀眾的需求和期待，進而產生出博物館對大眾的宣傳方式。

　　博物館和大眾溝通經常使用的方式包括印刷小冊子、郵寄品或傳單、簡訊、海報、開幕通知或贈品目錄等。然而這些廣告宣傳形式經常只能達到博物館現有既存的觀眾群。近年來，商業廣告和行銷的技巧已經開始應用在博物館展覽和節目之中。印刷品和電子媒體大量地運用，為的就是要促進大眾的興趣並且吸引觀眾前來。像圖坦法老（King Tut）

和 拉美西斯（Ramses）的超級特展就使用各式的媒體和行銷手法來推銷展覽。以經濟報酬率來看，這些方式具有相當高的效益。對於增強並改變大眾對於博物館的感覺而言，這些行銷策略具有相當強勁的影響力。

然而對於大多數的博物館員而言，公關行銷卻成了他們的工作事務。大部分的展覽因為經費過少而不足以聘請行銷顧問，或是提供大量的公關宣傳。即使處於如此一個進退兩難的境界，我們仍然可以提供博物館觀眾一個正面與顯著的呈現效果。

協調博物館的活動以配合當地社群的大事或興趣可以讓博物館得到更多本地媒體的宣傳與注意。有關季節性的慶祝活動也可以和博物館的典藏與教育目標配合。舉例像放風箏在世界上許多地方都是一種季節性的活動。藉著博物館中推行風箏日的活動，可以吸引到許多的觀眾，不至於讓他們對博物館敬而遠之。

這些節慶事件可以讓博物館成為家庭和朋友聚集的地方，因此也促進了人們對博物館的好感。藝術博覽會、表演活動、夜間觀星、假日節慶、開放參觀日等，這些都可以增進人們對社區與博物館的歸屬感。管理這些公關活動，除了運用印刷品與電子媒體外，還有其他許多不錯的考量。

本文一再強調展覽必須協調時間、人事和財務這三個重要的元素。公關與行銷策略應該是展覽規劃流程的一部分，就如同展場藍圖一樣地明確。理想的情況應該是聘請某人來專門負責博物館的籌備工作，公關執行與行銷活動。但是許多的博物館並無法負擔這一項職務。同理，雇用專業公司來督促責任也只能偶而為之。

　　許多展覽並不需要特別著力在公關宣傳上。但是有時投資一兩項重點展覽是比較明智的策略，讓展覽開發新客群的興趣並吸引注意力。這類機會或許一年只有一兩次或是更少，但是創造區域性一鳴驚人的展覽對於博物館的公共關係是非常重要的。

　　其實不需要聘用顧問或新館員，館內的人員就可以完成許多機構的公關需求。與當地的媒體進行聯繫、準備並發送新聞稿、邀請媒體工作人員參與公共活動等，都可以促進人們對博物館的興致。新聞稿中應該包含一頁有關展覽的聲明，以及展覽的時程安排，同時進行的活動說明和展覽中具代表性的物件攝影照片。新聞稿中最好也附帶有關博物館本身的簡介、開放時間、入場費用和類似資訊的小冊子或平面廣告。博物館應該事先準備好　套含有博物館基本資訊的宣傳夾冊，當宣傳新的展覽時，把該展覽的資訊夾入其中，一起發送出去即可。這種套裝夾冊可以快速地配置內容，並且可以在理想的展覽宣傳期間分發出去。

　　許多地方的新聞廣播是在傍晚或晚間時分播報。在新聞節目中報導展覽資訊可以非常有效地得到大眾的注意。人們通常在決定休閒活動時，都會自動地聯想到最近所接受的刺激訊息。傳播媒體的直接性可以做為博物館傳達訊息的優良工具。

　　在美國，傳播媒體的管理規則中有提及製作單位必須提供一定時段免費、公眾服務性質的節目給觀眾。公眾服務宣言（Public-service announcements）提供博物館一個可以好好利用的宣傳機會。和當地的電視台，廣播電台合作籌備公共服務節目，是一個創造專業宣傳廣告的經濟方式。公眾服務節目的主要缺點就是鮮少在黃金時段或收視尖峰時刻播出。黃金時段的時間是傳播媒體相當重要的經濟命脈。然而只要經常和當地媒體保持良好的合作關係，我們仍然可以試圖鼓勵媒體的決策單

位，在節目的可行時段中播出博物館的節目。

　　與當地媒體合作時保持創意並增進良好的關係，可以幫助博物館達到許多宣傳的需求。在博物館不斷地爭取觀眾注意力與參與的同時，公共關係和宣傳活動便日益顯出它的重要性。

第六章

展覽評量

Exhibition evaluation

博物館展覽評量的領域在過去數十年間已獲得一些突出的成就。有很多的文獻資料在探討爲什麼要評量與如何評量。本章的目的不在於涵蓋現今所有關於展覽評量的資訊。而是要對博物館評量理論與運用做一個整體性的介紹。

評量就是去評等或去測量某事物。評量一個展覽就是去質詢展覽的效率，並且從成功或失敗的例子中獲得學習。學習與成長就是評量的持續過程，每一個展覽其實都與評量息息相關。但在許多的展覽規劃中卻經常忽略掉深思熟慮的評量工作。事實上，許多的博物館並沒有準備收集評量的資訊，也並未以評量作爲檢視展覽是否有效的依據。不管他們如何達成目標，展覽的實際品質仍然是一個未知之謎，它變成一個臆測的主題，而不是一個可實際支撐的證據。對於評量興趣缺缺是某些機構不想做評量的一個原因。而有的機構卻是抱持著忽視與不情願的態度。

某些展覽設計人員認爲展覽的內容、設計、規劃和呈現，應該完全由博物館專業人員來獨力主導全局，不需要菜鳥、外力的干涉或過分仔細的審查。在過去這種態度形成博物館公眾展覽中的獨裁權力。這類展覽創作的背景特徵就是一群專業人員、館內的人員、設計人員和行政人員「似乎」是很了解某種適合大眾的展覽方式，但是卻都不知道目標觀眾群的回饋對於展覽的好處。

在過去的二三十年來，博物館一直都被歸類於休閒行爲中，其本質屬於追求知性的活動場所。然而現在博物館卻必須和「非」追求知性爲主的機構來競爭，以獲得公共的注意力，例如購物商場、電影院、運動場以及其他受大眾歡迎的場所與活動。對於尋求休閒的人們而言，追求知性的啓發並不見得是件愉快或合乎他們需求的事情。爲了彌補博物館帶給大眾心理一種矜持，與高不可攀的矯飾形象，博物館必須詳細審查

自我檢定報告（self-studies）和行銷策略，來幫助他們找到更恰當與更具吸引力的展覽方式。在現代的社會中，保持親切的態度以服務大眾的需求與期望，是一個越來越明顯的趨勢，這是服務業所不可或缺的要素。能夠促進博物館經驗的吸引力，而且不會犧牲掉追求知性的整體性做法，已經取代了許多博物館菁英式、學究式的態度。當維持機構水準的危機浮現時，一個正面的轉機就是要開始考量大眾休閒時間的需求。競爭已迫使博物館重新嚴肅評估現今世界的趨勢與適當的表現作為。

■　　■　　■　　■　　■　　■　　■　　■

一、該評量什麼事物？

　　評量是個嶄新、具體化且富挑戰性的任務，在賦予它一個最佳的詮釋之前，博物館必須尋找一個基礎，並在這個基礎上建立規劃與決策。許多人經常會落入一個圈套，那就是把到館參觀的人數當成是展覽成功與否的指標。

　　從表面上來說，到館人數似乎是判斷展覽成功或失敗的理想標準，它也是一種很容易決定的方式。因此某些展覽的主要目的就是為了受大眾的喜愛，並且鼓勵增加展覽的次數來增加訪客的數目，卻因此忽略掉了教育性的內容與意義。雖然我們可以輕易地得到許多來參觀的人數，但是人數卻不能反應博物館是否真正做出一個成功的展覽，到館人數從不能代表展覽溝通的效能。但可以證實的一點是當人們參觀完展覽時，他都會受到某種程度的經驗影響，不管訪客的感覺如何，判斷展覽的功效必定和展覽能提供怎樣的學習經驗有關。

誰來參觀這個展覽，以及他們有著什麼樣的期待，是必須要謹記在心的。（註1）

　　展覽符合觀眾期待的能力與它所提供的教育價值，比計算訪客的人數要困難得多。我們必須以能理解的具體方式來測量展覽與訪客之間的互動。為了能達到這點必須要確定測量的變數。在做任何分析時都必須要設定問題的大綱，確認問題組成的元素，並且有系列地提出需要解答的一連串的問題。

在評量一個展覽時必須要回答下列的問題：

- **展覽是否能吸引並持續抓住（attract and hold）訪客的注意力，如果可以，實際狀況又是如何，可以持續多久？**
- **訪客有學到任何東西嗎？**
- **展覽符合訪客的需求嗎？展覽是否能引導並回答觀眾的問題？**
- **訪客是否感到博物館經驗是一件對個人有益的事？**
- **展覽是否能引發訪客對主題的持續興趣？**
- **訪客會再回來博物館嗎？為什麼？**

　　訪客的人數並不能表示人們學到了多少的知識。以商業術語來說，就是要緊抓住消費的對象，同樣地，博物館中以教育的角度來呈現展覽時也必須注意在「銷售」點上估量出一定的把握。就如同商人一樣，展覽規劃者必須要傾聽顧客的抱怨或是讚美。展覽中的知識就如同賣場中的商品一樣，被仔細地包裝著並且被觀察哪個銷路比較好，哪個卻乏人問津。了解訪客參觀前、參觀中和參觀後的行為，來評估訪客吸收知識

註1：Loomis, Ross J.（1987）Museum Visitor Evaluation: New Tool for Management, Nashville, TN: American Association for State and Local History, p.202.

的程度才是決定展覽成功或失敗的合理方法。不管展覽想要傳達什麼，如果可以比較訪客進入展覽之前和離開後的理解或鑑賞程度，就可以建立起資訊的價值性。如果能夠做到這點，教育的效果自然就會產生。緊接的問題就是溝通的效能，這個問題有很大的成長空間可供發揮。

　　規劃評量時，必須決定一些變數，包括：

- **評量需要什麼樣的資料？**
- **該如何收集資料？**
- **評量的方式是著重程序還是感知、客觀或是主觀、正式或非正式、理智面還是情感面？**
- **該評量什麼對象？**

　　該如何回答溝通效率這個問題總是困擾著評量新手。文獻報告中經常會提到前置評量（front-end analysis）、形成式評量（formative）、總結評量（summative testing）、非介入式觀察以及目標導向評量等的名詞。這些術語聽起來很嚇人，但是重點並不在它所使用的辭彙，真正的挑戰在於如何決定展覽所達到的溝通程度。展覽的目的和意圖是由博物館員的意識所產生的決定。能夠反應展覽目標的行為就是評量展覽效能的基礎。因此每次我們提及評量時，就一定就會談到展覽目標。

「…評量就是用來測試和決定展覽目標或特定的展覽形式是否依據規劃來實行的過程。」（註2）

註2：Loomis, Ross J.（1987）Museum Visitor Evaluation: New Tool for Management, Nashville, TN: American Association for State and Local History, p.203.

評量的目標包括：

· 博物館是否知道或可以知道它的觀念？
· 博物館是否擁有從社區獲得公衆回饋的強力結構？
· 在接受服務的社區中，大衆的期待與需求是什麼？
· 博物館是否有明確定義收集與審查展覽概念的流程？
· 是否有改進規劃和展覽製作的方法？
· 當訪客參觀完展覽，是否獲得知識、理解或是開始有了欣賞的能力？
· 訪客是否能持續地回到博物館？爲什麼或爲什麼不？

　　博物館館員第一步要寫下評量所希望達到的成果。展覽評量有三個標的：

· 博物館觀衆
· 展覽流程
· 展覽效能

　　評量的需求與標準應該在展覽發展時期的規劃階段 （見第一章）開始之前就建立起來。如果不是這樣，早期的評量工作可能會花費更多的時間在修正和重建目標上。即使評量目標並沒有以書面的格式寫出，我們也可以從展覽和規劃的流程推論出潛在的目標。不管如何呈現評量目標的原貌，要讓它們發揮效用就必須先讓它量化以利測量。

　　在設定展覽目標之前，必須先充分地了解觀衆。觀衆評量的真正目標決定於訪客是否能夠以學習和符合他們期待的感受經驗來回應展覽。關於博物館觀衆資訊的來源有許多種，這些來源範圍從個人實際生活在社群當中的知識到地方管理當局或商業單位所做的人口統計和心理分析

的研究報告，這些資訊就構成了觀眾需求和期望的元素。

對於博物館展覽規劃者有價值的資訊可能還包括要決定：

- 訪客在展覽和博物館中的期待
- 增進訪客認識環境與定位能力的方式
- 什麼樣的用語可以達到最有效率的溝通
- 訪客概念的演變方向
- 訪客的行動方式與問題
- 詮釋的元素是否能依照規則運作
- 標示（labels）的易讀性，它是否能成功地傳達訊息。
- 視聽與動手做（hands-on）的節目安排是否有效並且能夠持久

從展覽規劃和呈現流程的評估之中，博物館將獲得嶄新的資訊與更多有關內部運作的知識和優缺點。在一個組織中仔細檢驗並利用知識來瞭解事件完成的經過，可以確定運作效率的提升。從展覽的初始概念、選用與時程的安排、直到撤除展覽和規劃下一個展覽時，每一件事都要考量周到。這將會形成一個影響未來展覽規劃的資訊累積循環。這種持續、循環的過程是不斷開展演進的，它並不是一灘固定不動的死水。

教育性、啓發式呈現的展覽效能，唯有透過測試觀眾所得到的衝擊才得以衡量。在展覽計畫開始之前要詳細地把評量結果報告出來，這樣才能測試出展覽是否符合制定的目標。

在評量領域相當著名的研究學者C.G. Screven提出了有關展覽目標和評量的三個基本問題（註3）：

註3：Screven, C. G. （1977）"Some Thoughts on Evaluation," The Visitor and the Museum. Washington, DC: American Association of Museum, p.31.

a.「展覽應該對訪客產生什麼樣的衝擊？」（或是說你希望達到什麼樣的
影響。）

　　這個問題的答案就在展覽聲明目標（goals）的脈絡和展覽階段性
的任務（objectives）之中。「一個良好的展覽評量必定始於明確了解展
覽的目標，包括相關的物件、詮釋要點和針對訪客物理的空間設計等。
」（註4）包括某些暗示作用或特定要求、展覽用什麼樣的方式完成、訪
客應該要如何與展覽互動、他們應該要得到什麼樣的知識、他們的態度
有什麼樣的轉變、我們期待訪客所能達到的鑑賞能力等，這些都應該在
展示規劃中就預先設定好。

b.「期望的目標該如何達成？」（或是說你將如何透過展覽來達到影響。）

　　博物館必須特別說明展覽目標的期待是什麼，以及階段性的具體目
標該如何配合展覽目標。此時評量工作的內容就是決定如何將目標對準
訪客的需求與期待，然後量化使之成為可測量的結果。

c.「要如何才能知道展覽目標是否對設定的觀眾群達到預期的影響？」

　　評量者必須要對評量知識和訪客的情緒有充分的了解。這些知識惟
有從前置評量如訪談、問卷或調查等方式才能獲得。預先建立好對訪客
的理解之後，在訪客參觀完展覽時就可以進行測試，以決定他們的知識
和態度是否有受到預期的衝擊。利用總結評量的訪談、問卷和調查等方
式就可以獲得訪客觀感的第一手資料。以此來比對館方所建立的目標，
對訪客實際的學習所得或態度的衝擊，就可以讓博物館明瞭展覽溝通的
成功度。

註4：Loomis, Ross J.（1987）Museum Visitor Evaluation: New Tool for Management, Nashville, TN: American
Association for State and Local History, p.202.

二、何時評量？

　　評量就是收集資訊的過程，並且利用它來比較展覽設定的目標和具體目標的落差。前測與前置評量並不將重心放在展覽的效能上，而是在於爲展覽建立目標與具體目標的基礎。

　　評量展覽的效能有兩個主要的時段：

1.規劃和展覽生產的過程中
2.展覽完成並且對外開放之後

　　前述第一階段的評量稱爲形成式評量（formative evaluation），後者稱爲總結式評量（summative evaluation）。藉著系統性的測試，以測量展覽規劃者的意圖目標和實際發生情況之間的關係，就可以檢驗出展覽規劃和設計的效能。

　　形成式評量中，測試是在仍可以修改計畫的展覽發展時期執行。評量將視需要或效能而進行多次的測試。早期藉由問卷和潛在觀眾群的訪談所做的前置分析，可以幫助建立目標觀眾群，並且對他們的教育程度做一次前測。形成式評量提供展覽規劃者和設計者有關展覽所造成作用的直接訊息。這些前測包括不同的蒐集資訊活動：

・**觀衆調查**
・**訪客知識和態度的前測分析**
・**市場研究**
・**人口統計和心理分析**
・**可行性報告**

設計元素和概念詮釋的呈現通常要以實物比例的複製品、模型或縮小比例的展覽來接受測試。這些生產前的原型製作 （prototypes）可以顯示許多有關設計效能的資訊，提供像展覽內容、材質耐久度、溝通效能、典藏的條件，以及其他有價值的相關訊息。在工作早期可以用十分經濟的特定設計製作和模式呈現的方式來測試，藉此可以避免日後失敗或修改所付出的昂貴代價。設計者認為理所當然的事，卻不一定會對訪客產生同樣的效用。目前並沒有一個完全直接的方式，可以知道設計或溝通的模式是否能產生效用。唯有透過測試和經驗才能提供博物館一個有依據的推測。

簡易的形成式評量測試或許會用到一些互動裝置，像是簡短的問題或答案面板，可以利用一些便宜的材料，像是厚紙板來製作。將面板放置在大廳、走廊、展場和其他公共場所，並邀請訪客參與其中。藉著觀察和發問嘗試裝置的訪客，博物館館員可以正確理解展覽環境中應該如何成功地運用這些想法。同理，若是測試呈現的訊息反應了展覽的完成度，也可以藉此檢驗展覽概念溝通的成功度。不管任何設計者或規劃者的專業知識如何，除非他們的概念經過詳細的測試，不然沒有人會知道展覽的溝通是有效或是無效。

不單是測試展覽方法，也可以測試材質的持久度和可用度。舉例說明，像是一個特殊的塑膠製品放在地板上讓館員踩踏幾個星期。測試的結果可以幫助設計者決定這種材質是否能承受如此的對待，日後可以實際做為學童動手操作的使用材料。任何這種材質測試或展示方法測試都可以稱為形成式評量。

另一方面來說，總結式評量則是在展覽完成之後才做評定。這類的測試對確認問題和促進展覽效能相當有用。總結式評量也可以提供展覽

未來規劃重要的數據。

　　跟隨觀眾記錄的評量方法將包括前測與後測的訪談，可以透過展場中訪客活動的位置記錄和計時，或使用問卷來評估訪客對展覽的滿意度。根據已建立的教育目的，訪談過程可以顯示出展覽目標的完成度。在某些例子中，即使是像常設展，仍有可能調整與改變展覽的內容。不論展覽實際上做怎樣的調整，總結式評量所獲得的資訊對於展覽未來的規劃是相當有價值的。

　　總結式評量在行政層面上被認定為是後置的活動，它是以訪客的訪談和問卷為依據。這類評量活動通常只是一次做完，並以此來決定人們對展覽的感覺以及公眾使用的情況。這類的評量將藉由描述訪客需求，評定觀眾的實際組成份子，產生更佳的詮釋概念，並支援建立更為實際的展覽目標來幫助未來展覽的籌劃。

「事實上，展覽評量的目的就是找出訪客對物件和展覽節目的反應，藉此來判斷展覽是否如同規劃所預期的一樣步上軌道。」 (註5)

　　評量背後的整體意義就是在促進展覽的執行效能和表現能力。訪客參觀展覽前和參觀後的測試，可以提供展覽溝通狀態的資訊。觀察材質的變化與耗損，可以提供何時何地最適於使用哪種材質的知識。評估訪客觀展的頻率與持續度，可以顯示展覽是否能如規劃期待一樣地吸引觀眾注意力的資訊。

　　前置評量、形成式評量和總結式評量環環相扣，並不是各自為政的

註5：Loomis, Ross J. （1987） Museum Visitor Evaluation: New Tool for Management, Nashville, TN: American Association for State and Local History, p.202.

。前置評量有助於判斷觀眾群是誰與他們期待些什麼。形成式評量協助展覽的規劃，而總結式評量說明了展覽規劃是否成功。藉由三個不同時期的測試引導，展覽發展流程、目標、目標觀眾群和溝通效能的完整圖像將可以清楚地顯現出來。

三、如何評量？

　　評量和測試的方法有無數種。每位研究人員都有個人特殊的方法學和處理程序。展覽評量的新手總是會被許多種可行方式的混亂說明給嚇到。實際上評量存在著許多變數，只有少數幾種方式才能做出比較正確的評量。收集資訊的方法學主要分為正式（如科學的量化數據收集程序與用於判斷學習和記憶精確程度的詮釋方法。）與非正式（較為感性，結構性較弱，用於判斷訪客反應和可用度的方式。）兩種。

　　正式評量的特色在於目標定義的精確性，以及可量化與可重複測試的特質。為了達到量化的目的，將評量與規劃合而為一的做法稱為「目標導向評量」（goal-referenced approach）。（註6）

　　根據史桂芬（C.G. Screven）的說法，這種方式有兩個主要的特質：

・用不同的方式來判斷目標和訪客反應之間的吻合度
・利用展覽評量的回饋來完成希望的結果

註6：Screven, C. G.（1976）"Exhibit Evaluation: A Goal-Referenced Approach," Curator 19, 4（December）: pp.271-90.

目標導向評量可以用於既存或未來的展覽。不管是哪一種展覽，史桂芬指出要結合三項必要的工作：

· 定義展覽想要溝通的觀衆群
· 明確陳述與訪客相關的目標（包括教育性目標和階段性任務）
· 發展可靠的訪客反應測量方式，像是知識的測試與態度測試，用此來判斷展覽是否符合目標。

　　另外一種比較不正式的評量方法依賴的並不是具體的展覽或評估目標。這種方式稱爲試探性評量（exploratory evaluation），有時被認爲是比較偏向感性的方法。這類的測試產生較爲描述性的質化資訊，可以做爲展覽規劃的參考。巴克（R.G. Barker）的評量方式強調物理背景對於評量行爲的重要性，也就是有關於訪客的物理條件和期望。（註7）這種方法重視多種的影響因素包括訪客對博物館與展場的感覺、他們的價值觀、行爲與文化的規範。這種感性的方式將展示和訪客視爲單一獨立的個體或者是彼此之間存在著依存的關係。

　　另一位評量專家 羅伯特沃夫（Robert Wolf）使用他所稱的「自然主義式評量」（naturalistic evaluation）的方法。（註8）這種方法也和展覽環境與行爲因素有關。沃夫強調後置的訪談採用非介入性的觀察，會話形式的風格。他使用結構性較少的格式，儘量不被預設的目標所限制。在這點上，沃夫支持展覽以非預期與啓發的方式來呈現。

　　這些非正式的評量方法有基本的共同點。沃夫和狄米茲（Tymitz）

註7：Barker, R. G. （1963） The Stream of Behavior, New York: Appleton-Century-Crofts; Barker, R. G. （1965） "Explorations in Ecological Psychology," American Psychologist 20: pp.1-14.

註8：Wolf, Robert L. （1980） "A Naturalistic View of Evaluation," Museum News 58, 1（September）: pp39-45

說明自然主義式評量策略的三個步驟（註9），本質上分別為：

・評估整個展覽環境設定的特徵。展覽不會發生在真空的狀態中。瞭解
　博物館經驗的整體脈絡是很重要的。
・確認帶給訪客最大影響的展示元素
・採用展覽中可以掌控狀況的主要因素。接下來就是縮小選擇的範圍以
　便做深度的研究。

　　Wolf概要點出六種用於評量的資訊來源：

・有關物理性和機構環境的描述性資訊
・博物館或展覽環境中觀察訪客所得的活動或行為描述
・從訪客博物館經驗的反射印象所整理出的引用文句
・過去的行為所產生的物理痕跡，像是因摩擦而呈現平滑損傷的地方、
　繪圖上的點因為過多的觸碰而有抹擦損耗的現象、或是訪客影響展示
　的種種跡象。
・書面記錄
・收集整理館員、專業人士和訪客的訪談，做為展示重要的參考資料。

　　非正式的評量看起來雖然不是很科學，但是它仍然可以為展覽機構
帶來有價值的資訊。非正式評量可以使用總結評量或形成評量的方式，
也可以用理性或感性的風格呈現。著重認知的評量要尋求具體的資訊，
來判斷訪客從展覽中實際得到什麼，而著重情感面的評量則是在於評定
態度的轉變，或有關訪客對於展覽主題的鑑賞力。

註9：Wolf, Robert L. and Barbara L. Tymitz （1979） A Preliminary Guide for Conducting Naturalistic Evaluation in Studying Museum Environments, Washington, DC: Office of Museum Programs, Smithsonian Institution, pp.5-9.

　　正式的評量方法對於收集學習認知的資訊較為有用。認知評量的測試包括參觀前和參觀後的訪談，據此來判斷訪客知道什麼，或是在體驗展覽之前他們對於某個主題已經知道些什麼。在參觀完展示之後測試訪客，用來了解他們實際學習到的知識。大多數的認知型評量需要倚靠訪談或問卷，所得的資訊可以被量化，並載入易於閱讀的報告之中，像是學習曲線的圖形以及其他有用的數據，都可以支持說明展覽是否成功。

　　有關情感面的評量困難度更高，因為它所面對的是非實體的態度與信念，這些是很難量化為數值的。因為情感面的學習評估更為抽象，因此更難以發現它為什麼和如何地發生。對於感性學習的評量，最優秀的評量者必須擁有抓住展覽成功或失敗的敏感度。

　　非介入性觀察 （Unobtrusive observation）包括記錄訪客徘徊觀看或閱讀的地方、顯著的反應、訪客之間對於主題的討論、甚或是一個微笑或對展示所表現的愉悅，這些都可以引導評量者增加對展覽正面回應的敏感度。然而，若是訪客躲避某類的展示、快速地離開、表現出不愉快或是說出負面的詞語，它背後的原因就比較不容易被發現。要評量展覽為什麼失敗需要超越對成功或失敗的草率判斷。最後，還是必須要對訪客採取詢問問題的方式，問題必須經過詳細設計，使它能引導觀眾誠實的評論與引發真實的情感反應。

　　科學式或情感式的方法都需要適當的資料輸入，使之產生用處。為了更深度的分析，以下整理幾種蒐集資訊的有效方式：

・正式訪談
・開放式討論
・問卷

· 認知學習測試或情感反應測試
· 非介入式觀察，包括：在訪客移動至不同的展示時跟蹤並計時、準備
涵蓋訪客行爲的活動觀察確認清單與行爲等級表格、錄影以及分析。

　　爲了避免數據的偏差，測試中應該建入一些預防措施。例如博物館
訪客母群體中的樣本必須要達到足夠的數量，以提供可信的結果。觀察
與訪問的對象必須隨機，也要選擇不同的日期來作評量，以避免數據中
滲入偏差的模組。以上是標準的抽樣程序，其他許多資料來源的選取方
式也不脫這個原則。

四、結 論

　　評量可以提供博物館什麼樣的資訊？事實上評量所蘊含的訊息是說
不盡的，評量主要依賴的是評量者所設定的目標與測試的設計方法。然
而，從既存的問卷與訪談技術所建立的變數中，博物館可以學習到許多
事情。

　　比判斷設計元素效能更重要的是確認訪客是否學習到任何事物，以
及他們是否感覺花時間來享受博物館經驗是值得的。

　　胡德（Marilyn Hood）指出了六項人們選擇休閒活動的考量標準（註
10）：

註10：Hood, Marilyn G.（1983）"Staying Away: Why People Choose Not to Visit Museums," Museum News
61, 4（April）: pp.50-7.

・能和其他人在一起
・做一些他們認為有價值的事
・感到舒適和輕鬆
・挑戰新經驗
・擁有學習的機會
・主動地參與

　　要能對展覽效能做出有價值的判斷必須要過濾與焠鍊所獲得的資訊。要如何建立展覽是否成功的標準？這裡並沒有一個放諸四海皆準的明確典範。倫敦自然史博物館的奧特（M.B. Alt）和蕭（K.M. Shaw）所做的調查顯示博物館專業人員，像設計人員、教育人員和典藏人員所提議的標準，並不會等同於訪客的標準。（註11）在這個調查中訪客被問到定義他們認為理想展覽的特色。調查中發現的標準如下：

・展覽能讓主題栩栩如生
・展覽能快速有效地傳達訊息
・可以很快地理解它形成的重點
・擁有一種老少咸宜的成份
・能讓你不得不注意的展覽

　　同樣地，在調查中博物館的專業人員也被問及他們對於成功展覽的標準。雖然和訪客比較起來，博物館人員對展覽的說明與細節注意的更多，但是比較偏向館員自己的需要。吸引力、容易理解和持續抓住觀眾注意的能力，這些是成功展覽的普遍特點。以上所提到的各個面向都指出成功展覽的一個共通準則，那就是良好的溝通。要完成展覽的任務，

註11：Alt, M. B. and K. M. Shaw,（1984）"Characteristics of Ideal Museum Exhibits," British Journal of Psychology 75: pp.25-36

不管是觀眾的注意力、展覽的吸引力、或是其他相關的想法都應該一起
考慮進去。

　　博物館專業人員對展示成功的標準有比較正式的定義,並且和民眾
的態度有一段落差,以下是博物館人員所認為的成功展示標準（註12）:

- **展覽是否吸引訪客?**
- **訪客容易理解展覽的內容嗎?**
- **訪客是否感覺展覽有一個統一的概念或設定?展覽有重點嗎?**
- **展覽所組成的元素是否能吸引注意力?**
- **展覽是否能持續抓住注意力?**
- **展覽的外在呈現是否符合它內部的含意?**
- **訪客是否認為展覽所呈現的資訊是正確的?**
- **展覽如何處理好觀眾的動線與流量?**
- **展覽能符合觀眾的特性嗎?**
- **詮釋用的材質所發揮的效能如何?**
- **訪客如何看待展覽對於環境或與其他展示的相關性?**
- **訪客如何看待展覽中基本的設計元素?**
- **從展覽中使用展品的數量、吸引力和適當性等觀點來看,訪客對於展
 覽物件會有怎樣的反應?**

　　總結以上所述,創造展覽的工作包括兩方面,一是滿足公眾的期待
,展覽必須具娛樂性、吸引力並且有價值;二是必須要提供民眾教育的
機會,服務大眾並完成博物館的任務。這些工作都是博物館今日所面臨
的挑戰。博物館不能再有自以為是的態度。多管齊下的展覽評量將是決
定博物館是否能克服挑戰的重要利器。

註12:Loomis, Ross J.（1987）Museum Visitor Evaluation: New Tool for Management, Nashville, TN:
American Association for State and Local History, p.209, adapted from Shettel, Harris H. and P. C. Reilly（1968）
"An Evaluation of Existing Criteria for Judging the Quality of Science Exhibits," Curator 11, 2: pp.137-53.

第七章

故事線與文字發展

Storyline and text development

一、故事線

　　故事線（storyline）是設計和展覽製作活動的複合文件，它提供教育內容的架構，也就是展覽的書面藍圖。把故事線當成單純直線式的展覽流程概要也未免稍嫌狹隘。創造故事線需要幾個基本的元素。每一個元素都是環環相扣、缺一不可的。故事線的元素包括：

· **敘事體的文件**
· **展覽的大綱**
· **標題、副標題和文字內容的詳列目錄。**
· **典藏物件的目錄**

　　故事線的流程與文字發展開始於展覽概念出現的時刻。創意的概念大概發生在構思者隱隱約約有一個想法，這想法包括展覽要包含什麼，以及展覽大約該像什麼樣子。對大多數的博物館活動而言，物件通常是概念發展的中心。當然也有可能發生心中所想的概念無法和實際的典藏物件配合，我們不太可能全然忽視展覽實際要執行的目標。

　　展覽概念的起步形成了如何溝通訊息的需求，也就是詮釋的策略。這是故事線流程的起點。詮釋策略的發展最好是協同團隊一起工作。當然也有少數的個人有能力獨力解決難題，並完成資訊傳達的策略。但來自於團隊彼此交換想法與觀點的活動可以帶來許多的好處，像是腦力激盪的會議。

　　腦力激盪的會議並不是很正式的活動。實際上腦力激盪要越不正式越好。它唯一的要求就是一個舒適的聚會地點，一個焦點主題以及請某

一個人做紀錄。腦力激盪的基本用意就是利用參與者對於展覽主題的反覆論辯，來達到組織中意見與關聯事物之間的自由交流。腦力激盪中會發現許多古怪或不切實際的想法，即使如此，這種能對主題產生創新想法的方式仍被證明是十分有效的。當然要注意的是腦力激盪不應離題太遠，而討論、爭執和協議的過程是十分正常的現象。

腦力激盪會議的參與者或許包含了各界的人士。從館員到社區民眾以及專家都可以請來一起激發想法。討論過程中，每個人針對主題都可以貢獻出一己之長，會議之後，展覽的工作將區分為較小的團隊來執行，也就是展覽的分組（the exhibition team）。在某些機構中，展覽分組每組大約是一至二人或五到六人。從腦力激盪中所獲得的成果，將使我們清楚明瞭展示詮釋所要進行的方向。若是一個腦力激盪會議無法產生令人信服的明確結果，則有必要再開另一個腦力激盪的討論會。

會議記錄經常可以反應出詮釋的發展模式或運用策略。有時我們會對這些記錄習以為常，見怪不怪，但有時我們可以從中發現解決溝通問題的全新方案。藉著舉行會議來討論與建立展覽目標，展覽團隊可以邁入故事線發展的下一階段，並且可以進一步改進展覽詮釋的方向。除此之外，展覽團隊還必須明確建立目標觀眾群，了解他們的需要與期待，以及傳遞訊息的方式。如果要評量展覽和流程的效能，以上的這些元素都是十分必要的。（見第六章）

除了評量需要之外，展覽目標對於判斷如何引導展覽主題也是不可或缺的。圖7.1所顯示的詮釋迴圈中（改寫自坎達斯Candace Matelic錄影節目「成功的詮釋規劃」插圖），（註1）傳達的訊息和管道必須要明確訂立，並且接收觀眾適應度的測試。

註1：Matelic, Candace T.（1984）"Successful Interpretive Planning," video, Nashville, TN: American Association for State and Local History.

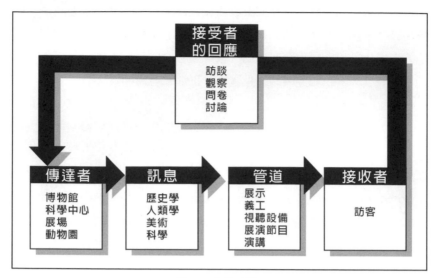

圖7.1 詮釋迴圈

　　當流程與小組會議召開持續進行的同時，研究工作仍然必須執行下去。館內的專業人員或相關主題的專家將根據他們的學識，加上典藏物件與其他可用的資源來產生一個敘事性的文案（narrative document）。接著將會擬出展出物件的初步清單目錄，通常會比將來實際需要的展覽物件項目要來得多。會議、研究和改善的過程將會持續進行，直到敘事體文案的完成。

　　當敘事體文案完成之後，教育人員、設計人員和館內專業人員就可以開始審視標題的分配與訊息的溝通方法。教育人員將把敘事性的文案轉化為易於消化的訊息。設計人員將發展用以吸引與抓住觀眾注意力的視覺元素，以便使訊息易於傳達給觀眾。而館內的專業人員將持續和其他團隊成員共同合作，以確定資訊提供的正確性，並提供藏品專業的維護技術。

　　經過團隊不斷地思辯與審議之後將產生兩個以上的計畫案，包括展覽大綱與展覽設計案。另外還要產生像故事腳本（story boards）、訊息傳達流程圖（charts of information flow）、和其他類似的支援方案。

　　一旦掌握了展覽大綱與設計之後，接下來就可以產生物件清單的最終定稿，另外還有標題（titles），副標題（sub-titles），文字拷貝（text copy）和標示（labels）。這些元素組成故事線的文案。有了這些主要的規劃之後，展覽就可以做實際的生產與執行。

　　故事線與文字發展：

・展覽概念
・腦力激盪討論
・展覽團隊會議
　　　　設立目標與階段性任務
　　　　決定目標觀眾群
・持續進行研究以產生敘事性文案
・持續進行研究以便找出典藏管理的問題
・館內專業人員與教育人員設定展覽大綱
・提出初步的藏品清單
・分組會議
　　　　改進訊息的傳達
　　　　決定詮釋的方法或管道
　　　　修改並萃取藏品的展出清單
・賦予展覽大綱實際的內容，包括故事腳本或訊息傳達流程圖。
・提出初步的圖像設計
・將典藏物件分配至故事線情節中
・安排圖像設計至故事線與典藏物件中

・建立並測試標題、副標題和標示。

・展覽設計

・建立主題展示、結構、形制和觀眾流動模式。

・測試設計元素的效能和持久度

・書寫文字、標示和其他複製品的說明內容。

・測試說明文字、標示和相關複製品的觀眾理解度與專業程度。

・展覽實際製作

・展覽開幕與運作

・展覽結束

・評量展覽設計、故事線設計和訊息詮釋的價值。

二、故事線的元素

1.敘事體文案 （Narrative document）

敘事體文案是展覽的草稿。它經由展覽團隊的專業成員研究並書寫而成，敘事文件包括了有關展覽主題的資訊，取自於館內專業人員對藏品物件的學識、見解以及策略方法。敘事體文案經常類似於展覽主題的學術報告，比起標示文字要來得更長篇大論與複雜，而對於主題經常不是很有條理的描述。說得更直接點，敘事體文案就是專業人員認為展覽主題中所應該具備或涉及的一切事物。

一般來說，基於敘事體文案偏向研究的本質，它通常需要花費較多的時間來完成。在敘事文案發展期間，館內的專業人員利用他們的知識

來發現新的資訊，並且製造典藏物件之間的關連性，而不依賴巧合或運氣。如果要將敘事文案應用到展覽之中就應該包含上述積極的行動。展覽敘事文案的發展或許會引導研究者在學術發表上產生新的調查與結果。敘事文案的創造應該被視為等同於其他學術行為的智性追求活動。

　　敘事文案是故事線首要且基本的文件。發展教育節目的工作，展覽設計和其他基本的工作，都需要依靠敘事文案做為他們的指導手冊。一旦掌握了敘事文案就可以開始進行其他的展覽發展工作。若是不以故事線來規劃主要的展覽，只會造成工作的混亂與毫無系統的詮釋。

2.展覽大綱　(Outline of the exhibition)

　　展覽大綱將由展覽團隊的典藏研究人員、教育人員和設計人員共同規劃執行，運用敘事文案、初步的展覽藏品目錄並依據教育目標來完成。展覽團隊將創造一種概要的展覽模式，包含展覽主題中首要標題和次要標題目錄的文案。這類概要的展覽大綱必須精細到足以清楚地傳達資訊的種類與程度，並且能夠反應展覽所設計的觀念、流量與動線。

　　以美洲新大陸早期人種歷史的展覽為例，可能就會包括人種的遷移史、他們當時的科技、生活方式、信仰系統和主要依賴的資源等標題。舉例如下：

標題：美洲人種的歷史
I.遷移
II.科學技術
III.生活方式
IV.信仰
V.資源

在科學技術的主題之下，一系列的副標題包括容器製造的技術、食物的準備、狩獵工具、製造工具、玩具等。舉例如下：

II. 科學技術

　A. 工具製造
　　　(1) 容器製作技術
　　　　　a.製作鍋壺的方法
　　　　　b.編織籃子的技術
　　　　　c.動物資源的使用
　　　(2) 武器技術
　　　　　a.火藥發射的製作
　　　　　b.箭與矛的生產
　　　　　c.強化技巧

　B. 食物準備
　　　(1) 收集策略
　　　　　a.季節性循環與資源
　　　　　b.動物與植物的採集種類
　　　(2) 處理食物的工具和方法
　　　　　a.處理植物的工具和方法
　　　　　b.處理動物的工具和方法
　　　(3) 烹煮與食用的器皿
　　　　　a.烹煮器皿
　　　　　b.食用器皿
　　　　　c.飲用器皿

　C. 狩獵
　　　(1) 工具種類
　　　(2) 被動策略
　　　　　a.懸崖突擊
　　　　　b.凹坑陷阱
　　　　　c.峽谷地形的利用
　　　(3) 主動策略
　　　　　a.使用矛、槍攻擊
　　　　　b.弓箭射擊

　　展覽大綱將包括有關典藏物件的詳細說明，用來佐證資訊由來的原貌，可能使用的主題引導方式包括文字說明，視聽系統，圖像，電腦等。舉例如下：

II.科學技術

A.工具製造

(1) 容器製作技術

　　a.製作鍋壺的方法

　　　（候登Holden影片，現代美國原住民陶工運用古代的製作技術：原住民製作出不同樣式的陶器：Accn #1975.25.1, #1942.150, #1991.25.1a）

　　b.編織籃子的技術

　　　（不同時期的籃子製作方式圖例：Accn #1975.25.35, #1987.42.78）

　　雖然在引證的資料來源中已經強烈地暗示了應該使用的特殊設計或是脈絡中應該呈現特殊含意的顏色，但是展覽大綱的意圖並不在於直接引導展覽設計或是美感。同樣地，教育人員也有教育節目設計上的需求。如果展覽用於校外教學時，教育人員就必須知道參觀團體圍繞導覽員所需要的空間大小，參觀展覽的團體應該以多少人為一組，訪客會如何與安排的展示互動。如果計畫中有示範表演的部分，就必須要有支援此種活動的空間。當設計者開始規劃展場設計時，對於各種可能的需求都要能了然於心。事後的亡羊補牢，除了對下一次的展覽規劃有所幫助外，對當下並沒有實質的用處。

　　為了協助展覽大綱發展，並幫助判斷呈現的方式以利於訪客吸收資訊，像是故事腳本 （storyboard）或資訊傳達流程圖 （flowchart of information）的子計畫將可以對計畫有所助益。

・**故事腳本（storyboard）**：在某些情況下，故事腳本由館內典藏研究人員，教育人員與設計人員一起擬定，如此才能減少工作人員彼此之間的溝通障礙。

故事腳本可能以一系列的紙卡方式呈現，或是由素描稿所組成。為了顯示進度，故事腳本會貼在布告板、牆上或合適的平面上。故事腳本對展覽內容的完成有絕對的幫助。藉由工作團隊外的人士來閱讀故事腳本，可以對展覽教育方式是否成功做一次前置的測試。故事腳本提供展覽內容一個易於調整的機制，使展覽發展的流程能保持一定程度的彈性。

· **資訊傳達流程圖**（flowchart of information）：資訊傳達流程圖可以做為故事腳本的補充文件。它以圖像的方式顯示展覽傳達的理想方式，其中也包括觀眾的移動方式，它可以設定是粗略的平面圖或只是單純的線性圖表。在運用到展覽平面圖時，規劃者一定要將重點放在資訊傳達的方向上，而不是展覽外觀的特殊設計。資訊傳達流程圖是規劃的工具而不是展場的設計。

3.標題、副標題和文字的撰寫

　　文字的撰寫通常包括部分的展示大綱，它應該是團隊共同努力和經過測試後的成果。

· **標題文字**（title text）：展覽的標題是傳達訊息的重要視覺媒介。它說明了展覽的基調與範疇，並且是抓住觀眾好奇心的重要角色，它是吸引訪客進入展場的必要元素。展覽標題應該使用視覺語言，避免平庸，陳腔濫調且冗長的用詞。

· **副標題文字**（sub-title texts）：這類文字用以協調展覽中的視覺元素與指引文字。它和報紙上的副標題有著同樣的目的，也就是以少數的字詞表現出各個主題和副題的重要宗旨。不管展覽的吸引力如何，副標題文字可以幫助訪客明瞭資訊傳達的流程與物件之間的關係。它們就像明顯的記號一樣，指引訪客通往展覽的各個主題。藉由標題和副標題文字，來訪的人可以對展覽的內容以及它想要呈現的重點有一個大致的概念。

· **標示文字**（label texts）：在許多展示中標示文字是最容易被忽略的一部分

。儘管展覽的各個細節都經過詳細的規劃與執行，但也會因傳達性不良與用詞不佳的標示而功虧一簣。敘事體文案（narrative document）有時會在不經修飾的情況下被當成標示文字的素材，此時標示就會以未經編輯過的學術用語呈現給觀眾，這會使得觀眾對展示中所呈現的資訊感到畏懼或枯燥。標示是展示教育內容的核心，它讓可能無法說明自身重要性、獨特性和身世背景的典藏物件有了自己的聲音。標示文字並不需要像書中的章句表現一樣，但是它要以易懂的方式呈現，並且以簡單的語句來反映展覽物件的重要性或某些特定的面向。故事線最終的發展結果將包括文字、整體說明和物件標示的設計與發展。

4.典藏物件的目錄清單

　　典藏物件的目錄並不是憑空而來的。它仔細地調和了敘事文案與展覽發展大綱，使得所有的文案能夠組成一個最終完整的圖像，而設計人員可以據此來產生展場的規劃與設計。當還在撰寫敘事文案的階段時，館內的專業人員就已經產生一份初步的物件目錄，這份初始的物件目錄通常比最後展覽實際包括的物件還要來得多。在改進敘事文案和創造展覽大綱的過程中，展覽團隊將會審視初步的物件目錄，並且經由館內專業人員與典藏管理人員的討論與建議後，挑選出最終定案的物件目錄。到此時故事線發展就算大功告成，展覽團隊已經完成了物件的挑選並且撰寫好標示內容的文字。

　　這個時刻也是設計人員開始發揮主要功能或是實現成果的時候。萬事俱備之後，設計人員就應該開始規劃展場，使物件與展覽教育任務發揮到極致的境界。

三、文字準備工作

　　文字包含了展覽詮釋所要呈現的書寫資訊。它涵蓋了標題，說明文字，物件標示和其他的傳播媒材。標題就像地標一樣，分別代表了整體展覽中的個別區段。說明文字是展覽中主要的深度教育來源。它有解釋說明的功能並且可以探索展覽中的重要面向。物件標示就像身分證一樣。它指明了所強調的物件。其他的補充媒材像小冊子、展場說明、教育手冊、節目表和目錄等，用意就是在讓不適於在展覽中呈現的冗長與複雜的資訊，得以有一個表現和說明的空間。

　　展覽的文字源自於敘事文案、展覽大綱、故事腳本、資訊傳達流程圖和團隊的互動。文字經過教育人員、設計人員、典藏研究人員和外部的檢視人員或觀眾篩選過濾後，它便具備了明確、單純和易讀的特性。最終的結果將是一系列能夠傳達展覽主題重點的簡單語句，而不是陷入難懂的術語、陳腔濫調和平乏無味的文字之中。書寫資訊段落的首要法則就是每段不要超過七十五個字左右。（以英文為主）一個基本的重點就是文字要能以資訊接受者（目標觀眾群）的角度來看，而不是以館員的用詞或嗜好來做切入。（除非目標觀眾群是其他的學者。）

　　進一步地分析詮釋資訊的文字大約可以分為六種。（某些視聽設備可以視為電子式的標示裝置，如labeling mechanisms）

・**主標題文字**（title signs）
・**副標題**（subtitle signs）
・**簡介文字**（introductory text）
・**群組物件說明**（group texts）

· **個別物件標示**（object labels）
· **其他類補充媒材**（distributional materials）

　　以上所列組成了大多數展覽計畫中文字傳達的基本部分。各個部分的名稱或許會依不同的來源而有所不同，但它們的功能基本上是一樣的。有時必須靈活運用這些元素，這些文字種類其實並不是那麼地涇渭分明。

　　標示文字的種類：

· **主標題文字**
· **副標題－分區的標題**
· **簡介文字－展覽原理的說明與解釋**
· **群組物件說明－對於整體物件的說明標示**
· **個別物件標示－個別物件項目的標示文字**
· **其他類補充媒材－展場註釋說明，小冊子、目錄等。**

1.主標題

　　主標題被視為視覺元素之一，是聲明展覽內容的重點。它們就像路標一樣是個精簡的資訊傳達員。典型的標題文字都很簡短，通常不超過十個字，經常只有一到兩個字。它們通常置於展場入口，標明訪客想尋找的展覽地點。一般原則是就是使用大尺寸的字體，目的就是在於抓住觀眾目光。主標題經常置於視覺高度之上，用以吸引大眾的注意力。

　　主標題所使用的文字就如同報紙的刊頭一樣。它給觀者一個展覽大略的方向而毋需告訴太多的展覽內容。主標題也必須要激發觀者的想像

力，並創造某種的心理情境。主標題設計的意涵將重於內容。這並不是說主標題文字不用經過縝密的思慮或是它並不重要。相反地，它的本質在於吸引並抓住大眾的注意力，給訪客引介展覽的主旨。

標題經常運用巧妙的語法，大眾日常熟悉與偏好使用的語句。要注意避免過分使用陳腐或平庸的辭彙。仔細斟酌主標題顏色的運用可以吸引注意力並觸發情緒。主標題也暗示了博物館內可接受的參觀行為。標題以平淡的語法，較為灰柔的色調與正式的安排所呈現的展覽，就代表了訪客在參觀時表現出安靜和沈穩是比較恰當的行為。明亮奔放的色彩、誇張排列的字體、躍動的意象闡明了展覽要給予訪客一個活潑與主動參與的博物館經驗。

主標題文字重點回顧

- 大尺寸的字體與製作
- 字數簡短，一至十個字。
- 要攫取到訪客的注意力
- 抓住主題的方向－淺層式地傳達資訊的內容
- 設計感要重於內容
- 注意風格與意境的設定（例如漫畫式的、議論式的或高雅的）

2.副標題

副標題是展覽內容的進一步呈現。它們典型上要比主標題的字體來得小，字數也較多，大約在二十字上下，但是它的字體尺寸仍然大到足以讓訪客在遠距離外閱讀。它就像是報紙的頭條新聞一樣，相對地主標題就像是報紙的刊頭。藉著引導主標題的意象，副標題協助觀者更加聚焦於展示的某個特定面向。人們可以藉由閱讀主標題和副標題，而對展

覽主題與內容有一概要的了解。

　　副標題通常使用大眾較為熟悉的語詞，並且大玩文字遊戲，以激發訪客的想像力，它準備帶領訪客進入展覽的世界。「沙漠：豐富生命的孤獨之地」或是「雷電：激動的電子」這些都是副標題的例子。同樣地，文字的押韻與隱喻的用法可以激起人們知性的好奇心。副標題的的視覺效果與易讀性也很重要。雖然主標題文字可能需要訪客去進一步解讀它所詮釋的意義，但是副標題文字卻要能讓人一目瞭然。

副標題文字重點回顧

・字數比主標題多－十到二十字
・字體大，讓訪客易於在一定距離時閱讀。
・說明的內容比主標題更為集中在展示的資訊內容上
・更為偏向主題
・設計感與內容的考量比重相同

3.簡介文字

　　展覽資訊傳達中更為複雜的層次在於標示文字。在眾多標示中，簡介文字扮演著一個特別重要的角色。簡介文字是訪客進入展場時所遇到的第一個較長的文字段落，它呈現了展覽的基本內容。簡介文字包括了更多的辭彙，並且讓訪客能對展覽的概念有一個快速的瀏覽。通常簡介標示會置於接近主標題的面板上，或者至少會放在接近展覽開始的地方。它呈現展覽的基本理論，屬於解釋性與統整性的說明文字。

　　標示文字段落的首要法則就是長度不要超過七十五個字，一般訪客通常不會閱讀超過這個字數的段落。因此就必須依賴文字寫作能力來表

現明確、單純和易讀性。如果書寫的文字能以生動、視覺導向的風格來抓住讀者的興趣，就有可能讓訪客閱讀更多的字數。若是將文字壓縮在一個簡短明確的段落內，就可以把閱讀的容忍度提升到兩百字。

在多重段落的文字中，可以充分運用七十五字長度的法則。段落間的空白應該要足夠，它可以使版面看起來比較開放，不至於呈現壅塞，也可以增加視覺的趣味。簡介標示的文字尺寸要大到易於閱讀的程度，字形要容易被辨識。英文中Sans serif系列的字型像Helvetica, Futura, Avant Garde以及Times-Roman和Garamond都可以滿足視覺辨認上的需求。（中文以明體、細明體、標楷體、黑體和仿宋體最為常見。）一般合理的字型大小在18到36點。正像文字 （positive text）也就是白色背景上的黑色字體，對於閱讀較長的文字段落比較有利，因為它對眼睛所產生的疲勞感較少。

簡介文字重點回顧

- 字數更多－五十到兩百字之間，每一段落大約分配七十五字左右，儘量使其簡潔。
- 文字的擺放位置經常接近展示的入口處。
- 強調解釋展覽的內容－和展覽的理論內容相關，屬於統整性的說明。
- 介紹展覽中的主要概念。

4.群組物件說明

就像簡介文字一樣，群組物件說明屬於較為深入的展示資訊傳達。不同點在於群組物件說明用於介紹並詮釋展覽中的實體物件。七十五字的段落法則再度運用於此，若是文字有分段落且字體與字形都能控制得宜的話，總字數維持在一百五十字左右是比較恰當的。

　　群組物件說明的目的就是概念性地統整特殊群組的物件或資料。群組物件說明通常會伴隨著副標題，或開始於次標（kicker）之下。次標的目的是爲了刺激觀眾興趣並吸引注意力，非常類似於副標題闡明展覽內容的功能。

　　典型的群組物件說明需要訪客花費最大的注意力去閱讀，因爲它包含了展覽詮釋的主要部分。基於這點理由，這些說明文字必須經過周詳的思慮並且使用簡潔的語法以避免訪客失去耐心。

群組物件說明重點回顧

・長度在七十五到一百五十字之間
・和物件的整體性有關，可以歸類爲展覽分區的介紹文字。
・有時候群組物件說明開始於次標或是主標題之下
・統整物件或是資料的概念
・具備教導或詮釋的功能

5.個別物件標示

　　物件標示是資訊詮釋流程中極重要的元素。它提供訪客有關特定典藏項目的細節訊息。物件標示回答訪客一個基本的疑問：「這是什麼？」雖然物件標示有許多不同的結構與多樣的形式，但它基本可以分爲兩種：說明標示（captions）和鑑別標示（identity tags）。

　　說明標示（captions）是有關某個特定物件的小型文字段落。物件標示包含相關物件的細節資訊，提供訪客物件深度的註釋。通常七十五字段落法則在此可以有效地運用，謹慎地設計字形可以爲訪客帶來易讀的好處。爲了方便閱讀字體大小通常介於十二點到二十四點之間。重點就

是在於使標示易於閱讀又不會搶去物件的風采。

　　鑑別標示（identity tags或稱ID labels）是有關物件的敘述性資料。它提供物件的基本條件像是名稱、製造者或原產地、物件的材質、典藏號或分類號，以及其他相關資訊。鑑別標示或許是展覽中最常見也最簡單的材質形式。在許多的博物館中，除了標題文字和簡介面板外，就屬鑑別標示是唯一能提供個別物件的資訊說明。

　　物件標示的製作必須如同展場其他的文字說明一樣經過縝密的思慮。博物館人員通常會想要儘快地把標示和說明完成，並且將它安排到生產計畫的最後階段。然而資訊的表達深深地衝擊訪客對整體展覽的感覺。專業製作且用心書寫的標示，可以讓展覽產生可靠與完整的氣氛。在製作物件標示的階段中，縮減該有的工作時間與材料是一件很不明智的事。

個別物件標示重點回顧

‧說明標示 （captions）
　　　具備詮釋與教育的功能
　　　說明針對某一特定物件或小型的群組物件
　　　儘量不要超過七十五個字
‧鑑別標示 （ID labels）
　　　包含物件的名稱和基本事實

6.其他類的補充媒材

　　其他的展覽補充媒材可以是任何形式的出版品。包括展示手冊、展場說明或互動展示中的電腦輸出品。輔助媒材的產生理由有很多種。有的只是單純做為博物館記錄展覽過程的文件，或是用於提供訪客更多的

展覽主題資訊，鼓勵並激發訪客進一步的學習興趣。也有可能是做為訪客參與過展覽的實質紀念品。

通常太冗長，過於深奧的展覽訊息（指敘事文案－the narratives）並不適於置入展覽設計當中。而補充媒材就成為這類資訊的絕佳窗口。在某些情況中，基於觀眾注意力的的持續時間、訪客的數目、參觀空間不足或是其他限制的原因，一些未必能在展覽故事線中呈現的細部資訊，就可以利用展覽手冊的方式來輔助。

通常補充媒材像是展場說明、小冊子等的資訊內容比它的外觀視覺效果還要重要。雖然補充手冊也要在視覺設計上達到賞心悅目的境界，但是它實際要強調的資訊更是重於圖像的設計。一些書籍類的出版品在此也可以對展覽主題做深度面向的探討。在主要以視覺、圖像導向的展場環境中難以傳達的哲理思維，可以在補充媒材上得到發揮的空間。如此開啟了教育可行性的整體領域。

補充媒材有不同的內容長度與複雜度。對於希望在展場內以散發傳單方式執行的人，建議使用單張紙或裝訂小冊就夠了。其中一個重要的考量就是讓訪客易於攜帶與裝載。如果媒材過於拙劣或笨重，它們很快地就會被丟棄在博物館的某一角，通常是另一個展示區。既然製作有用的補充媒材，它背後的主要理由是要培養訪客對博物館與展覽的長期興趣，那麼就不得不在設計與專業製作上多費點苦心了。

另外一種方式就是在參觀期間時將補充媒材發給訪客，並且請求訪客歸還以便日後使用。在擁有大量物件項目的展示中，通常會使用數碼系統來確認個別不同的物件。可回收式的卡片或小冊子可以取代冗長、拙劣的標示，使用這類攜帶式的媒材可以增強觀者吸收資訊的能力。同

理也可以應用在展場中可攜帶式的語音導覽系統。在博物館賣店中同樣可以販售展覽物件資訊的複本、影音卡帶、光碟等。

補充媒材重點回顧

- 可選擇性的－可給予訪客的媒材，其中包含的資訊雖然對於展覽並不是必要的，但仍有它附加的價值性。
- 鎖定目標式的－針對某一類有興趣的訪客
- 增強資訊的補充－其中的文字內容應該勝過形式風格，並且要探討到原理的概念。
- 內容更多更長－文字數目不限
- 可攜帶式的－容易攜帶、可裝納於口袋大小的尺寸。

四、撰寫文字的有效指導原則

　　替展覽撰寫文字並不像把你對展覽主題所知道的一切都告訴訪客那樣地簡單。必須小心謹慎地利用觀眾所熟稔的認知，以「勾引」的方式激發他們的興趣，或是根據和新知有關的事物來下筆。要做到這一點，明瞭文字傳達成功與失敗的原因是很重要的。創意性與報導式的書寫方式就是整個文體的靈魂，它需要多年的教育和經驗才能精通個中道理。這並不是作者要在本書中所要探討的重點。然而我們仍然要提及展覽文字發展中一些有效的基本法則。

　　要正確地準備文字工作，了解讀者的本質是必要的條件。以下提供一些有所助益的指導通則，但它們並不是速成的捷徑。雖然製作文字的

根據大部分是以社會大眾的水準爲主，但一般平均設定的閱讀程度是在十三到十四歲的學生。如果訪客高於或低於這個閱讀程度，鎖定觀眾的實際閱讀能力就是主要的重點。

人們只會對他們有興趣且容易理解的文字內容下工夫閱讀。展覽中的物件是訪客主要的注意焦點。伴隨著物件的解釋文字必須對訪客的問題給予解答。不管怎樣，只要是對訪客有利的呈現，大多數的人都會感到愉悅與滿足，並且能試著去欣賞它。訪客也會傾向去相信他們所讀到的文字。正是因爲大多數人對於展覽的主題並不是那麼地博學多聞，所以他們會非常樂意於接受教導，並且信任博物館提供給他們的資訊。

在製作展覽文字時所應避免的常見問題：

・文字過於冗長
・文字過於技術性且使用太多的術語。讀起來感覺像教科書。
・文字枯燥乏味，包括不合宜或過於深奧的訊息。
・差勁的編排與校正，文字、語法錯誤橫生，使人產生困擾，這會減低
・博物館的可信度。
・字體過小或字形過於花俏
・因爲印刷問題或粗糙的製作技術導致文字難以辨認
・不良的文字設計，不恰當的顏色選用或對比不符需要。
・文字的擺放位置不佳，放得太高或太低以致於難以找尋，或是光線照射不良。

爲了在展覽中做有效的溝通，文字撰寫必須切題且直接。這和訪客所在的地區環境或創意的寫作風格沒有直接的關係。重點在文字的內容必須解答疑惑或激發新的問題。應該使用觀眾所熟悉的語言，太過專門

或技術性的語言會造成閱讀效率上的障礙。

　　呈現的文字應該要能在訪客初步瀏覽時就抓住他們的注意力。一般達到吸引效果的傳統方式就是放大段落的第一個字 （drop cap），讓第一個字與其他正文的字體有所區隔。其他的方式包括在接近段落的第一行起頭放置小的圖像，或是把第一行的文字變成粗體或斜體字。這些文字視覺呈現是閱讀設計上一個便利的解決方案。

　　文字的內容衝擊是另一個重要的課題。不管字體的設計樣式多麼迷人，真正抓住訪客興趣的是文字的內容與意義。如果讀者被文字的第一句內容給「勾引」的話，繼續閱讀下文就成為理所當然的事。同樣地，喚起興趣也可以促進訪客對文字內容的吸收消化。

　　在文字段落中能夠抓住訪客興趣的方式和人類整體的思考過程息息相關。既然人類左腦是邏輯分析的中心而右腦是圖像的高速處理器，同時運用兩者將可以達到最佳的吸收效率。（見第二章）右腦是解構整體圖像的專家。在傳達資訊上暗示與關連性比實際的書寫更具效率。若是巧妙用大腦的接收方式，將可以比呈現單純的事實更能達到傳達訊息的目的。

　　如何增加文字的趣味：

・**發問問題以刺激訪客的想像力與好奇心，並且能在展覽中安排問題的解答。**
・**使用訪客熟悉的語言**
・**使用簡單的引喻來佐證展覽的概念**
・**以大眾熟悉的事物來和展覽中人們不熟悉的事物做比較，利用比擬的**

方式來引導訪客。

· **參考人們的日常經驗來擬定文字**

· **互動性。給予訪客指示，詢問或告訴讀者去做或觀察某些事物，人們比較喜歡參與其中的感覺。**

· **使用有趣或吸引人的比喻**

· **修改或是模仿人們熟悉的用語或辭彙，例如模仿受歡迎的廣告用詞。**

　　舉例來說，把電流在銅線中的流動比喻做水在澆花水管中的流動，這樣對電的解釋可以達到更好的傳達效果，遠比單純解釋電流運動的說明要強得多。雖然電力對於人們經常是一種不可見、神祕的力量，但是透過這種水管的比喻，訪客可以輕易地了解電的流動方式。類似的比擬、譬喻、故事寓言的方式以及其他種種的策略，都可以大幅增進文字傳播的成功率。然而水能載舟亦能覆舟。除非經過縝密的思慮，想清楚譬喻實際要說什麼，否則傳達出錯誤訊息，也會像傳達正確訊息一樣地容易。

　　總結上文，列出幾點有效撰文的原則（註2）：

· **使用顯著事實的視覺語言。迎合圖像與視覺思考的過程（右腦導向式的思考）。**

· **使用生動與有趣的詞語，設計者可以大聲朗讀以測試文字的流暢度。**

· **使用精簡的句子－每句少於二十五個字。**

· **詞語的使用要多樣化，避免呆板乏味。**

· **抓住重點，首句的引導通常是重點所在。**

· **使用一般會話的詞語。避免過於專門或深奧的術語。**

· **建立精確的文句，使用生動的形式，避免一些無意義的辭彙。**

註2： Kerans, John （1989） "Writing with Style," ITC Desktop 2 （May-June）: pp.79-80.

・去除不必要的支微末節，避免過多的副詞與形容詞。
・避免過於抽象的詮釋。儘量和實際的事件產生關連，而不單單只是概念和枯燥事實的陳述，多使用譬喻的方法。

　優良文句的評量標準：

・是否正確且簡明地傳達意欲的訊息
・可讀性－使用視覺化的語言
・容易辨識－易於解讀內容
・在視覺和辭彙上都要能抓住訪客的注意力
・有趣味的－提供訪客想要學習的資訊

　撰寫文字並沒有萬用的法則。各個博物館都必須評估各自的觀眾群，以決定最佳的文字傳達方式。單單靠文字做為詮釋的唯一管道有可能使得傳達效果不足。有些展覽的重點放在操作物件的活動上，而不只是單純地觀看物件本身。在一些重現歷史的博物館中（living history museum），由導覽人員所作的第一或第三人稱的解說，通常會比文字標示更有效果。在美術館中若是以口語導覽做為主要的傳達訊息方式，則展覽的文字標示內容就會儘量減至最少。用口語發音的訊息會比文字撰寫更具傳播效益。

　年幼的小孩並沒有發展良好的分析能力。孩童的腦部活動並沒有完全的發展，需要比文字傳達更有效的特殊學習來教導。經由導覽的詮釋方式或是老師帶領的親自動手做節目（hands-on），將會比文字標示更有效果。在許多的兒童博物館（children's museum）中，文字說明通常是針對伴隨小孩來的成人，而不是兒童。這些成人通常需要這些文字資訊做為指示孩童行動或引導步驟的基礎，博物館所使用的語言也要針對兒童的觀點來發展，並且設定在初級的認知程度。

五、文字印刷式樣與製作方法

展覽中文字的呈現必定要經過設計，就像其他的展示元素一樣。然而提到文字的層面，設計就至少有兩種不同的涵意。第一種意義指的是針對展覽主題所討論創造出的有趣、知性和適宜的文字內容。在這裡「設計」的意義和文字內容、寫作風格、文法等考量有關。

另一種文字設計的意義有關於視覺、實體的呈現以及圖文元素的安排，像如何運用字體、文句、段落和其他特殊字型的特徵。設計在此的含義和設計活動，也就是文字印刷的藝術式樣息息相關。

韋伯新世界字典（Webster's New World Dictionary）定義印刷式樣（typography）為「字體印刷的安排、風格和呈現。」

文字的視覺呈現是很重要的。冗長且複雜的文字段落有可能被訪客所忽略。人們對於物件要比文字有興趣得多。因此文字的易讀性就顯得十分重要。字體的大小與字形應該讓老年人和年輕人都易於閱讀。

字體設計者主要應該要注意的考量分別是易讀性（legibility）、對比（contrast）、結構（structure）和製作方式（production methods）。易讀性指的是字型的選擇與字體的大小。對比和印製的濃淡表現、相對的字體尺寸以及字形風格有關。結構則是有關文字段落的安排、順序和細部調整。製作方式則是呈現文字的實際生產活動。在這四個面向中，每一個面向都有應該要注意的首要規則以及特別說明的地方。

1.易讀性（legibility）

　　以8到10點的字體尺寸而言，一般閱讀書籍的視覺距離大約在12到15英吋之間（30.5~38.1公分）。在展覽環境中，通常訪客的閱讀距離將超過24到48英吋（60.9~121.9公分）。增加文字閱讀的距離範圍將使文字讀取的困難度增高。增加字體的尺寸可以延展舒適讀取文字的距離。將這個原則應用到展覽中的群組物件說明，舉例像訪客平均閱讀距離為2到3英尺時（60~90公分），字體的大小範圍應該在24到36點之間，而個別物件標示的文字則在14到24點之間。

　　易讀性的另一個層面是有關於閱讀速度，成人的平均閱讀速度大約是每分鐘兩百五十到三百字之間（以英語而言）。（註3）訪客第一眼的注視時間大約只有短短幾秒，最多到二十秒。如果文字顯得複雜且冗長，訪客就有可能無法繼續讀下去。若是文字不夠清晰，易讀性低，則閱讀的速度會受到阻礙，注意力會分散，訪客的興致很快就會消失。

　　以字型來說，在段落中有越多不同的字型，就越增加它閱讀的困難度。誇張的花紋或裝飾的字型，以及拉長或壓扁的字體都會使讀取文字更加困難。

　　合理的組織文句，使文字易讀與有趣，文字段落的長度大致會表現出七十五到一百五十字之間的規則性。我們必須承認，文字先天上就有不易被呈現與理解的特性，不管經由如何藝術的編排或巧妙的書寫，它終究在展場是容易被忽略的一角。因此若要呈現重要的文字訊息，就要抓住簡短與開門見山的原則。

註3： Serrell, Beverly （1985）, Making Exhibit Labels: A Step-by-Step Guide, Nashville, TN: American Association for State and Local History, p.65.

2.對比 (contrast)

　　明亮背景上的深暗字體要比暗沈背景上的明亮字體易於閱讀，並且對於視覺神經比較有利。然而暗沈背景上的明亮字體可以有限度地運用在主標題和副標題上，它對於抓住吸引力與視覺衝擊特別有效。對於較長的文字段落而言，暗色背景上的明亮文字容易造成觀看疲勞與視覺模糊。因此首要的法則就是將這種設計方式的字體限制在二十字之內。

　　使用透明材質然後從背面打光也是常見的文字展示技巧。在微光的展場設定中這種方式特別受到青睞。然而從背面打光的表現技巧和暗沈背景上的明亮字體有著相似的缺點，也就是閱讀不易，以及視覺生理上的疲勞感。同理它必須有限度地在一些視覺強點上做運用，像是副標題、指示牌等，這類的背光表現可以表現出它出色的一面。但是對於段落文字而言，要避免使用暗色背景上的光亮字體，若是運用的話，控制在二十字左右是比較恰當的方式。

　　另一種常見的對比手法是使用混合的字型排列。這種方式可以創造觀看的興味，是一種有效區隔文字段落與強調重點的手法。然而在同一文字段落中，使用過多的字型變化會造成視覺上的混亂。有關於不同字型的使用還有許多細節要注意，但是第一要務：字型使用要有「戲劇化」的區隔性，並且在同一文字段落中控制字型的種類在二到三種之內。

　　字型選擇上所造成的情緒或感情上的影響是較為抽象的。誇張潦草的字型會造成視覺混亂與辨識困難。一般閱讀粗體和明體字型的感覺比較冷酷、不具情感或是給人比較客觀的印象。它適於呈現事實性的資訊。而一般的書寫體與行書體 (cursive) 讓人感覺比較友善與親切。這類的字體常用於報紙和書籍中，讓人有熟悉親近的感覺。

使用對比的訣竅：

・有限度地運用亮字暗底的方法。儘量用於主標題和副標題中的大型字體。原則控制在二十字之內。

・有限度地使用背面透光的呈現手法。最好用於副標題和指示牌等重點區。原則控制在二十字之內。

・使用混合字型要有限度。同一段文字控制在一到二種具區隔性的字型之內。不要混合過於類似的字型。

3.結構（Structure）

段落結構是個複雜的課題。與文字的物理性安排相關。包括頁邊、單行長度、文字段落的形制，以及開頭特殊字型的使用等決定。

頁邊安排基本上非常簡單。重點在文字對齊書頁的某邊或是同時對齊兩邊。當文字對齊左邊時就稱爲置左 （justified left），這也形成右邊不齊的現象（ragged right）。當文字對齊右邊時就稱爲置右 （justified right），同時形成左邊不齊的現象（ragged left）。如果文字左右邊都對齊，就稱左右齊邊 （justified text）。如果左右邊都參差不齊，而每行文字都對齊中線就稱爲置中 （centered text）。對於短句子而言，置左通常是最好的安排。欄位或表格中的文字以左右齊邊的表現效果最好，但是除非能做到非常精細的控制，不然有時段落邊緣會出現凹陷不齊的空白字元。

單行的長度和文字段落的形制與版面設計的考量有關。文字段落的形制通常有垂直取向、正方、圓形、水平取向或某種形狀的設計等。段落形制的決定端看展示中文字的設置與使用。

　　斜體（italicizing）、加粗（bolding）、底線（underlining）、伸展或壓縮文字都是版面安排上不錯的選擇。這些字體變化都是基於特別的文法或風格考量所做的應用。然而視覺衝擊也是相當重要的一點考量。當伸展或壓縮字體時，字距（kerning）和行距（leading）就成為經常討論的課題。字距就是字體與字體之間的空白距離，而行距則是文字行列之間的空白距離。

4.文字製作方式（production methods）

　　有效的製作技術和易讀性、對比與段落結構同等重要。文字製作有許多種方式。網版製作、電腦輸出、平版印刷是製作文字經濟且實用的方法，另外投影、手繪、使用陶製與塑膠製的字體等也都是可行的方法之一。不同的印刷與圖文生產技術在圖像解析度、表面處理需求、結構需求量和處理過程的繁複步驟上也有很大的差異度。有些製作方式在室內生產上花費過高。而有些方式則需耗費龐大的工作時間或需要熟練的經驗。

　　電腦是文字排版主要的革新動力。電腦設定字體的速度，預視不同字型的彈性以及不同尺寸的變化安排使得設計者得以選擇符合目標的最佳安排。這也使得想要以自我偏好來創造特殊字體的設計人員有了實現的可能。同時一般字型也可透過許多電腦程式做到扭曲、伸展或增強的效果，創造出超出一般水準的多樣風貌。

　　今日製作高品質印刷的電腦輸出系統變得越來越廉價。這些系統可以印刷或切割大尺寸的字體。它們同時也可輸出影像就如同字型一樣簡單。室內列印裝置如雷射印表機與噴墨式印表機，在解析度上也日漸改進，足以和一般的大型印刷機器媲美。

　　雖然在製作文字上仍有許多可行的傳統技法，但電腦以大幅取代或改進許多舊式的做法。新增的電腦裝置效能改善了一些早期我們所熟悉的圖文製作方式。網版印刷依舊廣泛應用於製作主題標示、大型的文字段落、細緻的圖像如地圖與圖表等。電腦同時可以產生如同過網般的半色調正負影像，平版印刷依舊是大多數製作簡介、展場指引手冊和其它補充媒材所採用的方式，但是電腦也已經取代了早期印刷製版照相的準備工作。在標示文字的準備工作方面，電腦使用在許多的博物館中佔有重要的地位且取代了許多傳統的方法。製作文字的電腦化趨勢將會繼續持續下去，並且將協助提升生產人員的工作效能。

■　　■　　■　　■　　■　　■　　■　　■

六、文字樣式說明

　　當討論文字與印刷式樣的呈現時經常會提到幾個名詞。部分像是字體（font）、細體（serif），行距（leading）、字距（kerning）、放大（enlargement）、下降字（descenders）、上升字（ascenders）、點數（points）、粗體（bolding）與斜體（italics）等都是排版常用的術語。即使在未來許多文字排版的工作會落在博物館員的手中，但是部分的印刷工作還是需要外部的商業印刷公司來協助。館員們先熟稔這些術語與使用是比較明智的做法。

　　字體（font）和字型（typeface or typestyle）的定義不同。字型指的是文字的特殊式樣或設計。字型通常以它的特徵來命名，它的命名通常是各種想像的名稱。像是英文字型中的Avant Garde, Garamond, Century, Bookman, Times, Roman, Palation, Futura, Koloss, Tinker, Univers 55等。這些

字型有的是以其設計者來命名，有的則是常用的名稱或傳統稱呼。

另一方面字體（font）指的則是個別的文字，它的尺寸、數目、變形方法如斜體或粗體以及特殊形制的符號。字型與字體是相輔相成的但他們絕對是不一樣的。

細體（serifs）與黑體（san serifs）是常用的字型。其特徵是字體的尾端會越來越細或是上揚。許多人們所熟悉的字型都是細體。包括Times-Roman, Century, Garamond, New York, Palatino等。這些親切易讀的字型常見於報紙、書籍和其它日常閱讀的印刷品。

sans是沒有的意思。sans serif 就是沒有像細體一樣有收縮尾端特徵的意思。常見的字型如Helvetica和Futura。 也就是一般俗稱的黑體。這種字型通常給人較為先進、科學、技術性或冷酷無情的感覺。它的好處就在於易讀性，原因在於字型清楚的輪廓，並且不具有流動的手寫特徵。

另一種常見的字型是書寫體（cursive）。這種字型呈現出流動的特質，單字與單字之間經常是連在一起的，藉由模仿手寫痕跡的字體末端來做連結的橋樑。真正的書寫體是完全連結在一起的，但有些電腦使用的書寫字型是pseudo-cursive，意思是假冒的書寫體，也就是擁有流動的特質但字與字之間是個別分開、毫無連接的。這種字型經常給予人親切、非正式與高雅的感覺。Zapf Chancery就是其中一例。

許多特殊的字型只能在有限度的範圍內運用，不能任意地濫用。在閱讀時間與字型呈現特質的條件限制下，只有少數幾種簡單與易讀性高的字型能夠符合文字閱讀的目的，即使如此條件嚴苛，但其中的字型設計仍是可以變化無窮的。

點數大小是文字排版常用的語彙。1點的測量單位相當於0.0138英吋（0.035公分）。72點等於1英吋（2.54公分）。一個pica相當於12點，也就等於六分之一英吋。字體的大小通常以點數（points）做為測量單位。在文字排版的歷史中曾發展出許多的測量系統。像是agates和picas等單位仍有一些人在使用，但是為了不要讓人弄混，點數（points）已變成大多數印刷尺寸與電腦排版程式所使用的標準單位。

在英文中字體的大小測量是依據單字所座落的假設底線到頂部與尾部的距離，其中包括上升字（ascenders, 包括大寫字母與高於假設底線的高大字母如h, i）與下降字（descenders, 包括尾巴低於假設底線的小寫字母，像g與y）。上升字與下降字聯合起來的高度就是字體點數的大小。像H字的點數就是測量它從假設底線到字母頂部的高度。而小寫字母x的高度則是低於一般小寫字母的平均值，既不屬於上升字也不是下降字。

字母留白（spacing）指的是字母（letters）之間的距離。在早期的打字機使用上，一頁中每個字母的空白間隔都是一樣的。常見的間距狀況就是容易形成擁擠的w與比較孤立的i。然而完善的版面設計應該要注意字間空白的調整，使字體的呈現更為精確。一些像O與p的圓體字母所需要的空間就要比l以及i來得小。精確調整這些字母的間距使之能適應彼此的差異性。字距是字體比例與表現相關的一部分，不可不謂重要。

另外一種留白指的是單字（words）之間的距離。這類單字的距離寬度通常等於小寫字母e的寬度（又稱為e width）。通常字距的寬度在整段文字中是統一的。字距過寬會呈現出解體的感覺，而字距過窄又會顯得擁擠並且產生辨識上的困難。許多的電腦程式與系統會自動調整版面字間的距離並且允許使用者自己設定字距留白的數值。

編按：中文字體的配置等問題雖然和英文稍有不同，但是道理是相通的，讀者可以自行轉換運用。

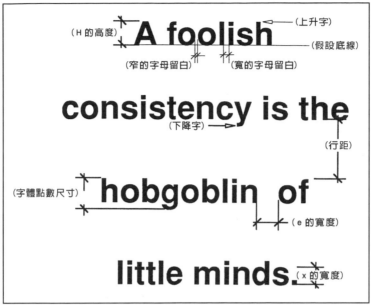

圖7.2　印刷排版用詞

　　行距（leading）是指文字行列之間的距離。早期用手工上鉛字時，行與行之間的空白是由一長條的鉛塊（lead）所產生。於是行距英文 leading的用法就一直沿用至今。一般行距的點數要比字體的點數大兩點。它可以讓行列之間保持足夠的距離，不致產生閱讀上的困難。

　　字體的風格包括對文字做斜體、底線與粗體的變化。粗體（bold）與中細體（demi）可以表現文字線條的力道與重量。粗體最為厚重與強烈。而中細體則是介於粗體與一般字體之間。

　　在版面安排中，文字的放大與縮小也是個問題。英文中blow-up或 blow-down就是指縮放的進行過程。一般以點陣圖而言，放大300%是維持解析度的最大限度。文字縮小50%看起來雖然比較細膩，但也增加了閱讀的困難度。要計算字體大小改變的百分比，若是沒有手邊沒有縮放比例的工具可以利用下列的簡易公式：

（D/A）＊100=%
A=字體實際尺寸
D=想要字體達到的尺寸

■　　　■　　　■　　　■　　　■　　　■　　　■　　　■

七、結論

　　展覽中文字的撰寫設計與字體符號的呈現，對於溝通效能有同等的重要性。故事線提供建立展覽傳達訊息的架構。它就像是製作動畫人員的故事腳本，提供初步的設計規劃以達到最終的工作目標。不能忽視故事線的重要性。沒有了故事線，展覽計劃會變得混亂毫無效率。

　　透過展覽主題的專家、設計人員與教育人員的共同合作，達到修正訊息的目的，並且選擇教育的方法，使大眾得到最佳的啟發效果。

　　在展覽環境中所遇到的說明文字必須要符合博物館訪客的需求。博物館並不是充滿專業術語的國是論壇。它是一個可以讓入門生手變成識途老馬的地方。文字撰寫必須配合大眾的知識水準。雖然展示中會有一些針對學者所呈現的資訊，但主要的設計重點還是針對一般的民眾。

　　除了良好的文字內容外，還需要一流的視覺設計。不管文字內容寫得再好，如果無法適當的呈現，就不能達到有效率的溝通。以上種種敘述都一再強調文字並不是展覽設計中的次要元素。完善的文字媒材設計是很重要的，展覽設計人員必須像對待其它設計元素一般，用同樣的精力對待文字設計的細節與品質。

第八章

電腦在展覽環境中的角色

Computers in the exhibition environment

在過去，展覽的管理、規劃、設計與生產必須要由高度訓練、擁有豐富操作經驗的人來完成。然而對於許多博物館展覽人員而言，工作的要求條件已超出他們的能力範圍。許多小型機構，尤其是保存地方文物與區域性遺址的單位，要達到專業精巧的展覽水平，唯一的方法就是把工作委外執行。目前有許多協助展覽製作的專業公司，但是他們所需的合理費用卻經常超過小型機構的預算。這類博物館只好盡他們的全力去利用他們現有的資源。為了地方的高品質展覽而努力奉獻的人員總是想盡辦法去找尋他們所能負擔的展覽方法。而電腦就剛好成為這些人完成目標所需的工具。

個人電腦 （Personal computer）是博物館工具中新增的主力科技。它對於小型和大型機構而言是一個絕佳的利基。它可以讓行政人員更有效率地規劃與管理，設計人員可以更快速地描繪與發展想法，建立視覺模型與測試概念。配合數種連結的週邊設備，電腦發揮出的精確與多樣的特質可以幫助工作人員更輕易地製作文字，創造專業級的視覺元素，並且在必要時快速地得到想要的符號形狀。

品質管制與成本節省是影響生產部門的兩個主要因素。現在的科技已經發展到可以自己在家中生產展示中所需的出版品和圖文製作。即使製作的媒材都可以在專賣店中買到，但展覽品質的控制絕大部分還是操之在設計者的手中。電腦的好處是在節省許多時間與製作成本上。

電腦輔助製作系統 （computer-aided manufacturing, CAM） 的預視特質可以縮短設計者的內部思考與實際完成作品之間的距離，使生產活動更為透明直接。電腦不只可以節省時間與材料，同時也增加生產人員的效率。電腦還沒有變成展覽工作人員的萬靈丹，或許有一天它會實現，但至少到目前為止，電腦的實用特性已經可以支援並促進博物館展覽的

許多面向。

　　即使購買電腦對於許多預算有限的小型機構而言是過於昂貴或不切
實際的想法，但是也要明瞭電腦設備和操作軟體的成本已經日趨經濟實
惠。五年前的天價電腦在今日可以變得人人都買得起。在電腦設備上投
資必要的金錢與時間，即使數目有限，在館員的效率上卻可以看到可觀
的進步。真正的限制在於館員是否有意願著手學習新科技。雖然有些人
一開始只把電腦當做是製作展覽標示的文書處理機器，但電腦自動化能
力所帶來的誘人本質以及工作量的減輕，終將把電腦帶入更加廣泛的應
用之中。

　　本章將帶讀者瀏覽現今展覽中一些電腦的應用與效能。同時也會提
到未來發展的可能性。當然毫無疑問地，大多數的預測在不久的未來都
會實現，甚至被超越。

一、電腦的效能與應用

　　人們運用資訊有許多不同的方式。儲存與重新取用資訊的方式是它
能發揮多大用處的關鍵因素。電腦是設計用來儲存與管理對人們有用資
訊的機器。為了明智抉擇合乎效能需求的工具，了解哪種電腦有益於管
理資訊是很重要的。

　　電腦程式有多種不同的格式、功能和應用。數以千計的軟體應用程
式或許會嚇壞初學的生手，並且在心理上形成難以逾越的障礙。沒有人

會喜歡無能為力或自暴弱點的感覺，心理上為了逃避這種尷尬的情境，人們可能會不去使用這些對他們有益的工具。市面上無數種的軟體，大多是針對高度專業與特殊工作需求而設計的，鮮少有針對一般博物館工作的應用程式。通常用於博物館工作的軟體可分為三類：

· **文書處理**
· **資料庫**
· **繪圖軟體**

文書處理軟體用於製作像字體、標示、通訊刊物和其他印刷媒材的文件檔案。資料庫軟體可以管理並儲存許多像登錄號、文字和圖像的資訊。它以群組的方式來儲存，並且可以用許多的管道和查詢方式來進一步利用資訊。目前有許多種特別用途的資料庫軟體。繪圖軟體讓電腦變成圖文製作的工具。這些軟體所創造出的圖像可以有許多不同的應用，像是插圖裝飾或只單純是視覺資訊的紀錄。

二、電腦身為展覽元素中的一員

電腦已成為現今展覽詮釋中不可或缺的角色。電腦簡易的功能可以用在製作螢幕導覽、標示和指示牌上。較為複雜的應用像是互動式的教學程式等。創造成功訊息傳達和標示的準則之一在於抓住人們的注意力。一些影音展示系統像是電視，在本質上就容易引起視覺的注意。當加入色彩和動作的元素之後，電腦螢幕就變成展場整體設計中非常具吸引力的一員。

　　音像裝置的另一個重要面向在於其圖像可以做寬廣的表現。影像、語音資訊和互動式答問的結合可以增加人們的參與感，並激發興趣。「一張圖像勝過千言萬語」這句話正好可以用在電腦的展覽呈現上。電腦呈現動態的能力可以使電子化的標示得以更複雜的方式來呈現，使觀眾更容易理解。觀者藉由大腦兩個半部的同時運作，從中快速學習到能量轉移、食物鏈或水生態的系統等知識。這種雙重的刺激加強觀者注意力，並增加記憶持續的時間（見第二章）。

　　雖然電腦在博物館中已經行之有年，但是把電腦當成展覽中的實際裝置是最近才開始的事。自動化的資訊系統發展日益精進，即使是不聰明的人都能輕易上手。互動式的電腦系統讓訪客可以登入主機找尋圖書館，或個人研究的資訊或是主講人與導覽員說明的內容。這類裝置藉由互動性促進訪客學習的成效。對於已經習慣電腦操作的孩童而言，把電腦當成博物館的一部分是件很自然的事，就像在學校、家中一樣。電腦在展覽脈絡中的應用將會持續增加，並且發展為策展者用以傳達訊息的囊中法寶之一。

　　電腦介面的改進像是觸碰式螢幕大幅降低操作的障礙，同時也增加觀眾的參與感。除非電腦有提供特殊的功能查詢，不然省去鍵盤的操作方式可以使控制更為直接與簡單。搖桿（joystick）是很受歡迎的操作工具，但是經常容易發生斷裂。另外滑鼠可以在使用者與電腦之間創造友善的關係。軌跡球（trackball）是嵌有控制球的操作裝置，用以控制螢幕上游標的移動，不但使用簡易也降低了裝置被破壞的機會。現在這些輸入裝置可以讓策劃展覽的人有許多選擇的機會。目前在實驗階段的聲控和語音回應裝置已開始應用於展覽中，將來更能促進訪客在博物館的參與感。

　　至少在目前爲止，觸碰式螢幕仍是展覽中最佳的電腦互動裝置。它把所有的裝置安全地密封在一個與使用者隔絕的箱中，只把一個顯示螢幕露在外面，觸碰式螢幕不但容易使用也具有耐久性。觸碰式螢幕在日常活動的應用中逐漸普及，像是銀行、路標指示和教育等。觸碰式螢幕可以取代一些博物館的工作，包括博物館員必須事前設計好的套裝活動與即看即用的節目。

　　訪客與電腦之間的互動已經是博物館教育中一個重要的面向。以自我的步調來學習是博物館教育環境中主要的優點。電腦讓使用者有更多的學習控制權。它呈現資訊給觀者的方式有無數種，但學習的速度仍掌控在使用者的手上。

　　電腦對於想要從事研究活動的訪客提供了絕佳的機會。就像許多的圖書館與檔案中心一樣，透過電腦介面也可以製作紀錄與研究，博物館也開始跟隨上資訊銀行的風尙。

　　訪客可以詳覽典藏品資訊、登入閱讀研究文件、以及檢視藏品影像的想法擴充了博物館身爲教育與研究機構的意義。未來訪客將可能在參觀美國原住民陶器展之後，再登入博物館的電腦獲得美國西南地理、原住民圖騰與新大陸陶製技術的額外資訊。訪客可以甚至更進一步地趁閒暇時搜尋世界的陶瓷史、北美的自然史或是其他和展示相關的主題。

　　博物館在資訊時代不斷變遷的技術下將會持續擴充它的角色定義。博物館中基本的展覽理念－呈現真實的物件並不會隨之而消失，而由展覽所激起對智慧追求的好奇心將會在資訊科技中找到滿意的答案。

三、展覽生產活動中的電腦應用

　　電腦讓展覽中的生產活動有了戲劇化的改變。以下有許多實際的例子可以說明。電腦最直接也最簡易的應用就在於製作文字與影像。軟體程式讓使用者在處理文字設計上更有效率。電腦上可以運用的字型有無限多種，商業市場上每天都有提供新創的字型。人類閱讀文字的能力受限於字體內容的複雜度，然而設計良好的字型、字體尺寸和格式卻可以吸引訪客的注意力，同時創造出視覺享受的文字表現。所謂的文字意象，舉例像是主題符號和指標裝置等，更可以讓設計者揮灑他們的創造空間。

　　除了文字之外，電腦還可以輔助完全平面的視覺設計。利用電腦的繪圖程式可以更輕易地製作更精彩的標誌、主題影像和指示圖。電腦在螢幕上所看到的影像是否能真實反應在稿件上，受限於它輸出的裝置，也就是所看是否即為所得。能滿足大多數展示目的的輸出裝置，其價格已經日漸合理。舉例像雷射印表機的300dpi（dots per inch）解析度，代表的就是在每一平方英吋的印刷區域中，可以印出三百個的網點。這種層次的影像解析度已經足以應付圖像與文字的製作。因為輸出影像的尺寸越來越大，所以對於更高解析度的需求已經逐漸增加。300dpi的影像的合理放大範圍在百分之三百。超過這個放大範圍時，最好將影像傳檔移至能夠處理超過1200dpi的輸出裝置上。（見第七章。）

　　許多博物館無法負擔能產生超過1200dpi影像的高階輸出裝置，但是大多數的商業印刷公司都有能提供高解析度與大尺寸輸出的裝置。而這些印刷公司的電腦也是專門用於生產高階輸出的工作以符合客戶的要求。這些電腦裝置也可以接受客戶端所送來的影像檔磁片。展覽人員最好

是對當地電腦輸出公司的裝置效能與技術經驗做一評估與檢視，然後再決定利用哪一家輸出服務公司。

　　博物館中若有製作網版的工作室，電腦也會是個相當有用的工具。電腦製作影像的能力可以大幅減低網版準備的時間。圖文處理的軟體可以將影像轉爲正像或負像。這對於網版所需的模板製作有很大的幫助。電腦的輸出效能同時可以幫助生產背面透光的燈箱片。雷射印表機可以印在酸性的人造絲表面，大型的投影面板與燈箱面板以及其它許多不同的材質上。

　　電腦科技帶給博物館最大的好處之一就是它處理視覺呈現的能力。透過電腦螢幕影像可以快速地呈現設計者的概念，並能做簡易的編排與調整。傳統耗費許多時間、使用筆、尺、T字尺和美工刀的設計工作，現在利用電腦已可以大幅地縮短製作時間。電腦的效能可以幫助節省兩種重要的資源，分別是時間與金錢。

　　博物館展覽人員總是要面對美術設計和組合拼貼的工作。繪圖設計程式讓設計者可以組合不同檔案的影像與不同影像的文字。繪圖與影像處理程式讓設計元件可以重新安排，尺寸可以加以改變，並且選擇所需的字形以達到設計的最後目標。這些設計與拼貼的流程在電腦化的環境中已大幅加快了速度。

　　現今電腦影像重畫的速度已大幅地增加，如此減少了工作時間成本並增加了工作可以涵蓋的範疇。同樣地電腦網路也加強了資訊溝通的效能，使得計畫團隊中分享與比較想法更加容易也更有效率。新科技在許多方面讓設計者可以更專注於設計，而不是製作廉價的視覺作品。

　　事實上所有主要的電腦販售商都有提供硬體與軟體，讓設計者可以利用電腦充分表現他的概念。設計中的每個階段從掃描圖像，創造手繪圖樣到製作3D立體模型，甚至讓觀眾做虛擬的展場瀏覽，都可利用許多的電腦程式來完成。圖與文可以合併在單一檔案中，影片的前置準備工作與美術完稿都可以輕鬆地完成。

　　有效地運用程式與硬體，設計者可以開拓無限的可能性。相關的軟體程式幾乎都能和各大廠牌的電腦相容。新版本的軟體程式差不多一年更新一次，每一次的版本更新就更提升設計者的工作效能。未來數年內毫無疑問地會有更多的開發程式與應用軟體產生，讓設計有更多更精彩的可能性。我們現在所知的電腦將來可能會發展出我們難以想像的形式與功能。雖然目前我們所使用的電腦設備距離遭到淘汰的時間已不遠矣，但至少在現在它仍是個有力的生產工具。

　　對於創作圖像沒有特別興趣或天賦的人或是不熟悉電腦使用的人，可以使用一些抓取的光碟圖庫和現成的藝術設計圖檔。若是不滿意於現成的藝術圖庫可以使用掃描機將影像抓進電腦中。掃描機是一種類似影印機運作的裝置。它把像攝影與繪圖的平面影像一線一線地掃進電腦，然後把影像以電子檔的格式存入電腦使用。掃描機開啓了影像處理的視野。當然我們也要避免侵犯到智慧財產權，雖然大多數被拍攝或描繪的影像仍然可以在電腦中使用。掃描機可以記錄抓取圖像的色調，善加運用電腦與彩色輸出裝置可以製作出更精彩的設計。

　　現在大多數的電腦系統都有支援電腦輔助設計 （Computer-aided design ,簡稱CAD）程式。這類程式讓設計者可以精確測量工作繪圖的尺寸。一些輸出中心可以將電腦中的輔助設計繪圖直接輸出成藍圖。這使得繪圖可以輕易地修正與調整，並且加速了生產的效率。設計者的概念

可以直接轉化爲實際的生產作品。當然這也逼使著設計者更加用心於設計上，更加注意實際執行時是否能如同電腦中設計的一樣有效。另一方面電腦也自動提供許多精確執行的功能以及可行的建築規劃方案。

有些電腦經過特殊設計，專門用來處理一些的進階與複雜的功能。一般單純用作文書處理的電腦多用於製作文字和標示，他們大多不具備處理高階繪圖的能力。一些機種可以切割文字或塑造立體材質，屬於電腦輔助製作系統 （CAM）的種類。可以想像在不久的未來電腦輔助製作系統將會在大多數展示硬體製作的活動上扮演重要的角色。電腦的軟硬體有無限多種且一直在成長中，伴隨著電腦日益精緻的結果，就是展覽人員處理材料與物件能力的增強。

在自動化的製造工業中有很大的一部分和電腦輔助製作系統有關。今日的機械人從事工廠中許多精細與粗重的工作。它們就是由電腦所控制的輔助製造裝置。未來在展覽製作的工作室中也有可能運用類似的系統裝置來從事大部分的生產活動。

四、電腦身爲行政支援的角色

電腦革命對展覽行政最主要的幫助就是提供館員展覽元素的控制能力。就一個組織與追蹤的媒介而言，擁有適當軟體搭配的電腦等於是如虎添翼。它快速處理資訊的能力使它成爲有效的管理工具。文書處理是電腦最初級的使用功能之一。不管是印出進度報告、時間表或同意書等書面格式之前，電腦設定與檢視文字的功能可以減低時間與資源的浪費

。隨著拼字檢查、辭彙查詢與速成格式的功能加入之後，文書處理程式
就如同超級打字員一般，它可以產生展示中所需要的任何印刷媒材，包
括展場導覽手冊到全彩的藏品目錄。最大的好處就是博物館人員可以擁
有從開始到實際生產計畫的控制權，也因此可以降低工作延誤，避免永
無止境的校對工作，這對印刷公司的工作流程也有很大的幫助。

　　電腦的另一個強大的功用就在於處理龐大物件資訊的能力，一般稱
爲資料庫程式。資料庫可以爲典藏、檔案整理與財務管理等目標持續建
立與擴充。在部分的博物館與圖書館中，設計完善的資料庫可以讓人們
在不動到實際物件的情況下對機構所擁有的資源做進一步的研究。以上
主要是從藏品與檔案管理的觀點來看資料庫的好處，但是它同時也衝擊
著館員的工作時間與設備的使用狀況。除此之外，電腦也大幅加強了處
理新知識與整理混亂資訊的能力。前人從未想過的物件、事件和記錄之
間的關連現在可以透過電腦資料庫做一個串連性與擴張性的研究。當大
眾可以進入與全世界共享的博物館資料庫時，也就代表電腦線上研究將
會持續成長並且成爲不可阻擋的趨勢。

　　就更現實的角度來看，資料庫的使用可以追蹤物件的記錄、資訊
，掌控金錢、材質、時間、人員的運作狀況，如此便符合了展覽發展的
基本需求，也就是資源管理。（見第一章）易於操作與使用者親善　（
user-friendly）的程式介面，對於資源管理將十分有效。通常管理的資料
量若是不大或是要求不高的話，就不需要太過昂貴或複雜的軟硬體。舉
例來說，在蘋果電腦　（Apple Macintosh）上執行的FileMaker Pro　（Claris
公司開發）程式就可以做紀錄、分類、報表以及追蹤補貨單、典藏物件
的移動與規劃事宜等工作。對於大多數類型的個人電腦而言，一些平價
的程式也有提供類似管理工作計畫的功能。電腦中的文件夾可以輕易地
在彈指之間建立，它只佔據磁碟極小的空間，可以依使用者個人的需要

做彈性的調整。當使用完畢時除非其中的檔案資訊還會用到，不然就可以將它從磁碟上刪除，不會有環保上的問題。

　　當考量使用資料庫時要謹記兩個基本要素。使用資料庫它的目的是什麼？以及需要做什麼樣的準備工作？資料庫程式有數種不同的類型，平面式資料庫（flat databases），關連式資料庫（relational databases），試算表資料庫（spreadsheet databases），以及其他混合種類的資料庫程式。資料庫程式包括了許多的物件資訊區塊，稱為屬性欄位（fields）。一整行欄位可能包含了美術藏品作者的姓名或是自然史蒐藏標本的物種名稱。對於每一個物件或項目都有許多不同的屬性欄位。一整行屬性欄位中包含的資訊可能有登入號碼、分類號、入館日期、捐贈者的姓名等等。當一整行屬性欄位組合或指涉某一物件名稱時，就稱為記錄欄位（record），而這整列紀錄的編纂集結就稱為檔案（file）。在大多數的資料庫程式中，使用者可以指定想要的欄位屬性，而不用讓自己屈就於欄位本身，或是告訴軟體供應商他希望得到的功能。除此之外，欄位的外觀、列印的方式與其他的視覺效果都可以由使用者自行決定。

　　平面式資料庫就是指每一個紀錄（record）都有相同數目的屬性欄位，就像是單一表格的電話通訊錄。平面式資料庫對於快速地設定擁有極大相似特性的群組資訊有很大的幫助。舉例像是紀錄中所記載包含類似數量種類資訊的住址清單或展示標示內容。在平面式資料庫中，大多數記錄的欄位僅佔據極小的磁碟儲存容量，且不管有沒有填寫都佔據相同的電腦記憶空間。資料庫中的記錄即使有數量極大的空白欄位，也不會耗損太多的記憶資源。但是對於一些藏品擁有複雜的記錄以及差異性極大或不同種類的物件資訊而言，關連式資料庫（relational databases）可以發揮較強的效用。

關連式資料庫（relational databases）連結許多擁有相關元素的小型資料庫。小型的平面式資料庫通常稱爲表格（tables）。每一個表格包含許多載有特殊資訊的欄位。表格中可能包括機構認證、藏品的入藏號碼、註冊說明等資訊。對於一些差異性大或較爲分化的藏品資訊就需要其他種的表格來輔助。舉例像歷史類的家具資訊就和自然類的鳥類標本有很大的不同。因此需要設計兩種不同的表格來處理變易性極大的文物資訊。同樣地，關連式資料庫的空白欄位也不會佔據很大的記憶空間。

每一個小型的資料庫表格都有一個和其他資料庫表格相同的屬性欄位。這使得表格之間可以藉此相同的屬性串連起來。在許多博物館中使用入藏號或登錄號碼做爲其資料庫連結的項目。資料庫表格可能包括的項目有物件的出處、研究記錄、保存歷史和其他種類的資訊。關連式資料庫的程式讓使用者可以建立表格間的連結，集合並安排所有表格的資訊，使其成爲某特定項目或群體物件的組合資料。例如要找出博物館中某個收藏者或特定捐贈人所送的所有項目，或是某特定時期所代表的物品，利用關連式資料庫程式就可以快速地完成工作。總之，資料庫對資訊的集合與安排的可能性有無限多種。

建立關連式資料庫是件複雜與耗時的工作。最好是交給專業人員來設計並維護系統。針對博物館的商用關連式資料庫程式並不常見，這些程式大多鎖定在藏品管理與募款活動上。關連式資料庫比平面式資料庫好的地方在於它節省所需的電腦記憶空間，並且可以在成千上萬筆的相關資料中快速地搜尋到想要找的資訊。

試算表資料庫程式專門針對數字型的記錄資訊，像是預算項目的計算。它對於財務管理相當有用並且有許多種不同的功能。試算表程式可以計算欄位中的數字項目，描繪出數據所代表的曲線圖或直方圖等，並

且產生對追蹤資訊有效用的報告。

　　為了找到合適的程式，最好是寫下心中所希望達到的目標與實際需要的項目，然後決定什麼程式最符合你的需求。電腦軟硬體公司的工程師與業務員通常能給予一些幫助。同時特別對於一些較為複雜的事務，像是關連式資料庫的建立，可以雇請一名專業顧問，這不失為一項聰明的投資。最好是找一個對某程式沒有商業考量的人來諮詢程式的選用。畢竟博物館行政真正需要的是怎樣才能達到最佳的工作效率，而不是對某人所想要銷售的東西照單全收。

五、結論

　　展覽流程自動化的概念正在成形中。許多機構在這股風潮中已踏出了第一步。其他機構則是採取觀望的態度。部分人對於電腦機器基本上仍保持不信任的態度。恐懼與擔心讓一些展覽人員不敢主動地加入這場電腦革命。

　　許多的大專院校，進修教育學程都有提供電腦新手軟體使用與訓練的短期課程。這些課程可以讓菜鳥從電腦白癡變成電腦專家。對於以為只有程式設計師或工程師才懂得如何使用電腦的概念是不正確的。同理，一個人不必要懂得內燃引擎的原理才可以開車上路。我們不需要知道如何拆解與組合手錶或計算機才能去使用它。目前有許多的個人與公司正在開發更友善的程式介面給使用者操作，我們毋需過於恐懼電腦使用上的困難。除非你對程式撰寫有興趣而想繼續鑽研下去，不然實在不必

要擔心學習電腦會遭遇到什麼樣的痛苦。

　　某些人或許會存在著有一天會被機器取代的恐懼心理，或是相對於機器使他們感到困窘無用的自卑感。這是抗拒使用電腦的一種基本心態。除非電腦能夠思考，不然還是要由人類來下達指令，除此之外電腦還缺乏創造力、直覺感情與靈感，這些方面電腦是永遠不能取代人類的。

　　另一個阻礙使用電腦的心理就是認為電腦仍在不停的演化，最好是等到價格與設備都穩定後再做投資。這就像是不去使用一般的電話而要等到行動電話發明後才去用它一樣。電腦科技會不斷地成長與發展。永遠不會有軟硬體都固定與統一的時刻來到。就像是在上戰場時已經沒有時間讓你去翻閱槍械使用手冊一樣。越快成為聰明的電腦使用者，就越快終結因快速變化所帶來的不確定感與落伍的感覺。

　　即使對於傳統的設計工作人員而言，使用電腦可能是一種可恨也令人恐懼的想法，但無論如何它都是未來的趨勢。讓展覽設計人員從傳統的紙筆做法，轉移到更能發揮他們天賦與效率的工具上是明智與重要的做法。藉由抵擋通往未來遠景之路來維持過時的現狀，就如同十九世紀美國偉大的文學家愛默生（Ralph Waldo Emerson）所說過的名言「愚人的堅持就像小心眼的惡魔。」（A foolish consistency is the hobgoblin of little minds.）

附錄一
藏品損害報告格式

Infestation report

藏品損害報告格式	MUSEUM OF MAN IN THE NEW WORLD CITY, STATE 79406-3191

1. 報告日期：＿＿＿＿＿＿＿＿＿＿＿＿＿＿＿＿
2. 發現損害的日期：＿＿＿＿＿＿＿＿＿＿＿＿
3. 個人探查結果：＿＿＿＿＿＿＿＿＿＿＿＿＿
4. 受到影響的藏品與分類：＿＿＿＿＿＿＿＿
5. 損害的特定地方：＿＿＿＿＿＿＿＿＿＿＿
6. 造成損害的有機體身分：＿＿＿＿＿＿＿＿
　　　　　活動地點：＿＿＿＿＿＿＿＿＿＿
　　　　　尺寸與數量：＿＿＿＿＿＿＿＿＿
7. 攻擊的目標材質：＿＿＿＿＿＿＿＿＿＿＿
8. 損害情況的敘述：＿＿＿＿＿＿＿＿＿＿＿

9. 採取的行動：＿＿＿＿＿＿＿＿＿＿＿＿＿
＿＿＿＿＿＿＿＿＿＿＿＿＿＿＿＿＿＿＿＿
＿＿＿＿＿＿＿＿＿＿＿＿＿＿＿＿＿＿＿＿
＿＿＿＿＿＿＿＿＿＿＿＿＿＿＿＿＿＿＿＿

10. 使用的化學／物理 藥劑：＿＿＿＿＿＿＿
　　驅除劑：＿＿＿＿＿＿＿＿＿＿＿＿＿＿
　　燻蒸藥劑：＿＿＿＿＿＿＿＿＿＿＿＿＿
　　冷凍室：　　□　　溫度：＿＿＿＿　冷凍期間：＿＿＿＿

11. 建議後續的處理程序：
　　1）＿＿＿＿＿＿＿＿＿＿＿＿＿＿＿＿
　　　　＿＿＿＿＿＿＿＿＿＿＿＿＿＿＿＿
　　2）＿＿＿＿＿＿＿＿＿＿＿＿＿＿＿＿
　　　　＿＿＿＿＿＿＿＿＿＿＿＿＿＿＿＿
　　3）＿＿＿＿＿＿＿＿＿＿＿＿＿＿＿＿
　　　　＿＿＿＿＿＿＿＿＿＿＿＿＿＿＿＿

報告記錄人：＿＿＿＿＿＿＿＿＿＿＿　日期：＿＿＿＿＿＿
呈送備份給：館長　　　副館長　　　登錄員　　　典藏維護人員

附錄二

展覽申請核定表

Exhibition request form

展覽申請核定表

將此完成表格寄送或傳眞至：

博物館地址
城市，州郡，或省分ZIP碼
電話號碼
傳眞號碼

行政人員使用：

展覽申請編號 ＿＿＿＿＿＿＿＿＿＿

接受日期 ＿＿＿＿＿＿＿＿＿＿＿＿

討論日期 ＿＿＿＿＿＿＿＿＿＿＿＿

核准？ ☐ 是　　☐ 否

申請者資料

申請者：＿＿＿＿＿＿＿＿＿＿＿＿＿＿＿＿＿＿＿＿＿＿＿＿＿＿＿＿＿＿

部門：＿＿＿＿＿＿＿＿＿＿＿＿＿＿＿＿＿＿　電話：＿＿＿＿＿＿＿＿＿＿＿

基本資訊

規劃的展覽標題：＿＿＿＿＿＿＿＿＿＿＿＿＿＿＿＿＿＿＿＿＿＿＿＿＿＿＿
＿＿＿＿＿＿＿＿＿＿＿＿＿＿＿＿＿＿＿＿＿＿＿＿＿＿＿

規劃的展覽時間　　☐ 6 – 8週 ——————（短期）

☐ 12週 – 1年 ——————（特展）

☐ 1 – 3年 ——————（長期）

計畫的開展日期 ＿＿＿＿＿＿　＿＿＿＿＿＿＿　＿＿＿＿＿＿＿＿
　　　　　　　　年　　　　　　月　　　　　　　　日

計畫的結束日期 ＿＿＿＿＿＿　＿＿＿＿＿＿＿　＿＿＿＿＿＿＿＿
　　　　　　　　年　　　　　　月　　　　　　　　日

希望使用什麼樣的展場空間？＿＿＿＿＿＿＿＿＿＿＿＿＿＿＿＿＿＿＿
＿＿＿＿＿＿＿＿＿＿＿＿＿＿＿＿＿＿＿＿＿＿＿
＿＿＿＿＿＿＿＿＿＿＿＿＿＿＿＿＿＿＿＿＿＿＿

可能的話，提供下列至少一項的測估數據：

展場所需長度的近似值＿＿＿＿＿＿＿＿＿＿＿＿＿＿＿＿＿＿＿＿＿＿

展場所需面積的近似值＿＿＿＿＿＿＿＿＿＿＿＿＿＿＿＿＿＿＿＿＿＿

物件資訊

列出大概的物件數目／物件的基本描述／展覽中計畫包含的加工製作：

展覽物件是從其他機構或巡迴展所租借而來的嗎？ ☐ 是　☐ 否

　　　如果是，請列出來源：_____

展覽是否會運用到博物館的典藏品（館內）？_____ ☐ 是　☐ 否
　　　如果是，是使用哪類典藏品？_____

展覽會包括從其他機構租借來的物件或製作成品嗎？_____ ☐ 是　☐ 否
　　　如果是，請列出機構名稱：_____

如果展覽是在館內製作，它會到其他博物館做巡迴嗎？_____ ☐ 是　☐ 否
　　　如果是，請列出計畫大綱：_____

證明展覽的正當性

簡述你為什麼認為博物館應該呈現這個展覽？_____

（如果必要的話，請附上補充資料）

出版品與展演節目

展覽中會使用到目錄 (catalog)嗎？_____ ☐ 是　☐ 否

如果是，請提供下列的資訊：

大約幾頁_____ 尺寸 _____

使用到彩色攝影？ _____ ☐ 是　☐ 否

使用到黑白攝影？ _____ ☐ 是　☐ 否

其他類的圖文？ _____ ☐ 是　☐ 否　簡述 _____

有規劃其他類的出版品嗎？像展場指導手冊、海報、或是小冊子？_____ ☐ 是　☐ 否

如果是，你所預期的形式和效果是什麼？ _____

規劃什麼樣的節目或特別活動來促進展覽？

開展招待會 _____ ☐ 是　☐ 否

系列演講 _____ ☐ 是　☐ 否

影片播放 _____ ☐ 是　☐ 否

工作坊活動 _____ ☐ 是　☐ 否

研討會 _____ ☐ 是　☐ 否

館外延伸節目 _____ ☐ 是　☐ 否

展場講解 _____ ☐ 是　☐ 否

其他活動（請加以說明）： _____

你認為展覽將會吸引什麼樣的觀眾前來？

展覽中會加入演講人、示範者、教師等嗎？_____ ☐ 是　☐ 否

如果是，請列出他們的姓名、頭銜、經歷和友好關係：

（如果必要的話，請附上補充資料）

計畫預算

在下列特定的分類中，<u>估計</u>展覽規劃所需使用的預算。（如果必要的話，請附上補充資料）

A) 展覽製作（製作展覽所需使用的供給和材料。）

項目	數量	金額

總計 ——————

B) 出版品（促進、宣傳和記錄展覽的印刷品。）

項目	數量	金額

總計 ——————

C) 裝載運輸（列出承運人的姓名或裝載機具的名稱以及運輸港埠和目的地之間運程的初步估價。）

項目	數量	金額

總計 ——————

D) 人事費用（租借費用、顧問費、作家或演講者的車馬費或謝禮。）

項目	數量	金額

總計 ——————

E) 保險費用（初步估算包括物件與製作成品所需的保險金額。）

項目	數量	金額

總計 ——————

F) 其他類（特殊項目。包括招待會、工作坊、附加的教育用具、典藏維護等。）

項目	數量	金額

總計 ——————

總金額 _____ $ _____

附錄三

展覽發展確認清單

Checklist for exhibition development

展覽發展確認清單

日期 _____　　　展覽申請編號 _____

展覽標題 _____

A- 個別展覽或巡迴展服務確認流程

☐　館長決定核准 _____ ☐ 是 ☐ 否 _____

　　　如果核准，展覽排期從 _____年 _____月 _____日

　　　　　　　　　　　　到 _____年 _____月 _____日

　　　展場 _____

☐　如果未核准，退回信函應寄送至申請者 _____ ☐ 是 ☐ 否 _____

B- 館長指派展覽規劃成員

計畫主任／經理 _____

典藏專業人員／展覽主題專家 _____

登錄員 _____

設計人員 _____

教育人員 _____

C- 經費開發

☐　預算計畫已提交？　　　日期 _____

可能有效的募款來源

類型		來源	金額	已募得
☐ 私人來源 （個人、理事會、 小額商業贊助等。）	1)	_____		☐
	2)	_____		☐
	3)	_____		☐
☐ 贊助機構	1)	_____		☐
	2)	_____		☐
	3)	_____		☐
☐ 博物館募款	1)	_____		☐
	2)	_____		☐
	3)	_____		☐
☐ 其他來源 （法人團體、捐贈等。）	1)	_____		☐
	2)	_____		☐
	3)	_____		☐

D- 展覽預算

☐ 預算已制定並且核准 _____

 1）展覽製作經費 ————————————————— _____

 2）出版品（目錄、展場指導說明等。） ————— _____

 3）運輸裝載費用 ————————————————— _____

 4）人事費用 ——————————————————— _____

 5）保險費用 ——————————————————— _____

 6）其他 ————————————————————— _____

 總計 ——————————————————————— _____

預算最後審核通過日期 ——————————————————————

附加的預算說明：

E- 時間期限表

限定日期	完成條件或活動	完成日期	任務分配人員
————	☐ 完成時間期限規劃	————————	規劃人員
————	☐ 初步展覽草稿擬定	————————	典藏專業人員
————	☐ 物件清單確定	————————	典藏專業人員
————	☐ 展場與製作計畫完成	————————	設計人員
————	☐ 展示用品訂購	————————	設計人員
————	☐ 展示用品送達	————————	設計人員
————	☐ 公關行銷計畫確立	————————	視分配狀況而定
————	☐ 出版品圖文編輯完成	————————	典藏專業人員
————	☐ 出版品檢視討論	————————	典藏專業人員
————	☐ 出版項目送至印刷廠	————————	典藏專業人員
————	☐ 教育規劃完成	————————	教育人員
————	☐ 展示分區的標示文字	————————	典藏專業人員
————	☐ 展示分區的圖像設計	————————	典藏專業人員
————	☐ 運輸裝載安排作業	————————	登錄員
————	☐ 保險協商作業	————————	登錄員
————	☐ 物件送達	————————	典藏專業人員
————	☐ 展覽物件狀況報告	————————	登錄員／典藏專業人員
————	☐ 出版品送達並通過檢驗	————————	典藏專業人員
————	☐ 教育用具完成	————————	教育人員
————	☐ 導覽員訓練完成	————————	教育人員
————	☐ 招待會規劃／核准	————————	展覽團隊
————	☐ 確認展覽空間與服務項目	————————	展覽團隊
————	☐ 展示裝置完成	————————	設計人員
————	☐ 館員排練	————————	設計人員／典藏專業人員
————	☐ 安全排練	————————	設計人員／典藏專業人員

展覽開幕日期：

- 是否預演開幕？　☐ 是　☐ 否　如果是，請註明日期、時間和地點 _____

- 是否安排傳媒專訪？☐ 是　☐ 否　如果是，請註明日期、時間和地點 _____

 博物館負責接洽人員 _____

 博物館是否已規劃好開幕活動？　☐ 是　☐ 否　　如果是，請註明

 日期 _____　時間從 _____ 至 _____

 地點 _____　邀請的團體 _____

展覽閉幕日期：

完成日期✓	工作	人事	團隊成員
_____ ☐	拆展完成	_____	設計人員／典藏專業人員
_____ ☐	包裝入箱完成	_____	典藏專業人員／登錄員
_____ ☐	運輸完成	_____	登錄員
_____ ☐	經費／會計報告完成	_____	視分配狀況而定
_____ ☐	評量報告完成	_____	全體展覽團隊

（如有其他特殊需求，請附上補充資料）

名詞解釋

Glossary

　　專業字彙是人們在溝通時經常會碰到問題的地方。這裡所列出的字彙解釋並不一定包含它所有相關的定義，而是希望幫助讀者了解作者所要描述的意思。

accession　（入藏存取）

　　把物件或所有權從提供來源者（田野工作、購買、贈與、遷調等。）轉移到博物館的過程。

acid-free　（無酸）

　　本詞專指由無酸纖維所製成的紙或紙板。

acquisition（入藏）

　　獲得物件、標本或是樣品實際所有權的過程。

acrylic paint　（壓克力顏料畫作）

　　指以水調和塑料的畫作

affective learning（情感學習）

　　以情感回應刺激為基礎的學習方式

angle iron（L字型角鋼）

　　橫斷面像L字母的金屬建材

anodized metal（上鍍）

　　經由電解的過程將某類金屬覆上另外一種金屬材質的作用

application（應用程式）

　　讓電腦能執行特定工作的程式軟體

appraisal（鑑定）

　　評估物件的金錢價值

architect's rule or scale（建築用測量尺）

　　用於測量，附有刻度的工具。

artifact（文物）

　　經由人工所選擇、形塑、使用或製作的物件。

audience（觀衆）

　　所有來到博物館的訪客或是博物館鎖定的特定目標訪客

audiovisual devices（視聽裝置）

　　產生聲光效果的設備

blockbuster（超級特展）

　　這個詞是取自於二次世界大戰時德國大型炸彈的俗稱，這種炸彈可以大規模地摧毀都市區域；以博物館的領域來說，這個詞指的是具革命性、震撼力的大型展覽。

board foot（木材材積單位，板呎）

美國地區用來測量木材長度的標準度量單位，以此可以估算出購買木材所需的價格。

box-in-a-box configuration（箱中箱的環境結構）

就如同箱子中的箱子一樣，局部環境 （micro-environment）是裡面的小箱子，他與外部覆蓋的全盤環境 （macro-environment）息息相關。

buffer（緩衝物）

介於兩種物質或環境之間的材料，可以阻止或減緩它們之間的互動。

CAD-computer-aided design system（電腦輔助設計系統）

可以讓設計人員在電腦上完成設計和美工規劃的硬體與軟體系統

case furniture（展示櫃中的附屬裝置）

多用於展示箱或玻璃櫃中或是支撐物件或圖像的裝置

cataloging（編目）

將物件分配至已建立好的目錄系統中並紀錄初步資訊包括專業學名、起源出處、登錄號碼、物件在典藏庫中的位置等。

ceiling grid（懸吊框格）

通常是指天花板上用於懸吊與支撐物件或畫作的金屬結構

central processing unit（見CPU。）

coating（塗佈）

　　以塗畫、上色或覆蓋膏料的方式來做表面處理。

cognitive learning（認知學習）

　　藉由理性思考的方式來獲取知識

collection manager（典藏管理人員）

　　負責特定典藏品維護的人員，通常是在博物館研究人員的指導之下工作。

collective medium（集思廣義）

　　團隊合作以設定目標或取得共識

comfort（舒適）

　　沒有壓力或是疲累的感覺，相對來說就是博物館疲勞症（museum fatigue）。

communication（溝通）

　　傳達者將心中的資訊或想法經過仔細考量後轉達到接受者上，以試著改變接受者的知識程度、看法、態度或是行為。（註1）

composite board（合板）

　　由木片或木頭碎屑所製成的材質並以黏著物貼合而成的板材

computer-aided design system（見CAD。）

註1： Ferree, H.（ed.）（n.d.）Groot praktijkboek voor effectieve communicatie, Antwerp, pp.13-15.

computer program（見application。）

computer system（電腦系統）

　　指揮電腦執行主要工作的內部軟體程式，像是開機程式、尋找所儲存的資料等較爲內部的工作，它所使用的語言比應用程式 （application）更爲低階，其使用介面也不如應用程式來得友善。

concept-oriented exhibition（概念導向式展覽）

　　展覽以資訊傳達的呈現形式爲主，實際的典藏物件並不一定會用來支持展覽的故事線，也不是展覽所要強調的重點。

conflict of interest（利益衝突）

　　博物館人員在聘任期間，履行專業角色時發生和博物館倫理相衝突的行爲或活動。

conservation（保存維護）

　　維持與保護物件的過程，避免物件遭到損害或是侵蝕惡化。

conservator（典藏維護人員）

　　經過適當科學訓練的人員，從事檢驗博物館物件，防止損壞與提供必要的處理與維修的工作。

controlled environment（博物館的環境控制）

　　管理調節包括溫度、相對溼度、直接光照、污染物以及大氣環境的因素。

coordinating activities（協調工作）

　　爲了維持工作順利進行並邁向同一目標所做的行動。

copy（印刷文字）

　　來自於標示、標題、副標題等所書寫的文字。

cove base（牆壁的防撞踢腳板）

　　用於牆壁基礎的材料。

CPU-central processing unit（中央處理器）

　　包含許多計算元件與電路的裝置，就如同是計算機器的大腦一樣。

cultural heritage（文化遺產）

　　從某一世代到下一世代所留下的傳統、習俗、技能、藝術形式或是組織。

cultural property（文化財產）

　　某一界定時代的觀念、習俗、技能、藝術形式或是特定社群等的物質證據。

curator（博物館專業人員）

　　博物館中對於某一特定領域學有專精的人或是提供資訊、從事研究以及監督工作、使用狀況和藏品維護的博物館成員或是顧問。

cursor（游標）

　　電腦螢幕上的小圖像，用來指定位置以輸入資訊或啟動指令。

deaccession（註銷）

　　從博物館典藏品中移除掉物件的過程

deed of gift（捐贈同意書）

附有捐贈者簽名並列有轉移至博物館物件名稱的文件

designer（設計人員）

設計展覽、從事繪圖並協調建構與裝置活動的博物館人員或顧問。

director（館長）

引導博物館的觀念並對政策制定、募款、規劃、組織、人事、監督和館員間協調活動負責的人；館長也要對博物館中的專業訓練負責。

display（陳列）

公開的物件呈現但是沒有附加含有意義的詮釋，僅單純以本身的物象呈現。在英國或歐洲本詞將視情況使用，而不使用展覽（exhibition）一詞。

distributed materials（補充媒材）

印刷冊子、小型手冊、目錄、展場說明和其他的媒材，用於補充展覽呈現不足的部分。

drive（驅動程式）

接收指令並驅動磁碟或其他附屬裝置以發揮電腦功效的程式

dry mount（乾裱）

使用對熱產生感應的紗布組織和加熱裝置，將兩種不同材質的表面黏合在一起的方法；這種方法通常用在裝裱平面物件上，像是攝影作品或繪畫。

drywall（牆板，乾砌牆，清水牆，未使用灰泥建造的牆，通常是指工廠中預先製造的牆。）

見sheetrock。

drywall screw（乾牆螺絲）

將牆板固定至板牆筋的特製螺絲釘

educator（教育人員）

專精博物館教育領域的館員或是顧問並提供指導教材，展覽教育內容的提議以及監督教育節目的執行。

electrical（電能裝置）

本詞指任何供應與控制電能的裝置元件

endowment（專款捐獻）

募款中聲明捐贈金錢將用在增加博物館的收入上並且限定收入花費的用途

ethics（博物館倫理）

建立正確行爲的原則，可以做爲個人或團體的行動指導方針。

ethnic（人種、民族）

普遍用於博物館群的詞語，指的是因語言、習俗或一些特徵而形成區隔性的團體或人群。

evaluation report（評量報告）

從目標達成和展覽發展是否成功的立場來訂立評量結果的文件。

exhibit（名詞，展示單元）

群組物件加上詮釋性的媒材組成一個呈現的單元；集中的群組物件和詮釋媒材形成展場中一個具內聚性的單元。

exhibit（動詞，展示）

呈現或公開表現

exhibit case（展示櫃）

封閉且透明的展示裝置，內部置有展示的物件或圖像。

exhibit panel（展示面板）

垂直的隔板，表面有為達到展示目標所附的物件圖像、文字或附屬裝置，有時具備空間分隔的作用。

exhibition（展覽，用於名詞）

廣泛包含展覽中的所有元素，包括展示單元與陳列都算在其中，它組成完整的藏品呈現並提供大眾使用的資訊。展覽的意義在於溝通，目的針對大規模的群眾傳達資訊、概念和人類與環境的物質證據相關的情感，以視覺和立體的方式作為主要的輔助手法。（註2）

exhibition（展覽，用於動詞）

公開呈現藏品、物件或資訊的行動或事實，目的在於教育、啟發和娛樂。

exhibition policy（展覽政策）

一份正式書寫的文件，聲明出博物館的哲學和公眾展覽的目的。

註2： Verhaar, Jan and Han Meeter （1989） Project Model Exhibition, Holland: Reinwardt Academie, p.26.

expansion joint（**伸縮縫，膨脹縫**）

　　建築構造之間的接合處，它使結構區段更具彈性，可以容忍材質某種程度的延展與收縮，避免發生斷裂的危險。

extermination（**滅絕**）

　　預防有害有機物的侵蝕所採取的行動或是透過化學或機械來清除既有的侵襲損害，前提是要對人體不產生危害且使用足以殺死害蟲的藥量。

fabrication（**展覽建構**）

　　創造展覽中藏品呈現所必要的硬體元件；包括建構支柱，籌備圖像與製造展示櫃的過程。

facility（**設備**）

　　包括機構內的建築和地面上的硬體元件或裝置

fire rating（**防火等級**）

　　針對材質抵抗火燒的程度與材質防止火勢擴散的能力所發展出的等級系統；通常以時間單位作為測量標準。

floppy disk（**磁碟片**）

　　可攜式的塑膠磁片，內部塗佈有對磁鐵容易感應的材質，可用來儲存電腦所產生的資訊。

fluorescent lighting（**螢光光源**）

　　電流通過玻璃管中的氣體造成光亮而產生照明的光源

footcandle（呎燭光，標準燭光）

　　測量照明的光亮單位，每一單位等於一枝蠟燭在距離一英尺遠的地方照在一平方英尺平面上的光量。

Formica（高密度塑膠板）

　　本來是一種塑膠板的商標名稱，後來成為許多種商業生產高密度塑膠板的通稱。

framing（建築用語，開關門窗等出口的方法）

　　建築上設計穩固的開口以使窗戶或門口得以開關的專門方法。

fumigation（燻蒸消毒）

　　使用高劑量的有毒化學氣體來殺死目標區域或物件中存在的有機物。燻蒸中所使用的化學物對人體有很大的危害，使用它們必須受到法律的管制。

furring（貼面，墊料）

　　以某一種材質覆蓋在I形金屬樑板或建築材料上的方法

gallery（展場，畫廊）

　　為展覽而特別設計的空間

gallery guides（展場說明手冊）

　　補充媒材的一種類型；書寫有文字的文件，通常是輕薄短小易於攜帶的。可以讓訪客取閱，使他們對展覽的主題得到更多的資訊與進一步的認識。

Gee Whiz factor（令人驚奇的因素）

　　人類對某類巨大的，多采多姿的，有名的或其他許多不同凡響的事物所產生的強烈、積極或敬畏的反應傾向，因此脫口而出的驚呼像 "Gee Whiz!"或"Oh! Wow!"。

graphic（圖文設計）

　　平面的描繪作品，例如攝影、繪圖設計、圖畫、網版印刷等，用於傳達資訊，吸引注意力或做爲插圖解說。

grout（水泥漿）

　　用於塡補磚瓦之間空隙的物質

hard copy（列印文件）

　　電腦所產生的列印文件

hard disk（硬碟）

　　比軟碟更持久與穩定的電腦儲存裝置，通常包括更多的記憶空間，且比軟碟存取的速度要快上許多。

hardware（硬體）

　　電能啓動機械裝置，通常是指電腦和它的週邊裝置像印表機，描圖器，螢幕等。

hardwood（硬木）

　　落葉林的木材通常會有很美麗的木紋與抗劈切的高硬度。這種木材常用在建築中建構門窗開口的工程以及表面處理上。

historic site（歷史遺址）
　　與歷史中重要的人或事物有連結的地點

HVAC- heating, ventilation, and air conditioning system（中央空調系統）
　　溫度、通風和調節空氣狀況的系統。

hydrated salts（具親水性的氫氧化合鹽類）
　　具親水性的化學物，能在封閉空間中控制相對溼度；包括氯化鈉、硫化鋅、硝酸鎂、氯化鎂以及氯化鋰都是。

hydrophilic substances（親水物質）
　　能夠迅速吸收大氣中水分的物質，通常是做為溼度調節劑。

I-beam（I形金屬樑板，工字鋼樑）
　　橫斷面像I字母形狀的鋼條

ICCROM-International Center for the Study of the Preservation and the Restoration of Cultural Property（國際文物維護與修復研究中心）
　　由聯合國教科文機構 （UNESCO）在1969創辦的國際組織，其法定的功能在於蒐集和分享典藏維護上的技術問題，促進本領域的研究，對技術性的問題提出建議，並協助訓練技術人員和提升修復工作的水準。中心地址在Via di San Michele, 13, 00153 Rome, Italy

ICOM- International Council of Museums（國際博物館學協會）
　　國際非政治性的博物館學機構，由博物館專業人員所建立以增進博

物館學並推廣其他與博物館管理執行相關的訓練。協會地址在Maison de
l'Unesco, 1 rue Miollis, 75732 Paris Cedex 15, France（註3）

ICOM statutes（**國際博物館學協會規章**）

採用國際博物館學協會一九八九年九月五日在荷蘭海牙舉行的第
十六次常會的會議結果制定而成，其規章敘述並定義國際博物館學協會
的角色、會員制度、運作方式和目標。

ICTOP-International Committee for Training of Personnel（**國際博物館人員訓練委員會**）

國際博物館學協會下的一個委員會

incandescent lighting（**白熾光源**）

電流通過鎢絲產生光能，用以照明的光源。

inert（**惰性物質**）

不易產生反應的物質，經過特殊酸性中和處理以平衡其化學作用的
物質。

infestation（**有機侵蝕**）

在典藏品中寄存的有機體，大型的有機物像是老鼠，小型的則有蟲
或菌類。

infrared radiation-IR（**紅外線**）

低於可見光譜，屬於電磁光譜的一部分，一般肉眼雖看不到，但人
體可以接受到紅外線的熱度。

註3： International Council of Museums （ICOM） （1990） Statutes, page 1, Article 1- Name and Legal Status, paragraph 1.

input（輸入）

經由打字或掃描輸入資訊，經數位化儲存至電腦的記憶體中。

interactive（互動裝置）

邀請並調節觀者與裝置之間交互反應的設計

International Center for the Study of the Preservation and the Restoration of Cultural Property

見ICCROM。

International Committee for Training of Personnel

見ICTOP。

International Council of Museums

見ICOM。

interpretation（詮釋）

解釋、闡明與轉譯的過程，提供個人對事物能夠理解的一個呈現。

inventory（物件清單）

分條詳述物件的列表，其中也包括博物館的典藏品。

IR

見infrared radiation。

keyboard（電腦鍵盤）

讓人可以輸入數據並指揮電腦行動的裝置

label（標示，展示說明）

　　提供展示資訊的平面文字設計

latex paint（膠彩畫）

　　指混合部分塑料和水的繪畫

lath（薄板）

　　通常是木製材質的薄板，用來組合成某些複合的設計架構，好讓某些材質可以附加在上面。舉例來說，木製薄板可能會用於水泥牆與夾層面板之間，或是用於尚未塗上灰泥的天花板中。

layout（繪圖設計稿）

　　圖像元素彼此之間互有關連的組織安排

left brain（左腦）

　　人類的左半腦，屬於思辨分析、語言、推理、閱讀、書寫和計算的中心。

leisure activities（休閒活動）

　　當人們沒有受職業或工作追求的影響時所計畫從事的活動

lux（勒克斯，光照單位，照度）

　　照明單位，一個lux相當於一枝蠟燭在距離1公尺之處照射在1平方公尺表面的光量。

macro-environment（全盤環境）

　　在隔間大小般或是更大範圍空間中的環境概況

management-oriented activities（管理活動）

　　著重在提供必要資源與人事的工作，目的在完成展覽。

Maslow's Hierarchy（Maslow的人類需求階層理論）

　　Abraham H. Maslow 所建立的行為需求架構，內容有關於人類循序的需求本性以及動機。（註4）

masonry（圬工結構）

　　由磚瓦、水泥塊或其他類似的材質所組成的建築單元。

mechanical（空調機件）

　　在此指的是任何與中央空調系統（HVAC）有關的裝置元件。

micro-environments（局部環境）

　　通常是在小型、封閉空間中的環境概況。

mildew（霉菌）

　　霉菌通常生長在極度潮溼的環境中並且會侵害有機物質。

mission statement（任務聲明）

　　聲明博物館機構的哲學，工作範疇和責任的書面文件。

model（模型）

　　依照比例製作的立體物件或空間

註4：Maslow, Abraham H. （1954）Motivation and Personality New York: Harper & Row.

monitor（螢幕）

　　顯示電腦資訊的影像裝置

mounting（裱裝）

　　將物件或圖文黏附在可以支撐的表面上；用來黏附物件的裝置。

mouse（滑鼠）

　　輸入裝置，可以控制電腦螢幕上的游標並啓動電腦許多的功能。

mud（水泥）

　　較爲稀薄的灰泥，用來填補石膏或牆面的裂縫或斷口。

museology（博物館學）

　　有關於博物館理論、執行程序、概念和組織的知識研究。

museum（博物館）

　　博物館乃一非營利的永久性機構，致力於蒐集、保存、研究、傳播與展覽，以從事研究、教育、娛樂和探討人與環境的物質證據，它開放給社會大眾，完成服務社會，促進社會發展的責任。（註5）

natural buffering（天然緩衝物）

　　可以減緩封閉空間中相對溼度和溫度的變動，緩和典藏物件和環境之間的交互作用。

natural light（自然光）

　　穿透地球大氣層的太陽光線

註5： International Council of Museums（ICOM）（1990） Statutes, page 1, Article 2- Definitions, paragraph 1.

nomenclature（專業命名）

　　用於描述博物館物件的名稱系統

object file（物件檔案）

　　詳細記錄博物館典藏物件的所有動作與活動，包括保存、修復、展覽、租借或其他的使用狀況。

object-oriented exhibition（物件導向展覽）

　　使用少量的訊息詮釋而以典藏物件呈現為主的展覽，目標就在於讓物件可以公開給大眾觀賞。

open storage（開放式儲藏庫）

　　所有的典藏品都置於公眾可以觀賞或觸碰的地方而不加上任何的詮釋或規劃任何的教育內容。

particulate matter（微粒物質）

　　可能經由空氣傳播的物質，如塵土。

patrimony（遺產）

　　文化財產，包括智識或實體兩者，從某一時代傳承到另一時代。

pattern recognition（圖像認知）

　　尋找與認同熟悉事物或圖樣的心智過程

pH-balanced（酸鹼平衡）

　　酸性與鹼性中和

plate（平板，橫木）

　　牆面用的水平建材，例如地板、露頭磚（header）、頂板（top plate）。與垂直建材接附之處。

plenum（通氣空間）

　　天花板與地板之間或是天花板與屋頂之間的空間

Plexiglas（壓克力品牌的一種）

　　壓克力板的品牌名，目前成為許多商業生產壓克力板的通用稱呼。壓克力板現在常做為玻璃的替代品。

plywood（合板）

　　木材切割下的薄片所製成的建築材料，將數層薄板黏貼在一起組成較厚的合板。

pollutants（污染物）

　　通常是來自於人類、工業或其他活動造成的燃燒或化學物所排放的氣體和懸浮空中的微粒物質。

polyvinyl acetate（醋酸聚乙烯樹脂）

　　見PVA。

preparation（展覽籌備工作）

　　為展覽物件和圖像所做的準備，包括安排、裝置、支援等活動。

presentation（展現）

　　以文字、圖像和立體表現來輔助觀眾了解以溝通概念。特別是博物館的展覽，其設計要以觀眾的考量為主。

preventive conservation（**預防性保存**）

　　將可能造成藏品損壞的情況降至最低

printer（**印表機**）

　　接受電腦的指令與資訊並將它印在實體表面上的裝置

product-oriented（**生產導向**）

　　以典藏物件和詮釋爲主的展覽發展活動

production（**展覽成品**）

　　綜合建構、籌備、革新設備和展示裝置的活動成果。

project manager（**計畫管理人員**）

　　促進溝通和援助資源並監督展覽發展全程的人員，他要透過預定的
目標來監視計畫的完成度。

props（**展示財產**）

　　展示財產（exhibit properties），項目包括櫥櫃、展示櫃、玻璃箱、
面板等。這些都被當成展覽呈現中的環境元素。

psychrometer（**溫溼度校正儀，乾溼計**）

　　利用乾溼球溫度裝置測量空氣中的變動值以求得相對溼度的裝置

PVA-polyvinyl acetate（**醋酸聚乙烯樹脂**）

　　遇熱後具可塑性並且具有良好的快乾特性，常被當成固定劑或密封
黏著劑。

100 percent rag（百分之百純纖維）

　　本詞專指紙張或紙板的材質完全由纖維所組成，而不是木材，這裡的纖維通常是指棉或麻。

RAM-random access memory（隨機存取記憶體）

　　電腦系統的主記憶體，當電源消失之後，記憶體中的資料會隨著消失，我們用它來執行程式，存放暫時的資料，卻無法在其中長時間儲存資料，這一點和 ROM 不同。

random access memory（隨機存取記憶體）

　　見RAM。

read only memory（唯讀記憶體）

　　見ROM。

recording hygrothermograph（溫溼度記錄儀）

　　同時測量溫溼度並記錄在紙上圖表的裝置

registrar（登錄員）

　　負責登錄物件的存取，使其成為博物館的典藏品，其工作包括維持登錄的報告和指派入藏存取的號碼。

registration（登錄）

　　在物件成為博物館典藏品之前給予一個永久的號碼，目的在於識別與典藏管理。

relative humidity

　　見RH。

relic（遺跡）

非固定用詞，用以形容過去的事物，有時民族誌學或歷史物件會應用到這個詞。

RH-relative humidity（相對溼度）

某一空間體積中，同一溫度下空氣含水份的重量與另一個同樣空間體積空氣所能保持最多水蒸氣重量的比例，以百分數（％）表示之，空氣如水蒸汽呈飽和狀態，即表示相對濕度為100％，反之如空氣為完全乾燥狀態，則相對濕度為0％。

right brain（右腦）

大腦的右半部。屬於直覺思考，情緒、情感學習與視覺化的中心。

ROM-read only memory（唯讀記憶體）

此記憶體只允許存取內建資訊，而不能改變其內容，或者是寫入時要使用特定的方式。當電源移除或者是中斷之後，記憶體中的資料仍然不會流失。

scale（度量衡）

使用比例測量的系統，將現實世界所測得的數據轉換為等量的分數，數值之間存在著比例的關係。

scale drawing（比例縮放圖）

使用比例測量所製成的圖像表現

scanner（掃描器）

直接從實體文件讀取影像的電子裝置，並將讀取的訊息轉譯為電腦可以處理的數位化訊號。

sheetrock（牆板）

建材，將石膏用黏著劑接合，並交疊在紙板之中。也稱作gypboard
或是drywall。

silica gel（矽膠）

一種常用的親水性物質，由矽與氧所組成，其安定性質不容易和其
他物質產生作用，在封閉的容器中可作爲控制相對溼度之用。

software（軟體）

電腦的應用程式，一連串規劃的指令用以命令電腦執行工作。

softwood（軟木）

取自於常綠樹的木材，像是松樹、樅木、鐵杉或是柏樹。

specimen（標本）

藏品分類中的樣本，本詞通常使用在自然科學類的藏品上。

strategic planning（策略性規劃）

有時稱爲前置規劃或長程規劃。過程整合了博物館硬體，教育，財
務和人事的目標，也包含研擬特定的典藏範疇。

stud（板牆筋，立筋）

主要的建材之一，由木材或金屬製成。

stud wall（立牆）

一種製作牆面的方式，使用垂直或水平的立筋（由木材或金屬製成
）作爲骨架，在其上附加面板。

study collection（研究性典藏）

為研究或教育目的而收藏的物件，並不是以展覽為目的。

sub-title（副標題）

中等字體大小的文字說明，通常比文字區塊的字體要來得大，在展覽中以區別性或強調的手法來隔開不同的展示單元。

tactile exhibits（觸摸式展示）

可以讓人可以觸碰或操作的展示設計

tamper-proof（夯土）

用灰土填築工程，以補縫隙，防水滲漏叫夯。在建築中需要操作夯土機來執行。

target audience（目標觀眾群，鎖定觀眾）

以某種因素來界定母群體人口中的次團體，用此選擇做為博物館希望吸引的觀眾團體。

text or text block（文字或文字區塊）

能夠支援群組物件或展示區詮釋的解說文字

thematic exhibitions（主題式展覽）

以主題的連結為基礎所設計的展覽，這些主題可以引導觀眾選擇接觸不同的典藏物件和資訊。

thermohygrometer（溫溼度計）

測量溫度和溼度的裝置

tiles（建築用磚瓦）

建築加工所使用的材料，會使用許多不同的材質，通常需要使用黏結的方法固定。陶瓷，乙烯基和防音磚是少數使用到的材質。

title sign（標題）

通常是綜合文字和圖像兩者所製作成的設計，置於展場的入口用以吸引觀眾的注意力與宣告展覽的主題。

traffic flow（動線流量）

本書是指展場中觀眾在某特定區域的移動狀況

two-by-four（美國木材切割標準）

美國預切木材的標準，指1又3/4英吋（4.45公分）厚與3又3/4英吋（9.52公分）寬的木材。

UBC-universal building code（通用建築法規）

美國建材要求與建築設計所採用的標準化規範

UNESCO-United Nations Educational, Scientific, and Cultural Organization

聯合國教科文組織。

UNESCO Convention（聯合國教科文組織法案）

禁止與預防文化財產非法進出口與轉移所有權法案 （Convention on the Means of Prohibiting and Preventing the Illicit Import, Export, and Transfer of Ownership of Cultural Property.）的主要目標在提供國際之間文化財產交換一個合法規範的程序。

universal building code（通用建築法規）
　　見UBC。

UV light- ultraviolet light（紫外線）
　　電磁波光譜的一部分，在可見光的範圍之外。

VALS-Value and Lifestyles Segments（價值觀與生活型態分區模式）
　　Arnold Mitchell所概化的社會經濟結構，藉由他們共同的價值觀和生活形態來鑑別人口的區位、興趣和動機。（註6）

vinyl adhesive（乙烯基脂）
　　用於黏著壁紙的固定劑並且可以黏合覆蓋牆面的乙烯類產品。

visible light spectrum（可見光譜）
　　見VLS。

vitrine（玻璃陳列櫥櫃）
　　封閉、表面反光的展示櫥櫃，通常底下會有一個基座，使用透明可見的材質，例如玻璃包圍陳列的物件或繪圖。

VLS-visible light spectrum（可見光譜）
　　人類肉眼可以感受的電磁波光譜頻率，被肉眼感知為光線的輻射。

wayfinder（引導標示）
　　利用視覺、觸覺或聲音所給予的提示，在博物館的設施和環境中協助引導訪客的裝置，告知觀眾他們的選擇權利並幫助他們抵達目的地。

註6：Mitchell, Arnold（1983）The Nine American Lifestyles, New York: Warner Books.

wet mount（濕裱）

　　使用水性黏著劑將攝影作品或是某類平面物件固著至表面的過程

world view（世界觀）

　　個人對現實世界所推論出的模式。一個人對世界上所存在的事件、原始感知、觀念、想像推論、理論和概略化所產生的一幅心靈圖像。

參考文獻

Bibliography

• Adams, G. D. （1953） Museum Public Relation, vol.2, AASLH Management Series, Nashville, TN: American Association for State and Local History. ISBN 0-910050-65-1.

• Alexander, Edward P. （1973） Museums in Motion, Nashville, TN: American Association for State and Local History. ISBN 0-910050-35-X.

• Alt, M. B. and K. M. Shaw （1984） "Characteristics of Ideal Museum Exhibits," British Journal of Psychology, 75: pp. 25-36.

• American Association of Museums （1992） The Audience in Exhibition Development, AAM Course Proceedings, Washington, DC: American Association of Museums.

• - （1984） Museums for a New Century, Washington. DC: American Association of Museums. ISBN 0-931201-08-X.

• Atlas, James （1965） "Beyond Demographics," The Atlantic Monthly （October）.

• Barker, R. G. （1963） The Stream of Behavior, New York: Appleton-Century-Crofts.

• - （1965） "Explorations in Ecological Psychology," American Psychologist 20: pp.1-14.

• Belcher, Michael （1991） Exhibitions in Museums, Leicester: Leicester University Press. ISBN 0-87474-913-1.

• Berkowitz, Julie S. （1986） "Extending the Collaborative Spirit at the Philadelphia Museum of Art," Museum News 65, 1 （October/November）: pp. 28-35.
• Berry, John D. （1992） "A Brief Glossary of Type," Aldus Magazine 3, 3 （March/April）: pp. 49-52.

• Bitgood, Steve （ed.） （1988） Visitor Studies- 1988, Jacksonville, AL: Center for Social Design.

• Bloch, Milton J. （1968） "Labels, Legends, and Legibility," Museum News 47, 3 （November）: pp. 13-17.

• Burstein, David and Frank Stasiowski （1982） Project Management for the Design Professional, London: Whitney Library of Design/Watson-Gupthill Publications. ISBN 0-8230-7434-X.

• Chadbourne, Christopher （1991） "A Tool for Storytelling," Museum News 70, 2 （March/April）: pp. 39-42.

• Co!e, Peggy （1984） "Piaget in the Galleries," Museum News 63, 1 （October）: pp. 1-4.

• Conroy, Pete （1988） "Chapter 20: Cheap Thrills and Quality Learning," in Steve Bitgood （ed.） Visitor Studies - 1988, Jacksonville, AL: Center for Social Design, pp. 189-91.

• Ferree, H. （ed.） （n.d.） Groot praktijkboek voor effectieve communicatie, Antwerp.

• Finn, David （1985） How to Visit a Museum, New York: Harry N. Abrams. ISBN 0-8109-2297-5.

• Flacks, Niki and Robert W. Rasberry （1982） "So to Speak," American Way Magazine （September）: pp. 106-8.

• Gentle, Keith （1978） "From Where Do We Begin?" Art Education 31, 2 （February）: pp. 4-5.

• Glicksman, Hal （1972） "A Guide to Art Installations," Museum News 50, 2 （February）: pp. 22-7.
• Halio, Marcia Peoples （1991） "Writing Verbally," Aldus Magazine 2, 6 （September）: p. 64.

• Heine, Aalbert （1981） "Making Glad the Heart of Childhood," Museum News 60, 2 （November/December）: pp. 23-6.

• - （1984a） "It Is Not Enough." Corpus Christi Museum （October）.

• - （1984b） "Teaching the Easy Way," Corpus Christi Museum （October）.

• Hood, Marilyn G. （1983） "Staying Away: Why People Choose Not to Visit Museums," Museum News 61, 4 （April）: pp.50-7.

• - （1984） "Museum Marketing to New Audiences," Proceedings from a Mountain-Plains Regional Museum Association Workshop （October）.

• - （1986） "Getting Started in Audience Research," Museum News 64, 3: pp. 24-31.

• International Council of Museums （ICOM） （1986） Public View: The ICOM Handbook of Museum Public Relations, Paris: International Council of Museums. ISBN 92-9012-107-6.

• - （1990） Statutes, Paris: International Council of Museums.

• Karp, Ivan and Steven D. Lavine （1990） Exhibiting Cultures, Washington, DC: Smithsonian Institution. ISBN 1-56098-021-4.

• Kavanagh, G. （ed.） （1991） Museum Languages, Leicester: Leicester University Press. ISBN 0-1-7185-1359-2.

• Kelly, James （1991） "Gallery of Discovery," Museum News 70, 2 （March/April）: pp. 49-52.

• Kerans, John （1989） "Writing with Style," ITC Desktop 2, （May-June）: pp.79-80.

• Klein, Larry （1986） Exhibits: Planning and Design, New York: Madison Square Press. ISBN 0-942604-18-0.

• Konikow, Robert B. （1987） Exhibit Design, New York: PBC International. ISBN 0-86636-001-8.

• Kulik, Gary （1989） "Clarion Call for Criticism," Museum News 68, 6 （November/December）: pp. 52-6.

• Lawless, Benjamin （1958） "Museum Installations of a Semi-Permanent Nature," Curator 1: pp. 81-90.

• Lewis, Ralph H. （1968） "Effective Exhibits - A Search for New Guidelines," Museum News 46, 1 （January）: pp. 37-45.

• Loomis, Ross J. （1983） "Four Evaluation Suggestions to Improve the Effectiveness of Museum Labels," Texas Historical Commission （July）: p.8.

• - （1987） Museum Visitor Evaluation. New Tool for Management, Nashville, TN: American Association for State and Local History. ISBN 0-910050-83-X.

• Malaro, Marie C. （1979） "Collections Management Policies," Museum News 58, 1 （November/December）: p. 4.

• Maslow, Abraham H. （1954） Motivation and Personality, New York: Harper & Row.

• Matelic, Candace T. （1984） "Successful Interpretive Planning," video, Nashville, TN: American Association for State and Local History.

• Maxwell, Sue （1980） "Museums are Learning Laboratories for Gifted Students," Teaching Exceptional Children 12, 4 （Summer）: pp. 154-9.

• Miles, R. S. （ed.） （1982） The Design of Educational Exhibits, London: Allen & Unwin. ISBN 0-04-069002-4 AACR2.
• Mitchell, Arnold （1983） The Nine American Lifestyles, New York: Warner Books.

• Morris, Rudolph E. （1962） "Leisure Time and the Museum," Museum News 41, 4 （December）: pp.17-21.

• Motylewski, Karen （1990） "A Matter of Control," Museum News 69, 2 （March/April）: pp.64-7.

• NAME （1990） "Materials and Procedures for Producing Exhibit Graphics," AAM Annual Meeting Proceedings （May）.

• Nash, George （1975） "Art Museums as Perceived by the Public," Curator 18, 1: pp.55-67

• Neal, Armenta （1976） Exhibits for the Small Museum, Nashville, TN: American Association for State and Local History. ISBN 0-910050-23-6.

• - （1987） Help for the Small Museum, 2nd edn, Boulder, CO: Pruett Publishing Company. ISBN 0-87108-720-0.

• Norris, Patrick （1985） History by Design, Austin, TX: Texas Association of Museums.

• Olkowski, William, Sheila Daar and Helga Olkowski （1991） Common-Sense Pest Control, Newton, CT: The Taunton Press. ISBN 0-942391-63-2.

• Oppenheimer, Frank （1982） "Exploring in Museums," The Colonial Williamsburg Interpreter 3 （November）: pp.1-4.

• Padfield, Tim and Hopwood Erhardt （1982） Trouble in the Store, London: International Institute for Conservation of Historic and Artistic Works.

• Rabinowitz, Richard （1991） "Exhibit as Canvas," Museum News 70, 2 （March/April）: pp.34-8.

• Ramsey, Charles G. and Harold R. Sleeper （1970） Architectural Graphic Standards, 6th edn, • New York: John Wiley & Sons. ISBN 0-471-70780-5.

• Reeve, James K. （1986） The Art of Showing Art, Tulsa, OK: HCE Publications/Council Oak Books. ISBN 0-933031-04-1.

• Rice, Danielle （1989） "Examining Exhibits," Museum News 68, 6 （November/December）: pp. 47-50.

• Schouten, Frans （1983a） "Target Groups and Displays in Museums," in Piet Pouw, Frans Schouten and Rozlin Guthrie （eds） Exhibition Design as an Educational Tool, Holland: Reinwardt Academie.

• - （1983b） "Visitor Perception: The Right Approach," in Piet Pouw, Frans Schouten and Rozlin Guthrie （eds） Exhibition Design as an Educational Tool, Holland: Reinwardt Academie.

• Schroeder, Fred E. H. （1983） "Food for Thought: A Dialogue about Museums," Museum News 61, 4 （April）: pp.34-7.

• Screven, C. G. （1976） "Exhibit Evaluation: A Goal-Referenced Approach," Curator 19, 4: pp.271-90.

• - （1977） "Some Thoughts on Evaluation," in Linda Draper （ed.）, The Visitor and the Museum, Washington, DC: American Association of Museums.

• - （1985） "Exhibitions and Information Centers: Some Principles and Approaches," Curator 29: pp.109-37.

• - （1990） "Uses of Evaluation Before, During, and After Exhibit Design," ILVS Review 1, 2: pp.37-66.

• Serrell, Beverly （1985） Making Exhibit Labels: A Step-by-Step Guide, Nashville, TN: American Association for State and Local History. ISBN 0-910050-64-3.

• Shettel, Harris H. （1973） "Exhibits: Art Form or Educational Medium?" Museum News 52: pp.32-41.

• - （1989） "Front-End Evaluation: Another Useful Tool," Annual Conference Proceedings, Pittsburgh, PA: AAZPA: pp.434-9.

• Shettel, Harris H. and P. C. Reilly （1968） "An Evaluation of Existing Criteria for Judging the Quality of Science Exhibits," Curator 11, 2: pp.137-53.

• Smithsonian Institution （1987） Disabled Museum Visitors: Part of Your General Public, video, Washington, DC: Office of Museum Programs, Smithsonian Institution.

• Stark, Robert A. （1983） "Interpretive Exhibit Design," video, American Association for State and Local History.

• Stolow, Nathan （1977） The Microclimate: A Localized Solution, Washington, DC: American Association of Museums.

• - （1986） Conservation and Exhibitions, London: Butterworth & Co. ISBN 0-408-01434-2

• - （1987） Conservation and Exhibitions: Packing, Transport, Storage, and Environmental Considerations, London: Butterworth & Co. ISBN 0-408-01434-2.

• Thompson, G. （1978） The Museum Environment, London: Butterworth & Co. ISBN 0-408-70792-5.

• Tinkel, Kathleen （1992） "Typographic 'Rules'," Aldus Magazine 3, 3 （March/April）: pp.32-5.

• Verhaar, Jan and Han Meeter （1989） Project Model Exhibitions, Holland: Reinwardt Academie.

• Volkert, James W. （1991） "Monologue to Dialogue," Museum News 70, 2 （March/April）: pp.46-8.
• Vukelich, Ronald （1984） "Time Language for Interpreting History Collections to Children," Museum Studies Journal 1, 4 （Fall）: pp.44-50.

• Witteborg, Lothar P. （1991） Good Show!, 2nd edn, Baltimore: Smithsonian Traveling Exhibitions Service. ISBN 0-86528-007-X.

• Wolf, Robert L. （1980） "A Naturalistic View of Evaluation," Museum News 58, 1 （September）: pp.39-45.

• Wolf, Robert L. and Barbara L. Tymitz （1979） A Preliminary Guide for Conducting Naturalistic Evaluation in Studying Museum Environments, Washington, DC: Office of Museum Programs, Smithsonian Institution.

• Zycherman, Lynda A. （ed.） （1988） A Guide to Museum Pest Control, Washington, DC: Association of Systematics Collections. ISBN 0-942924-14-2.

國家圖書館出版品預行編目資料

展覽複合體；博物館展覽的理論與實務 / 大衛
・迪恩（David Dean）著；蕭翔鴻譯.
――初版.――台北市：藝術家, 2006〔民95〕
面：15×21公分
參考書目：面
譯自：Museum exhibition：theory and practice
ISBN 986-7487-99-0（平裝）
　　1.博物館―展覽
069.7　　　　　　　　　　　　　95003413

展覽複合體

博物館展覽的理論與實務
Museum Exhibition -Theory and Practice

著　　　者／大衛・迪恩　David Dean
翻　　　譯／蕭翔鴻
校　　　譯／徐純

發 行 人　何政廣
主　　編　王庭玫
編　　輯　林千琪
美術編輯　蕭翔鴻

出 版 者　藝術家出版社
　　　　　台北市重慶南路一段147號6樓
　　　　　TEL：（02）2371－9692－3
　　　　　FAX：（02）23317096
　　　　　郵政劃撥：0104479－8號　藝術家雜誌社帳戶
總 經 銷　藝術圖書公司
　　　　　台北市羅斯福路三段283巷18號
　　　　　TEL：（02）2362－0578　2363－9769
　　　　　FAX：（02）2362－3594
　　　　　郵政劃撥：0017620－0號帳戶
分　　社　台南市西門路一段223巷10弄26號
　　　　　TEL：（06）2617268
　　　　　FAX：（06）2637698
　　　　　台中市潭子鄉大豐路三段186巷6弄35號
　　　　　TEL：（04）2534－0234
　　　　　FAX：（04）2533－1186
印　　刷　欣佑彩色製版印刷有限公司
初　　版　2006年3月1日
定　　價　新臺幣360元

ISBN 986-7487-99-0
法律顧問　蕭雄淋